超易上手

指弹吉他
入门教程

许三求 编著

全国百佳图书出版单位

化学工业出版社

·北京·

参编人员

杨红玮　周　奔　颜克端　张　兵　李　利　肖建华　陈　远　颜浩斌　张正鑫
黄　骥　刘　峰　彭　葵　邱　剑　朱知义　戴新伟　王跃华　谭卫兵　刘梅华
彭亮宇　陈　萍　金志庚　唐晓波　曹智勇　肖又红　谢　鹏　刘智勇　谢　磊
肖　燕　刘　勇　陈赛国　王伟光　彭　浩　吴　欣　朱天才　谭丽君　李志德
黄拥军　李正文　谭建祖　文　聪　杨　猛　曾自华　徐东升　欧阳向东

图书在版编目（CIP）数据

超易上手：指弹吉他入门教程/许三求编著．—北京：
化学工业出版社，2017.9（2022.8重印）

ISBN 978-7-122-30119-2

Ⅰ．①超…　Ⅱ．①许…　Ⅲ．①六弦琴—奏法—教材
Ⅳ．①J623.26

中国版本图书馆数据核字（2017）第157572号

本书音乐作品著作权使用费已交中国音乐著作权协会。

责任编辑：李　辉　彭诗如　　　　　　　　　　策　　划：丁尚林
封面设计：尹琳琳

出版发行：化学工业出版社（北京市东城区青年湖南街13号　邮政编码：100011）
印　　装：大厂聚鑫印刷有限责任公司
880mm×1230mm　1/16　印张16　2022年8月北京第 1 版第 11 次印刷

购书咨询：010-64518888　　售后服务：010-64518899
网　　址：http://www.cip.com.cn
凡购买本书，如有缺损质量问题，本社销售中心负责调换。

定　价：32.00元　　　　　　　　　　　　　　　　　　版权所有　违者必究

目录

初级入门篇

练习提高篇

实战应用篇

附　录

乐曲目录

乐曲目录

初级入门篇

第一节 乐理基础

一、吉他的历史

吉他是一种有柄的弹拨乐器。如果作为音乐会弹拨乐器，在欧洲通常只限于吉他、曼陀林和古老的琉特琴。如果作为民族乐器，则各民族都有类似的乐器。例如在美国，有绷上圆鼓皮的班卓；俄罗斯有三角形的巴拉莱卡琴；在中国则有琵琶、三弦和月琴；印度有豪华的西塔尔；日本有琵琶和三味线；夏威夷有朴素的尤克里里等。

这些有柄的弹拨乐器大致分为用手指弹和用弹片拨奏的两种，但无论哪一种，后来都得到独自的发展。

有柄的弦乐器在古代就已存在。从近东和古埃及遗留下来的雕刻中可以发现，在公元前三十到二十世纪，这些原始的乐器便已存在。在波斯展览会中也可以看到五千年前的一块三十公分长的题为"猿与演奏者"的粘土板。这都证明这类乐器古已有之。而在巴黎的罗浮宫博物馆中也同样可以看到公元前三十世纪的粘土板。另外，在埃及的壁画中还可以看到有好几幅描写演奏弹拨乐器场景的图画。

在东方，古代中国虽有过琴和瑟，但有柄的弹拨乐器基本上是于汉代才从西域传入的。因此可以说有柄的弹拨乐器是起源于古代印度和埃及，并逐渐兴盛和流传开来的。

弹拨乐器在不同地区有着不同的名称，在舒美尔称为潘吐拉（Pantara）,也就是后来希腊的潘杜拉（Pandura）、在斯拉夫族被称为班杜拉（Bandura）、在古埃及则有叫做诺夫尔（Rofr），而在希腊则又称为塔姆布拉（Tambura）。

虽然一般认为吉他的起源是在东方，但更简切地说吉他是从中世纪时伊比利亚半岛的弹拨乐器发展而来的。在十二世纪圣地亚哥·德柯姆斯特拉（Santiagode Compostele）大教堂正面入口的浮雕中也可以看到类似的乐器。在马德里国家图书馆保留下来的来自爱尔·爱斯柯里雅（Elescoria）修道院的手抄本《圣母玛丽亚的赞歌》中可以发现，在十三、十四世纪早已有两种吉他存在，一种是四根弦的，琴身呈葫芦形并有品位的，被称作拉丁风吉他（g·morisca），另一种是长圆形的，背圆并有许多小孔的，被称为摩洛风吉他（g·saracenica）就接近于摩洛风吉他的样式。十五世纪时拉丁风吉他流行用划片弹奏，当时常称为"维乌埃拉"（Vibuelade Penola），十六世纪改为用手指弹奏。

在西班牙常有把吉他和维乌埃拉两种名称混用的情况。根据十六世纪《伯尔慕》中的《乐器详解》所述，吉他有四组弦（三组复弦和一组单弦），而维乌埃拉则有六组（有时有七组）的大型乐器。前者流行于法国、意大利、英国，后者为西班牙独有。六组弦的维乌埃拉的调弦和琉特琴相近似，调音为大字G、小字c、f、a、d和g。假如单用四组内弦的话，那么就是c、f、a、d，正好相当于当时的四组弦的调法。这两种样式都装有品位的柄，按羊肠弦发声。《伯尔慕》中还写到这时期还有五组弦的吉他。这两种吉他据说是由以写小说诗歌出名并擅长演奏吉他的爱斯平纳发明的（对此还未有确切的考证）。总而言之，到了十七世纪维乌埃拉逐渐衰落，而在低音上加上大字G的五组弦的吉他样式开始普及，而西班牙吉他的名字也在这时得到确定（今天则称为巴洛克吉他）。这种吉他除了最高的弦外，其他的弦均为复弦，但也有用五组复弦的。在十七世纪时，调弦也开始调高了一个全音，因而与今日的调弦相近。到十八世纪初为止，吉他的记谱法与琉特琴相同，使用特有的，而在各国相异的塔勃拉吐拉记谱法。即用平行线代表弦，在上面记上数字或文字指定音高位置。不久又出现了低声部加用了一根弦和全部使用单弦的样式，从而产生了今日的调弦法。十九世纪上半页时，随着机器工业的发展，调弦部位改为金属旋钮。

正如以前在小提琴制作方面出现了一批大师，从十八世纪末到十九世纪上半页时，也出现了许多吉他制作名匠。法国有拉柯特、英国有帕诺尔摩、奥地利有斯陶法。但是，确立今日吉他比例规格形态的是西班牙的托列斯，以后在这个国家中出现了许多吉他制作大师。

到了二十世纪，随着爵士音乐、流行音乐的盛行，从这种吉他中又发展和派生了许多新的种类，其构造机能与原来的吉他有很大差异，连传统的古典吉他也有所变化，例如采用了尼龙弦替代了羊肠弦。引人注目的是叶佩斯改良的十弦吉他。除了西班牙外，吉他在德国、法国、意大利以及南美洲，都有许多制作名匠和珍贵乐器。东方国家的日本也后来居上，制作出许多具有世界水平的吉他。近年来，我们中国的吉他制作也特别兴盛，每年制作数十万只，就数量而言可说是世界罕见。

如上所述，十六世纪作为吉他发源地的西班牙主要有四弦和六弦两种吉他同时存在。这两种不同调弦的吉他有不同的用途，前者主要以和弦反复拨奏的方法来伴奏民歌和流行歌曲，而后者则是应用一音一音的弹奏法演奏高雅的多声乐曲。前者为一般大众乐器，而后者可以称之宫廷乐器。不过，为四弦吉他演奏多声部的宫廷风格的例子也不少，在法国、意大利、西班牙可以找到这样的曲谱。在十六世纪中期时法国，贵族基层中甚为流行摩列为四弦吉他所写的教材和曲集。

从十八世纪末开始，六单弦吉他开始在意大利、法国、西班牙盛行起来，并且很快向欧洲各国流传。虽然它失去复弦所特有的细致表情，然而，由于调弦的便利和演奏的流畅性，使它很快深入到家庭音乐中，同时也成了专业用的高难度乐器。正如柏辽兹所说："这是一种如果自己不会弹奏，为它作曲是很困难的乐器"。所以在古典时期和浪漫乐派初期，为吉他作曲的大作曲家屈指可数。我们知道的有：波开里尼、韦伯、舒伯特、柏辽兹、帕格尼尼。特别是帕格尼尼，曾写了《Sinfonia Lodovisca》、《Chiriizza》、43首短曲（1820）、100多首其他作品，他还为吉他写了三重奏、四重奏和小曲等。这些作品成为吉他乐器的珍贵保留曲目。

在吉他音乐范围内，这一时期的演奏家和作曲家才是人才辈出，以巴黎、维尔纳等都市为中心的舞台上，形成了吉他音乐演奏的全盛期。出生于西班牙的索尔用海顿、莫扎特的古典形式结合吉他的性能写下了不少优秀的作品。他把吉他提高到"真正的艺术水准"。如果说以前的六弦琴调弦法还没有真正稳定下来的话，那么由于索尔的演奏和教学使六弦琴的方法巩固下来了。索尔的演奏追求优美典雅的风格，因此他不喜欢用指甲而用肉指（指尖的肌肉部分）演奏，由此而产生柔和丰润的声音。

与索尔同时代，在西班牙还有阿瓜多，他不但是出色的演奏家，而且是位作曲家，他所著的《吉他演奏法》（1825）也很出名。他的演奏和索尔不同，他追求的是明朗活泼和宽广的声音，因此他演奏时使用指甲，从而产生了与索尔完全不同的艺术郊果。

如果把索尔和阿瓜多相比较，索尔更富于创造性，他把古典时期的音乐精华通过自己的创造融汇于吉他音乐，这无疑是个时代的创举；而阿瓜多只是传统的吉他音乐中开出的花朵。

古典时期吉他人才最多的是意大利，知名的有卡鲁里、格拉尼亚尼、莫里诺、朱利亚尼、卡尔卡西等，他们都写了许多教本遗留后世，卡尔卡西所写的教本至今仍然是吉他学习入门的必备教材。朱利亚尼写过几部吉他协奏曲以及许多内容丰富而又有演出效果的作品，他的演奏同样十分出色，喜爱追求豪迈奔放的风格。他和索尔在欧洲同样有名，据说上世纪三十年代两人在伦敦形成两大演奏派别分庭抗礼，难分高低。

其他国家也有一些出现，例如奥地利的莫里托尔，波西米亚出身的玛且卡等人。

十九世经中叶以后，吉他音乐出现了低潮。例如，活跃在维也纳的默茨、法国的科斯特等著名演奏家与作曲家，都相继偃旗息鼓其主要原因是由于浪漫主义音乐思潮席卷欧洲，人们偏爱宏大华丽的音响，缺乏音量的吉他就不得不退避三分。十九世纪后半叶，吉他只作为具有沙龙性格的乐器而苟延残喘，唯有西班牙的卡诺、维尼雅斯、阿尔卡斯、费雷尔等人写下了一些抒情小品，却都是珠玉之作。值得一提的还有帕尔回，他醉心于民间弗拉门戈，并把这种技法应用到自己的创作中，写成一些富有地方特色的作品。

在整个浪漫主义音乐时期，使吉他音乐重振威风的人物是西班牙的塔雷加，正像肖邦在钢琴上的作为一样，他的作品是真正的吉他音乐。这种音乐如同深入到乐器的心脏，成为一种极为高雅的音乐。塔雷加还善于选择适合于吉他改编的名曲，纳入音乐会曲目中，这个贡献无论在艺术和技术方面都给后世带来了深远的影响。塔雷加毕业于马德里音乐学院，曾在1875年的一次吉他比赛中获首奖。他是一名勇于革新的

音乐家，以新技法的运用，改革了吉他的传统演奏方法，从而扩大了吉他的表现范围。例如他所写的《阿尔罕布拉宫的回忆》就是以使用轮指而闻名的。由于他的演奏和教学具有划时代的意义，故享有"近代吉他之父"的美称。

继塔雷加之后，西班牙还出现了以丰富的音色而吸引人的演奏家兼作曲家廖贝特和杰出的演奏家、教育家普霍尔。

值得特书一笔的是安得列斯·塞戈维亚，他与现代派画家毕加索，大提琴家卡萨尔斯被称为西班牙鼎足而立的艺术三大师。他于1908年在格拉纳达初露头角，1920年开始走向世界性的演奏舞台，直至八、九十高龄仍以旺盛的精力活跃在音乐会上。他的演奏涉猎各家各派。并采取指甲和指肉并用的手法。他致力于吉他在古典音乐舞台上全面复兴，影响甚大。由于他出众的才华，使人们重新认识了吉他艺术的价值，消除了数百年偏见。以后不少作曲家均为他写作吉他曲。如：庞塞、维拉罗勃斯、罗德里戈、帕劳·卡斯泰尔诺活·泰代斯科和奥哈那，他们不但写了许多精美的小曲和练习曲，而且还写了吉他与管弦乐队的协奏曲。从此，吉他在专业音乐中争得了一席堂堂正正的地位。

在吉他艺术史上，罗德里戈的两首吉他曲与乐队的协奏曲《阿兰胡埃斯协奏曲》和《为某绅士而作的幻想曲》，证明了吉他的多种性能和它的丰富表现力。1939年在马德里初演时引起轰动，一致公认这些乐曲解决了吉他与管弦乐队之间的协调和衬托的难题。乐曲充分发挥了吉他表现的多种可能性，使它不但有奇特而富有幻想的情趣，精美绚丽的装饰效果，而且还能产生竖琴和钢琴般美妙的音响。在《为某绅士而作的幻想曲》中，他把西班牙传统的贵族舞会音乐以新的手法来代表，洋溢出新的情趣；

在二十世纪，现代音乐家们亦对吉他音乐表现出强烈的兴趣，如西班牙现代作曲家法雅、法国的米约、卢塞尔和马德尔纳、英国的布里顿、德国的亨策等，他们的创作数量虽然不多，但为吉他音乐留下一批贵重的珍品。法雅写的《德彪西赞》（1920）、布里顿的《夜之歌》（1964）中都有动人的吉他演奏。在勋伯格的《小夜曲》和布列斯的《无主之槌》中还可以看到作者把吉他作茧自缚为一种特殊的"音色"使用在乐队中。把现代作曲技术应用到吉他中去是二十世纪的新动向。

具有传统风格的演奏家兼作曲家，在二十世纪可以举出出生巴拉圭的里里奥斯，古巴的布罗魏尔在近年也为人所瞩目，最近这三十四年，吉他好手辈出。其中影响最大的是西班牙的耶佩斯、英国的布里姆和奥地利的威廉斯，他们各有成就。耶佩斯是在电影《被禁止的游戏》中演奏了《爱的罗曼史》一举成名，他是塞戈维亚以后现代吉他音乐的代表者。他创造了十弦吉他的演奏风格。他善于借鉴各种流行派的演奏风格，曾到巴黎向小提琴家艾奈斯库学习，还与钢琴家基塞肯合作研究，把小提琴与钢琴的手法应用到吉他中去。除了吉他，他还研究了古老的琉特琴，为了把琉特琴的手法应用到吉他上去，他有惊人的精力，每年常有八个月的旅行演出。多达120到130场次。他的演奏曲目极广，古今曲目囊括怀中。许多作曲家都愿与他合作，他对现代吉他音乐的发展贡献卓著。耶佩斯的录音曲目很多很广且达到很高水平，他录制的一套十五世纪到现代的《西班牙吉他音乐》是他的代表作。

在今日世界的吉他音乐中，影响最大的是约翰·威廉斯。他出生于澳大利业的墨尔本，1958年他16岁时第一次登上艺术舞台就轰动了音乐界·塞戈维亚听了他的演奏，称这里"吉他王子降临了音乐世界"。威廉斯的演奏风格严谨而富有魅力，以后又转向流行音乐和爵士音乐，他于1979年组织了名为"天空"的摇滚乐团。他演奏的曲目非常广，从文艺复兴时期直到现代派音乐，包括流行音乐、民间音乐，其中以演奏现代作品最佳。威廉斯目前已转向创作和指挥，是轻音乐创作的著名人物。

从二十世纪开始，吉他音乐明显地向着多元化方面发展，无论是吉他演奏的风格，吉他音乐的形式以及乐器本身的构造都出现杂沓纷繁的现象。可以说，古今中外，没有一种乐器和乐器音乐像吉他那样，有如此丰富的发展和变化。这些变化中就出现了本教程要学习的吉他演奏形式——指弹吉他。

二、指弹吉他

指弹吉他并不是一种吉他的类型或者名称，指弹是一种吉他的演奏形式，或者说演奏手法。许多人习惯把琴颈较细、金属弦的吉他称为民谣吉他，而琴颈较粗、尼龙弦的吉他称为古典吉他，那么理所当然也把"指弹"当作一种吉他的类型。这样理解就错了。民谣吉他、古典吉他以演奏内容来命名尚且勉强可以

接受，至于指弹吉他，难道还有"脚弹吉他"么？还真有哦，国外的确有一位用脚趾弹吉他的高手。但以弹琴的部位命名吉他实在显得有些肤浅，况且古典吉他等也是用手指演奏的。所以指弹不等于用手指弹。

指弹吉他又称作钢弦木吉他演奏，英文为Fingerstyle guitar，是一种吉他加花的奏法，是音乐界非常新兴的项目，而这些手法大多来自民间的继承，结合了弗拉门戈、夏威夷、西班牙等吉他演奏法与打板技巧并不断地创新。指弹吉他一般使用民谣吉他（也有说法说类似古典吉他的造型），用钢丝弦，音色明亮清晰。右手弹奏常留长指甲，声音明快；也有采用拨片和手指同时演奏手法，如Tommy Emmanuel就常常使用这种演奏方式。它的定弦往往把吉他的第六弦音定为E，即6弦至1弦各音依次为362573，这是演奏风格的需要。它可弹奏旋律，拨奏和弦，还可扫弦，其气势不差于弗拉门戈吉他，是把民谣、古典、弗拉门戈三种吉他的优点，融合在一把琴上，因此深受世界各国吉他演奏家的喜爱。

指弹吉他的形成，是经过相当长的历史阶段，它是美国早期(原始)吉他的延伸，是乡村的布鲁斯吉他和民间的拉格泰姆音乐的融合，逐渐发展而成。

早在十七世纪，上百万非洲奴隶被贩运到美洲大陆，他们带去的是传统的非洲音乐，后来和白人的欧洲音乐融合在一起，产生了节奏布鲁斯。乐手在吉他演奏上用滑音和扫弦，演唱者用假声、哀伤的哭喊和呻吟声调、自言自语的感叹声，以及夸张性的滑音来表现喜、怒、哀、乐，这就是美国早期吉他的革新。

十九世纪末，美国又流行用吉他伴奏《方当果舞曲》、《加洛普舞曲》等，从而又产生了一系列独特的伴奏手法，民间的拉格泰姆(Rag-time)音乐和布鲁斯音乐结合了，终于在1920年出现了指弹吉他。

至今指弹吉他在欧美等国广泛流传，我国尚处在起步阶段。

指弹讲究的是一把吉他弹出两把甚至三、四把吉他的效果、讲究的是音乐性、技巧性。美国传统指弹风格主要是以Ragtime、Country blues、Jazz风格为代表，而欧洲则是以Celtic、地中海风格音乐为主，在演奏方面，传统指弹的弹奏技巧强调对位和声的演奏，以及交替bass的演奏。对位和声主要出现在欧洲的指弹风格中，而交替bass则更多出现在传统美国Ragtime等风格的演奏，当然美国的一些传统指弹风格也很注重对位和声。

三、吉他各部位名称图

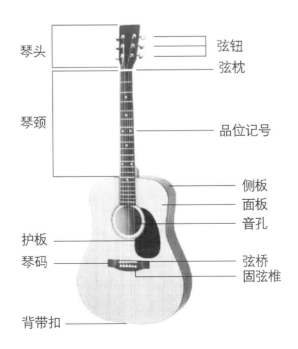

琴头 弦钮
 弦枕

琴颈 品位记号

 侧板
 面板
 音孔

护板

琴码 弦桥
 固弦椎

背带扣

四、演奏姿势

指弹吉他姿势没有民谣吉他弹唱那么随意，因为在吉他独奏中多声部的伴奏用得较多，而且在伴奏的同时要把旋律部分表现出来，涉取的风格也较多，所以在演奏独奏曲时尽量要用坐姿，一般可用三种姿势：古典式、民谣吉他演奏中的平坐式和翘腿式。

1.古典式

坐在低于膝盖约5~10厘米的椅子上，左脚蹬于15~20厘米脚凳上，将吉他下方侧板的凹处置于左大腿，将琴箱底部置于右大腿。两脚分开的距离，按照琴箱底部至侧板凹处的距离而定。然后将琴箱上方凸起处贴于右胸前，右小臂置于琴箱靠下方的上弧形处，左臂微张开。此时吉他的琴颈向上约45度。古典持琴姿势是最自然、舒适的姿势。专业吉他手练琴必须用古典式持琴，才会轻松自如。如下图。

2.平坐式

坐在低于膝盖约5~10厘米的椅子上，两腿微分开，将吉他下方侧板的凹处置于右大腿上，琴箱上方凸起处贴于右胸前。右小臂置于琴箱靠下方的上弧形处，左小臂微张开。此时的琴颈约向上20~25度。平坐式持琴适合上台表演，短时间的练琴也可以用这种姿势，但长时间练琴还是用古典式持琴姿式较好，否则时间长了两手会觉得累。如下图。

3.翘腿式

在平坐式的基础上，右腿翘于左腿上，将吉他下方凹处置于右大腿。翘腿式持琴姿势优美，非常适合上台表演，但不太适合练琴，因为用这种姿势持琴不但会让手感觉累，而且腿也易发麻。如下图。

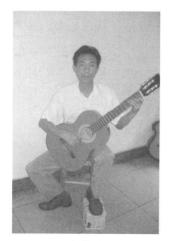
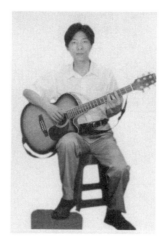
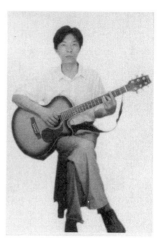

古典式　　　　　　　　平坐式　　　　　　　　翘腿式

五、吉他指板上的音名及音位图对照

1.C大调在吉他指板十二品格音名及音位图

①音名图

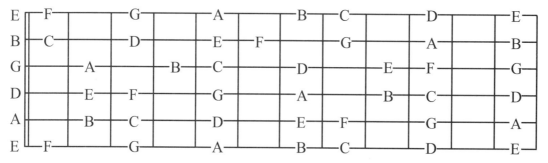

②音位图

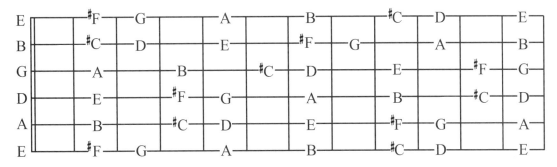

2.D大调在吉他指板十二品格音名及音位图

①音名图

②音位图

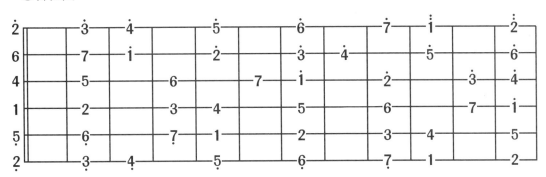

3.E大调在吉他指板十二品格音名及音位图

①音名图

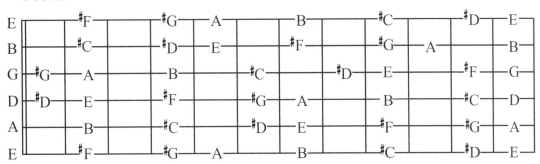

②音位图

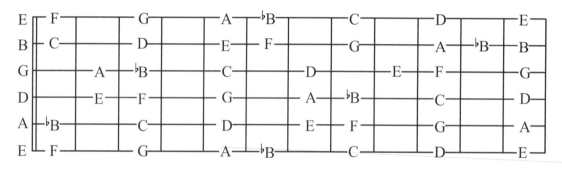

4.F大调在吉他指板十二品格音名及音位图

①音名图

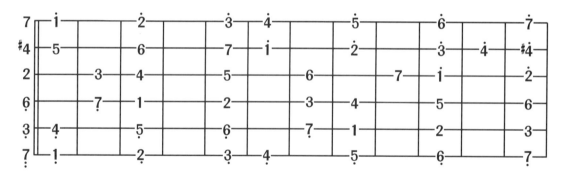

②音位图

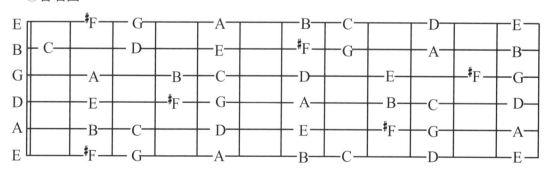

5.G大调在吉他指板十二品格音名及音位图

①音名图

②音位图

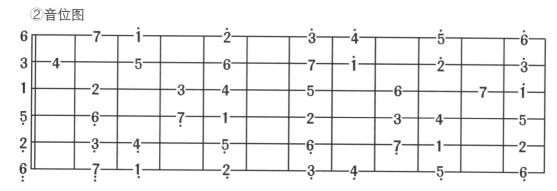

6.A大调在吉他指板十二品格音名及音位图

①音名图

②音位图

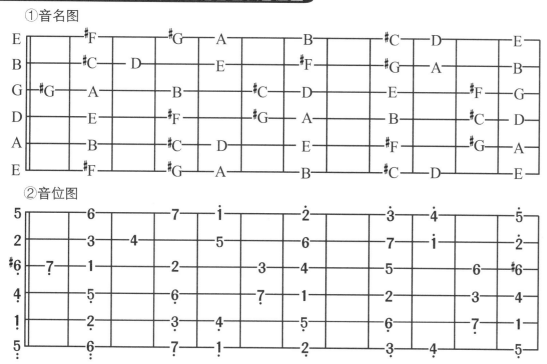

六、调弦法

　　吉他调弦有一种最简单的办法，那就是使用调音器。使用吉他调音器能迅速准确地调好各弦，这样一来原本让初学者感到苦恼的事就变得非常简单了。即使是吉他新手，几分钟就能结合说明书学会使用吉他调音器。

　　国内目前使用较多的调音器是"小天使"系列产品中的"musedo T-29G"。

操作步骤如下:

把调音器夹到吉他头上,保证振动传递有效。根据吉他第六弦(最粗的)到第一弦(最细的)空弦标准音EADGBE, 也就是对应简谱里面的3(mi)6(la)2(re)5(so)7(xi)3(mi),校音器显示方式是音序+音名,例如1E就是指1弦的标准音是E(mi)。现在开始调第一弦,第一弦的空弦标准音 应该是 E(mi),先看 音名显示是否是 1E,如果不是E,请比较 现在显示的音是否为1E(高音mi),例如显示2B 或者 3G的话,就是比1E要低,需要紧一下琴弦,直到音名显示1E,然后查看屏幕是否变绿色,如果发音低于标准音(即指针低于中间位置),就会显示为橘色;如果发音高于标准音(即指针高于中间位置),就会显示为红色,只有指针在中间才会显示为绿色,表示该弦已经调准了。

其他各弦以此类推。记住:弦序+音名都要准确,即从最细弦到最粗弦依次为1E、2B、3G、4D、5A、6E。各弦调准后会显示如下:

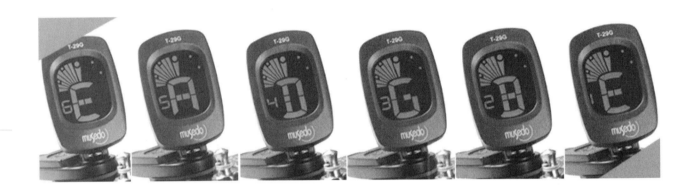

七、认识吉他谱

吉他常用的谱有简谱、五线谱和六线谱。

1.简谱

(1)音的高低

表示音的高低的基本音符,用7个阿拉伯数字标记。它们的写法和读法如下:

音符	1	2	3	4	5	6	7
音名	C	D	E	F	G	A	B
唱名	do	re	mi	fa	sol	la	si

以上各音其相对关系都是固定的,除了3 — 4 、7 — 1 是半音外,其他相邻两个音都是全音。

为了标记更高或更低的音,则在基本符号的上面或下面加上小圆点。在简谱中,不带点的基本符号叫做中音;在某个音符上面加上一个点叫高音;加两个点叫倍高音;在基本音符下面加一个点叫低音;加两个点叫倍低音。

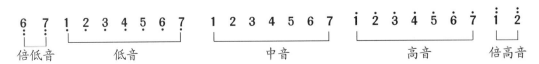

上例中 1 — $\dot{1}$ 、$\,\underset{\cdot}{1}$ — 1 的音高关系均称为一个八度（包含十二个半音）；其余类推。

为了使各音符能表示出准确的音高，还需要利用调号标记。在一首歌（乐）曲的开始处左上方所写的1=C、1=G等便是调号标记，如1=C就是将"1"唱成键盘上小字组的C那样高，中音"1"的高度，其他各音的高度也可以根据其相互的全音、半音关系确定了。

（2）音的长短

简谱中音的长短是在基本音符的基础上加短横线、附点、延音线和连音符号来表示。

①短横线的用法有两种：写在基本音符右边的短横线叫增时线。增时线越多，音的时值就越长。

写在基本符号下面的短横线叫减时线。减时线越多，音就越短，每增加一条减时线，就表示缩短原音符时值的一半。

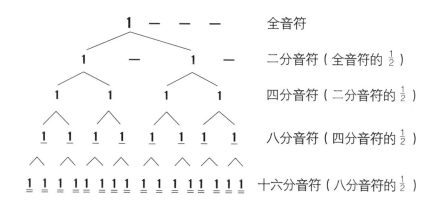

从上图可以看出，相邻两种音符之间的时值比都是2:1。

②写在音符右边的小圆点叫附点，表示延长前面音符时值的一半。附点只用于四分音符和少于四分音符的各种音符。

带附点的音符叫附点音符。例如：

$$
\begin{aligned}
&\text{附点四分音符：} && 5\cdot = 5 + \underline{5} \\
&\text{附点八分音符：} && \underline{5}\cdot = \underline{5} + \underline{\underline{5}} \\
&\text{附点十六分音符：} && \underline{\underline{5}}\cdot = \underline{\underline{5}} + \underline{\underline{\underline{5}}} \\
&\text{附点三十二分音符：} && \underline{\underline{\underline{5}}}\cdot = \underline{\underline{\underline{5}}} + \underline{\underline{\underline{\underline{5}}}} \\
&\text{复附点四分音符：} && 5\cdot\cdot = 5 + \underline{5} + \underline{\underline{5}}
\end{aligned}
$$

③用来连接同样高低的两个音的弧线叫延音线。延音线可以连续使用，将许多个同样音高的音连接起来。用延音线接起来的若干个音，要唱（奏）成一个音，它的长度等于这些音的总和。例如：

① $1\ \underline{\underline{1}} = 1 + \underline{\underline{1}}$ ② $|\ \overset{\frown}{1}\ —\ —\ |\ 1\ —\ —\ | = 1+1+1+1+1+1$

④将音符的时值自由均分，来代替音符的基本划分，叫做连音符。连音符用弧线中间加阿拉伯数字来标记，初学者最常接触的是三连音。例如：

① $\overset{3}{\overbrace{1\,1\,1}} = 1 = \underline{1}\ \underline{1}$ ② $\overset{3}{\overbrace{1\ 1\ 1}} = 1\ —\ 1\ = 1\ —$

⑤表示音的休止的符号叫做休止符。

简谱中休止的基本符号用"0"来表示。表示休止的长短标记，不用增、减时线，而用"0"代替，每增加一个"0"就增加相当于一个四分休止符的时间，有什么音符就有什么样的休止符，其相互关系也完全一致。如下图表：

名　称	简谱记法	名　称	简谱记法
全休止符	0 0 0 0	十六分休止符	0
二分休止符	0 0	四分符点休止符	0.
四分休止符	0	八分符点休止符	0.
八分休止符	0	十六分符点休止符	0.

⑥临时改变音的高低的符号叫临时变音记号。主要有以下三种，主要有"♯"（升号），"♭"（降号），
"♮"（还原号）等。

"♯"写在音符前，表示该音要升高半音，如♯1表示将1升高半音，在吉他上的奏法就是向高品位方向进一
格。

"♭"写在音符前，表示该音要降低半音，如♭1表示将1降低半音，在吉他上的奏法就是向低品位方向退一
格，空弦音降半音就要退到低一弦上去。

"♮"是将一小节内"♯"或"♭"过的某个音回到原来的位置。

以上临时变音记号都是只在一小节内起起作用，过了这小节无效。

2.五线谱

五线谱是由五条等距平行的横线组成，线与线之间的空隙叫"间"，五线谱的每一条线，每个间都有各自的
名称。

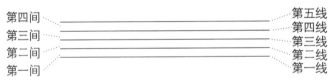

为了记录更高或更低的音，可以在五线谱的上方或下方用加短线来表示，这些短线称为加线。五条线上方的
加线叫"上加线"，五条线下方的加线叫"下加线"，加线之间形成的间叫"上加间"或"下加间"。上加
"线"和"间"由下向上顺次叫做"上加一间"、"上加一线"等。如图：

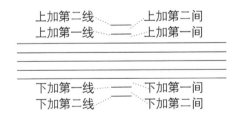

在五线谱中，音是用空心或实心的椭圆形标记的，由符头、符干和符尾组成。线和间只表示音在高度上的相
互关系，但其具体高度如何，哪里是C音，哪是D音，还需要加谱号才能确定。

基本谱号有高音谱号和低音谱号。如下图：

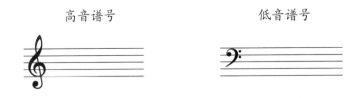

高音谱号也称为G谱号。在吉他乐谱中，一般只用高音谱表，谱号记在每行谱表的左端。

下面是五线谱和简谱的对照。以C调为例：

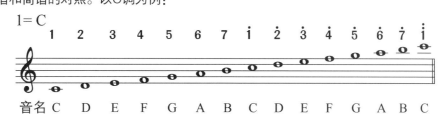

简谱五线谱音符时值对照及拍数图表：

形状	简谱	名称	时　值
o	3 － － －	全音符	4 拍
♩　♩	3 －	二分音符	2 拍（全音符的二分之一）
♩	3	四分音符	1 拍（全音符的四分之一）
♪　♪	3̲	八分音符	1/2 拍（全音符的八分之一）
♪　♪	3̲	十六分音符	1/4 拍（全音符的十六分之一）
♪　♪	3̲	三十二分音符	1/8 拍（全音符的三十二分之一）

五线谱各种音符及其相互长短关系比较：

休止符与简谱时值的划分图

六线谱是把吉他的六根弦对应地划出六条平行的横线来表示演奏两手的位置和指法，六线谱只记录音的位置，而不记录音的高低。

六线谱对吉他常用的演奏方式分别有以下几种：

（1）独奏：在六线谱上写上阿拉伯数字。

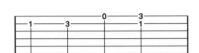

一般在六线上的数字表示左手按弦的品格。
① 左手指按第二弦一品，右手弹响二弦；
② 左手指按第二弦三品，右手弹响二弦；
③ 右手弹响一弦空弦音（左手不按）；
④ 左手分别按住二弦一品和一弦三品，右手同时弹一、二弦。

（2）分解和弦：在六线谱上用"×"表示该拨第几根弦，六线谱上方同时会出现和弦图。

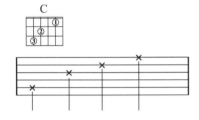

① 左手按住C和弦；
② 右手指分别弹响五弦、三弦、二弦、一弦。

（3）扫弦：在六线谱上用"↑"或"↓"表示，六线谱上方同时会出现和弦图。

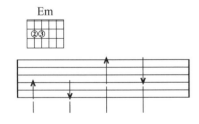

① 左手按住Em和弦；
② 右手食指从上向下扫六、五、四弦；
③ 右手拇指从下向上扫四、五、六弦；
④ 右手食指从上向下扫四、三、二、一弦；
⑤ 右手拇指从下向上扫一、二、三、四弦。

（4）琶音：在六线谱上分别用"↑"（顺琶音）和"↓"（逆琶音）表示。

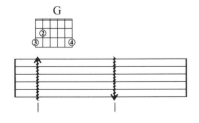

① 左手按住G和弦；
② 右手食指快速从六弦拨到一弦；
③ 右手拇指快速从一弦拨到六弦。

4.左右手指代号

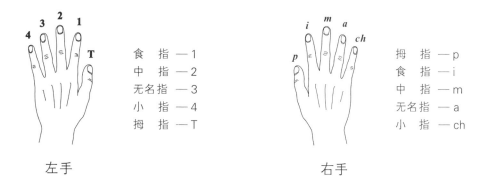

食　指 —— 1
中　指 —— 2
无名指 —— 3
小　指 —— 4
拇　指 —— T

拇　指 —— p
食　指 —— i
中　指 —— m
无名指 —— a
小　指 —— ch

左手　　　　　　　　　　　　　　　右手

5.十二平均律与全音、半音

在乐音体系中，各音的绝对准确高度及其相互关系的确定法称为"律制"。律制是在长期的音乐实践中发展形成的，并成为确定调式或音高的基础。目前通行的有三种律制：五度相生律、纯律、十二平均律。其中十二平均律应用最为广泛。十二平均律是我国明代音乐理论家朱载育运用科学的计算首创的定律法：将一个八度（音组中两个相邻的同名音之间的音高距离称"八度"）平均分为十二个均等的音，其中每个音作为音高的最小单位，称作"半音"。两个半音构成"全音"。在钢琴上相邻的两个键（含黑键）互为半音。在吉他上相邻的两个品格互为半音，相隔一个品格为"全音"。在七个基本音中，除E和F、B和C之间为半音外，其余相邻的两音都是全音。由此，七个基本音之间的相互关系为全、全、半、全、全、全、半。如下图：

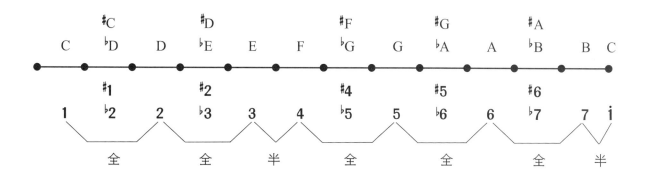

第二节 入门练习

一、右手空弦音练习

练习方法：①先从慢速练起，应做到各弦发音清晰，弹奏速度均匀。②严格按照右手各手指分工进行练习。③熟练后逐渐加快弹奏速度，做到不用眼睛看弦，并且能快速连贯地弹奏完各条练习。④每条练习可做重复循环练习。

【练习1】

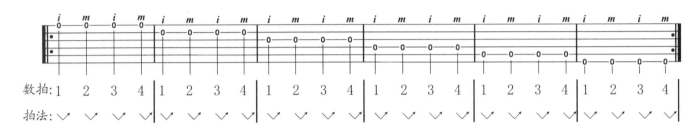

练习提示：右手用食指和中指交替拨弦，拨弦后手指顺势停在相邻的下一根弦上，也就是所谓的靠弦奏法；弹奏时口里要数拍，大声读出"1234"，同时用右脚打拍子，一下一上为一拍。如果不用脚打拍子的话，也可以使用节拍器，跟着节拍器弹奏容易形成良好的节奏感。

【练习2】

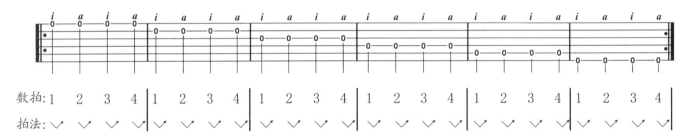

练习提示：右手用食指和无名指交替拨弦，拨弦后手指顺势停在相邻的下一根弦上；弹奏时口里要数拍，大声读出"1234"，同时用右脚打拍子，一下一上为一拍。如果不用脚打拍子的话，也可以使用节拍器。

【练习3】

练习提示：右手用中指和无名指交替拨弦，拨弦后手指顺势停在相邻的下一根弦上；弹奏时口里要数拍，大声读出"1234"，同时用右脚打拍子，一下一上为一拍。如果不用脚打拍子的话，也可以使用节拍器。

【练习4】

练习提示：这一条练习难度明显加大了，刚开始时一定要慢练。右手用食指、中指和无名指依次轮流拨响同一根弦，拨弦后手指顺势停在相邻的下一根弦上；弹奏时口里要数拍，大声读出"123"，同时用右脚打拍子，一下一上为一拍，要求每小节的第一拍弹得重一些（即按照"强拍、弱拍、弱拍"的规律弹奏）。如果不用脚打拍子的话，也可以使用节拍器。

【练习5】

练习提示：这一条练习难度比第四条又加大了，刚开始时一定要慢练。右手用食指、中指和无名指依次拨响第三弦、第二弦和第一弦，拨弦后手指离开琴弦而不靠在下一根弦上，即用所谓勾线奏法；弹奏时口里要大声数拍，同时用右脚打拍子，一下一上为一拍，要求每小节的第一拍弹得重一些（即按照"强拍、弱拍、弱拍"的规律弹奏）。如果不用脚打拍子的话，也可以使用节拍器。

【练习6】

练习提示：这一条练习与第五条类似。右手用无名指、中指和食指依次拨响第一弦、第二弦和第三弦，拨弦后手指离开琴弦而不靠在下一根弦上；弹奏时口里要大声数拍，同时用右脚打拍子，一下一上为一拍，要求每小节的第一拍弹得重一些（即按照"强拍、弱拍、弱拍"的规律弹奏）。如果不用脚打拍子的话，也可以使用节拍器。

【练习7】

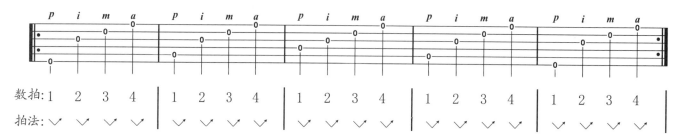

练习提示：右手拇指弹奏每小节第一拍的音，食指、中指和无名指依次拨响第三弦至第一弦，拇指用靠弦奏法，即弹完后拇指顺势停在下一根琴弦上，而食指、中指和无名指用勾弦奏法，即弹完后手指离开琴弦；弹奏时口里要大声数拍，同时用右脚打拍子，一下一上为一拍。如果不用脚打拍子的话，也可以使用节拍器。

【练习8】

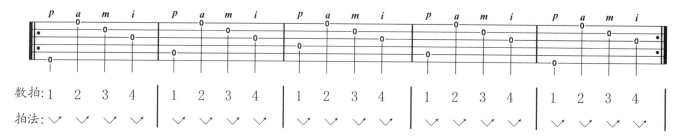

练习提示：右手拇指弹奏每小节第一拍的音，无名指、中指和食指依次拨响第一弦至第三弦，拇指用靠弦奏法，即弹完后拇指顺势停在下一根琴弦上，而无名指、中指和食指用勾弦奏法，即弹完后手指离开琴弦；弹奏时口里要大声数拍，同时用右脚打拍子，一下一上为一拍。如果不用脚打拍子的话，也可以使用节拍器。

【练习9】

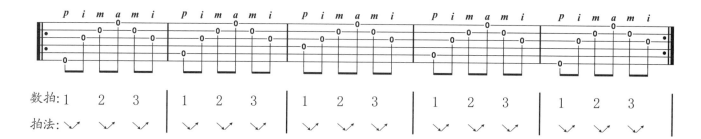

练习提示：这条练习可以说是上面两条练习的综合运用，也是一种常见的节奏性。右手拇指弹奏每小节第一个音，食指、中指和无名指依次拨响第三弦至第一弦，再回到第三弦，拇指用靠弦奏法，而无名指、中指和食指用勾弦奏法；弹奏时口里要数拍，同时用右脚打拍子，一下一上为一拍（右手弹两个音为一拍）。

【练习10】

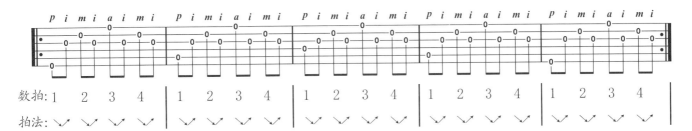

练习提示：这是一条应用非常广泛的基本节奏型练习。右手拇指弹奏每小节第一拍的音，食指、中指和无名指按标记拨响各弦，拇指用靠弦奏法，而食指、中指和无名指均用勾弦奏法；弹奏时口里要大声数拍，同时用右脚打拍子，一下一上为一拍（右手弹两个音为一拍）。

【练习11】

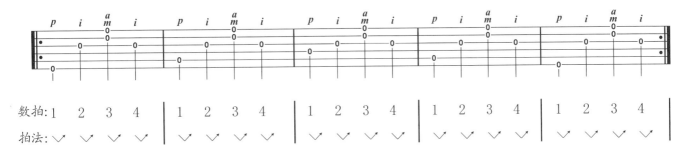

练习提示：右手拇指弹奏每小节第一拍的音，食指拨响第三弦，无名指和中指同时拨第一弦和第二弦；拇指用靠弦奏法，其余三指用勾弦奏法；弹奏时口里要大声数拍，同时用右脚打拍子，一下一上为一拍。

【练习12】

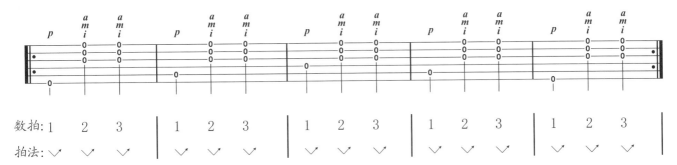

练习提示：右手拇指弹奏每小节第一拍的音，食指、无名指和中指同时拨第三弦、第二弦和第一弦；拇指用靠弦奏法，其余三指用勾弦奏法；弹奏时口里要大声数拍，同时用右脚打拍子，一下一上为一拍。

二、左、右手配合单音练习

1.半音阶练习

练习方法：①左手各手指应尽量垂直于指板。②弹奏速度和力度要均匀、连贯。③注意左、右手的协调性。

【练习1】

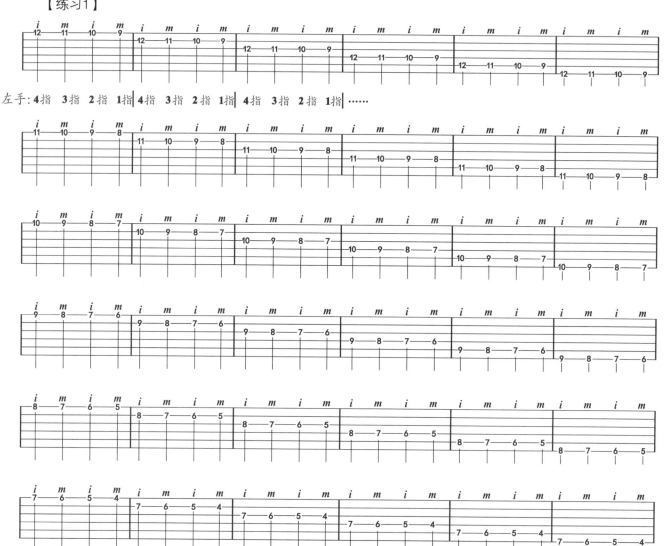

左手：4指 3指 2指 1指 | 4指 3指 2指 1指 | 4指 3指 2指 1指……

020

练习提示：这是一条非常实用的双手练习，不仅能训练左右手的配合能力，还能很好地训练左手指的按弦能力和张开度，难度还是不小哦，所以初学者一定要慢练。年龄偏小的初学者可以只练习前面几行，待技术提升后再弹奏全部。右手用食指和中指交替拨弦，拨弦后手指顺势停在相邻的下一根弦上；左手依次用小指、无名指、中指和食指按弦，左手按一格右手弹一下，弹奏时口里要数拍。每个音都要求发音清晰。练习时建议使用节拍器，速度为每分钟60拍左右，熟练后再适当加快一点点。

做完下行练习后，请再做上行练习。即左手按照"1234、2345、3456……"由低把位往高把位右移，其他各项要求与下行相同。

【练习2】

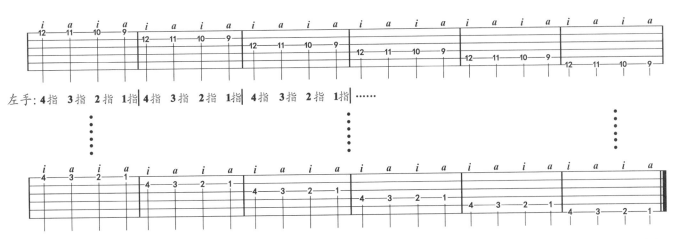

左手：4指 3指 2指 1指 4指 3指 2指 1指 4指 3指 2指 1指……

练习提示：这条练习与第一条练习结构相同，所以在篇幅上做了省略，唯一的区别是右手用食指和无名指交替拨弦，其他说明与要求均与第一条相同。练习时请同样认真对待。

【练习3】

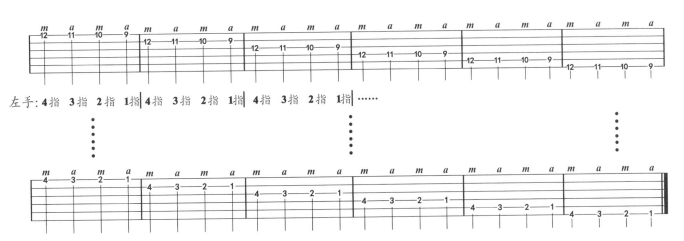

左手：4指 3指 2指 1指 4指 3指 2指 1指 4指 3指 2指 1指……

练习提示：这条练习与前面两条练习结构相同，所以同样在篇幅上做了省略，区别是右手用中指和无名指交替拨弦，其他说明与要求均与前面两条相同。

以上三条练习是每日必弹的基本功练习，很多经验丰富的吉他教师都把它作为保留练习，即学生上课时先打开节拍器，花大约10分钟练练这三个半音阶练习，这的确是一种很好的暖指操，不仅能把各个手指活动开来，还能很好地训练双手各种的配合能力。

2.和弦音练习

前面的右手空弦练习中介绍了一些常见节奏型，这些节奏型配合左手和弦一起弹奏的话会变得非常动听，和弦有很多，但常用的也就下面十多个，请务必熟记这些必学和弦。编者在教学实践中，一般要求学生第一次记劳前面两行的8个和弦、第二次记牢第三行的4个和弦、第三次记牢全部和弦，其次初学和弦时右手可试弹奏琶音。下面列举了初学者必须记住的16个和弦。

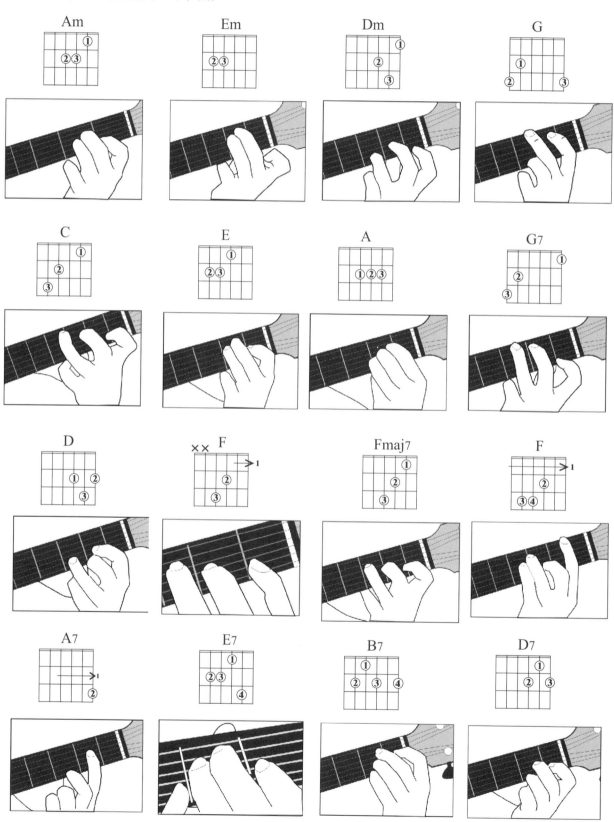

【练习1】

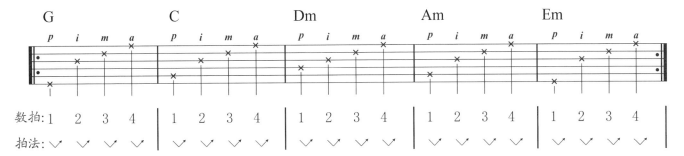

练习提示：这条练习的右手弹奏方法和要求与前面完全相同，这里不再重复。左手依次按G、C、Dm、Am、Em和弦。其实左手还可以按前面16个和弦中的任意一个，只需注意不同和弦右手拇指弹奏的位置不同而已。下面把常见和弦拇指弹奏第一个音（即根音）的位置介绍一下：C、A、Am、B7根音在第五弦上，G、Em、E、G7、Em7根音在第六弦上，Dm、D、Em、D7、Fmaj7根音在第四弦上。下面五条练习所用和弦结合根音位置自行选择。

【练习2】

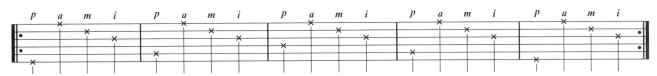

【练习3】

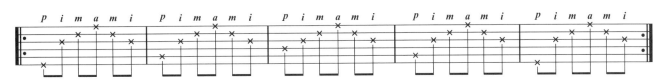

【练习4】

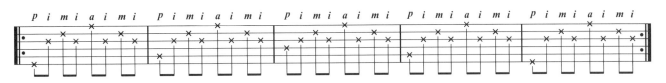

【练习5】

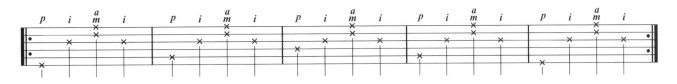

【练习6】

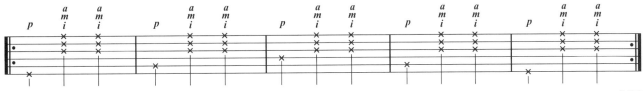

前面的左右手配合单音练习介绍了半音阶练习、和弦转换与常见节奏型练习，下面再介绍C大调音阶练习。调式中的音按照高低次序（上行或下行）由主音到高八度主音排列起来就叫音阶。为了更好地训练双手的配合，这里的音阶练习避开了空弦音。C大调音阶分为上行音阶和下行音阶。建议练习时使用节拍器，并要一边弹奏一边大声唱谱。

【练习1】

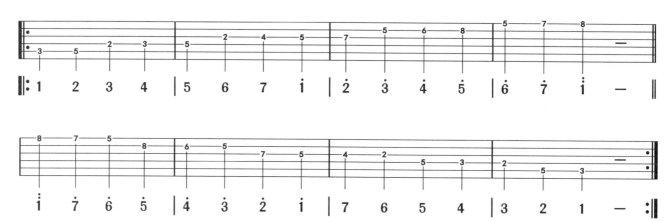

介绍了C大调音阶练习后，下面介绍a旋律小调音阶练习。旋律小调音阶上行时第六级音和第七级音都要升高半音，即#4和#5。而下行时这两个变化音都还原。同样建议练习时使用节拍器，而且要一边弹奏一边大声唱谱。

【练习2】

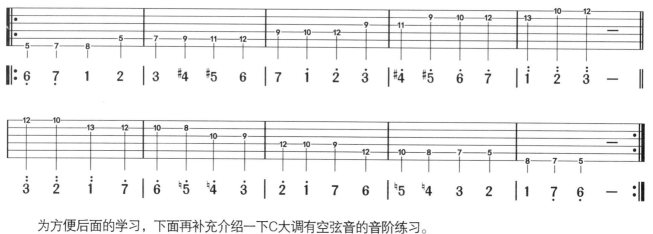

为方便后面的学习，下面再补充介绍一下C大调有空弦音的音阶练习。

【练习3】

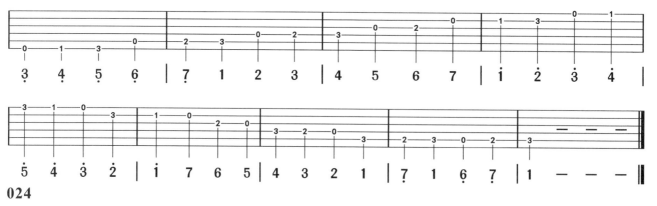

三、单音独奏曲练习

【练习1】

01. 欢 乐 颂

贝多芬 曲

1 = C 4/4

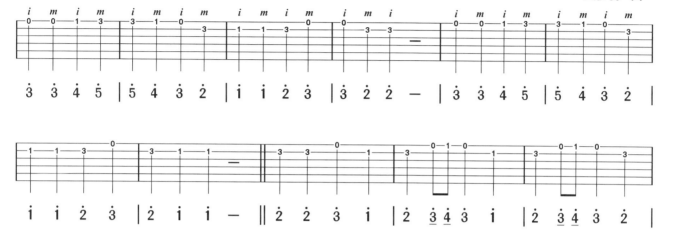

练习提示：右手用食指和中指交替拨弦，拨弦后手指顺势停在相邻的下一根弦上，弹奏时要大声唱出旋律音，遇到延长音（如第四小节第四拍）唱"二"。刚刚接触吉他的初学者请先弹熟前面8小节，能做到不看两手也可以准确弹奏后，再学习后面8小节。建议用脚打拍子，一下一上为一拍，速度要尽量放慢哦。

【练习2】

02. 小 星 星

法国童谣

1 = C 4/4

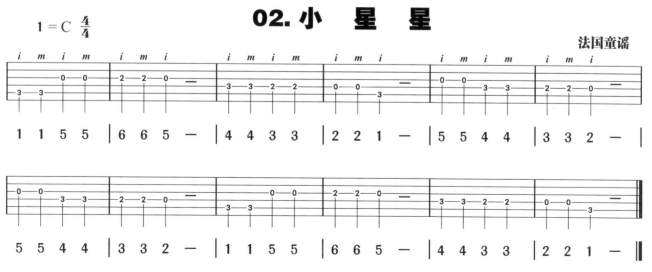

练习提示：右手用食指和中指交替拨弦，拨弦后手指顺势停在相邻的下一根弦上，弹奏时要大声唱谱，遇到延长音（如第二小节第四拍）唱"二"。建议使用节拍器慢练。

【练习3】

03. 多年以前

<div align="right">美国乐曲</div>

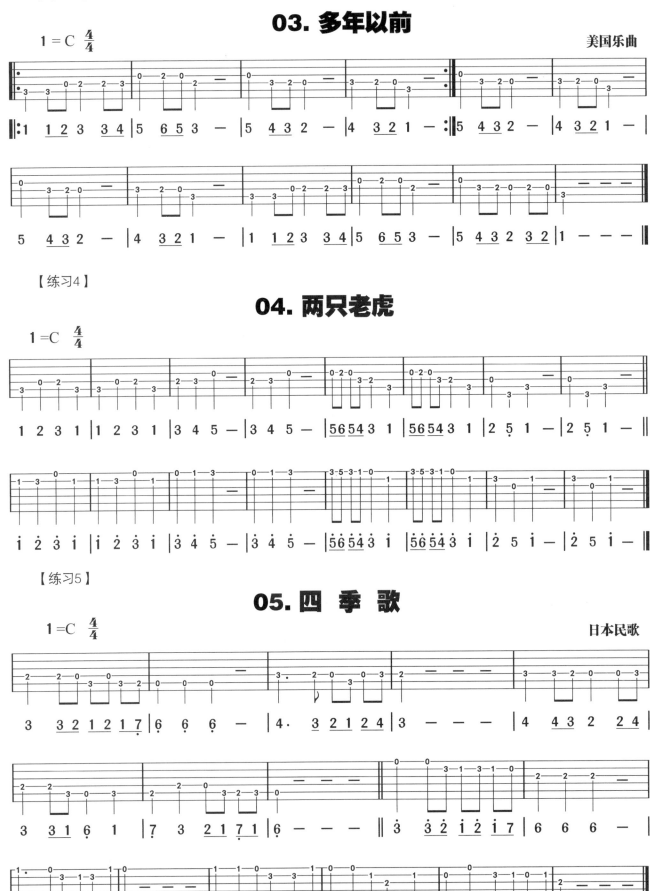

【练习4】

04. 两只老虎

【练习5】

05. 四 季 歌

<div align="right">日本民歌</div>

四、常用调的音阶与和弦练习

常用调主要有C调和G调，这是两个最重要的调式，把这两个调的音阶与和弦练习好了，对以后的提高练习将有很大的帮助。

1. C大调

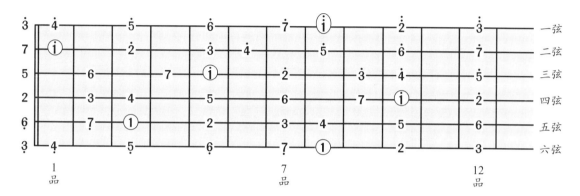

C大调音阶图

（1）音阶练习

在前面的基础练习中，读者已经大量接触了C调音阶练习，在进行下面的学习时请先回顾一下前面所学内容。这里只列举了一个高把位音阶练习。初学者练习时应边弹边唱，把所弹的音一个个大声唱出来。

【练习1】

1=C $\frac{4}{4}$

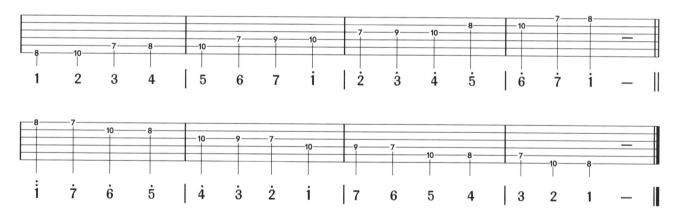

（2）和弦练习

【练习1】

1=C $\frac{4}{4}$

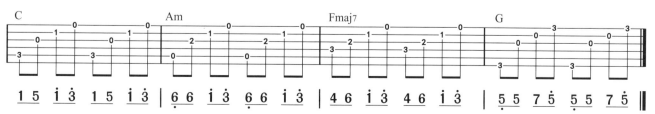

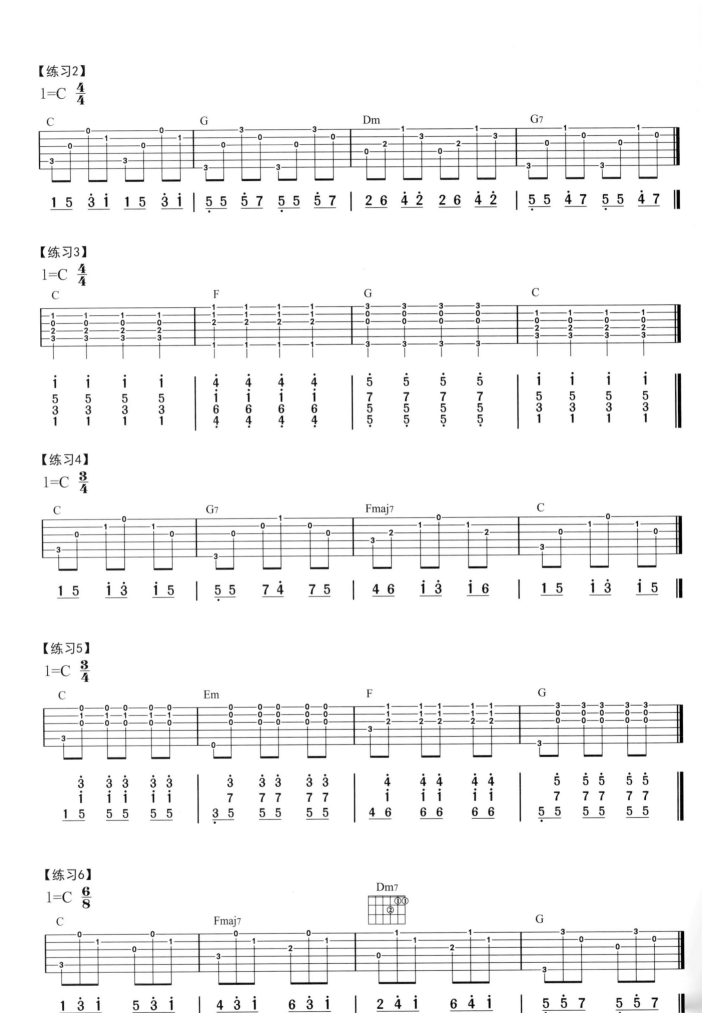

2. G大调

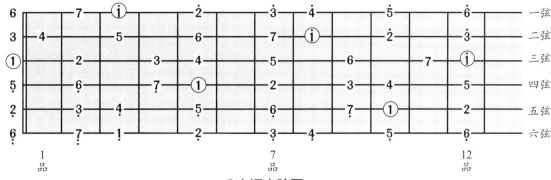

G大调音阶图

（1）音阶练习

【练习1】

【练习1】

1=G $\frac{4}{4}$

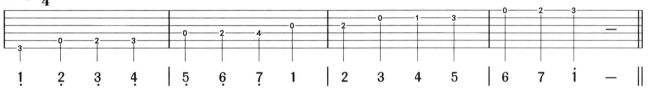

【练习2】

1=G $\frac{4}{4}$

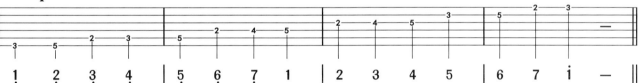

【练习3】

1=G $\frac{4}{4}$

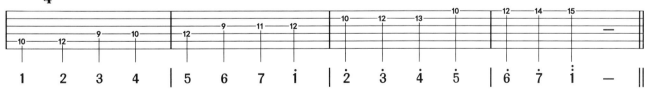

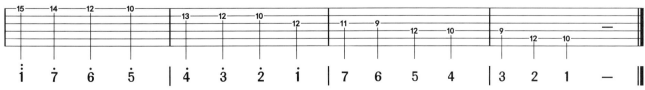

029

（2）和弦练习

【练习1】

1=G 4/4

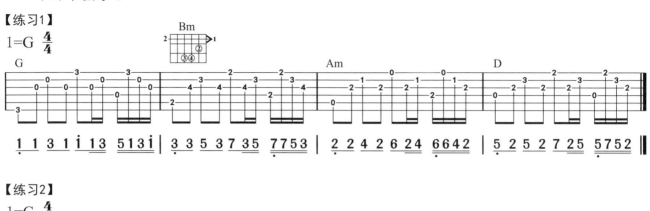

【练习2】

1=G 4/4

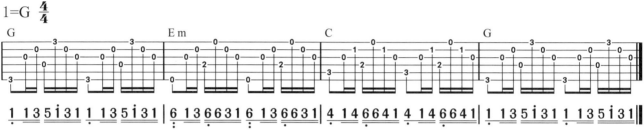

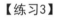

【练习3】

1=G 3/4

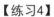

【练习4】

1=G 3/4

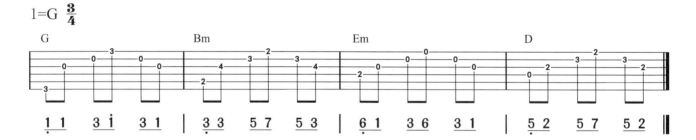

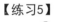

【练习5】

1=G 6/8

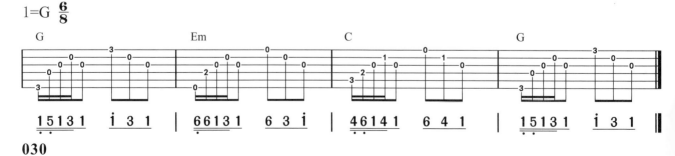

第三节 初级入门乐曲

01.四季歌

日本民歌

1=C 4/4

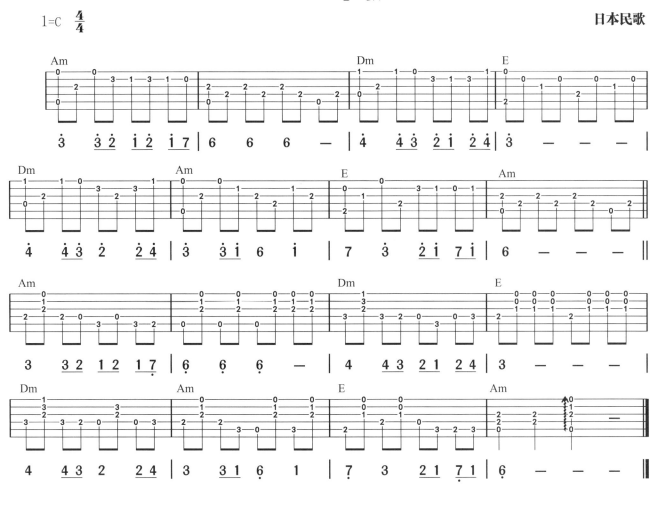

02.祈 祷

佚 名 曲

1=C 4/4

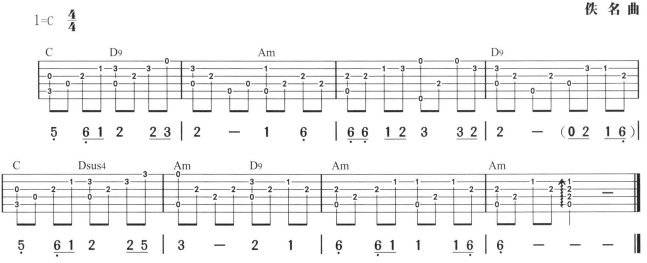

03.娃哈哈

石 夫 曲

1=C 4/4

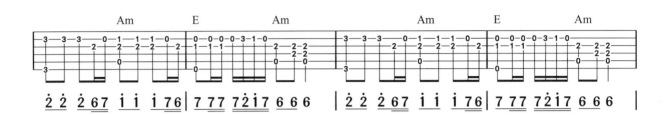

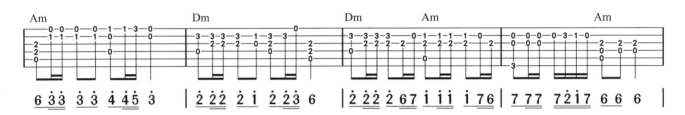

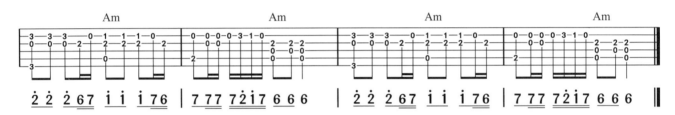

04.小星星

法国民歌

1=C 4/4

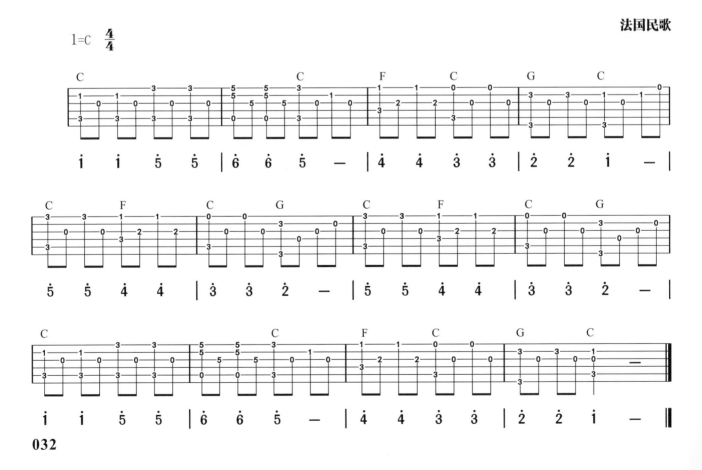

05.半个月亮爬上来

王洛宾　曲

1=G　4/4

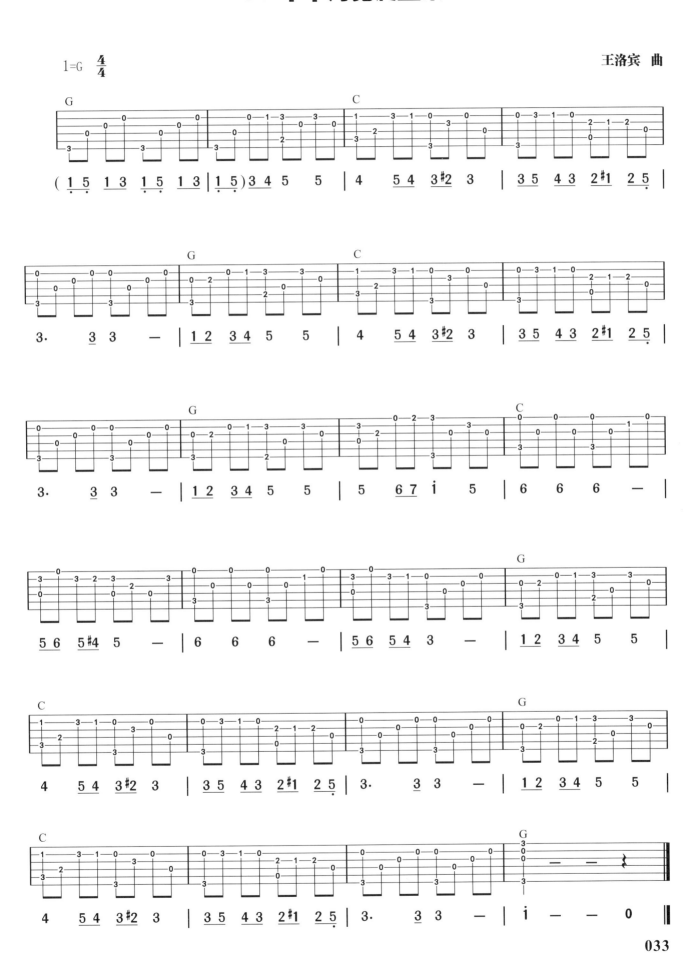

06.草原上升起不落的太阳

美丽其格 曲

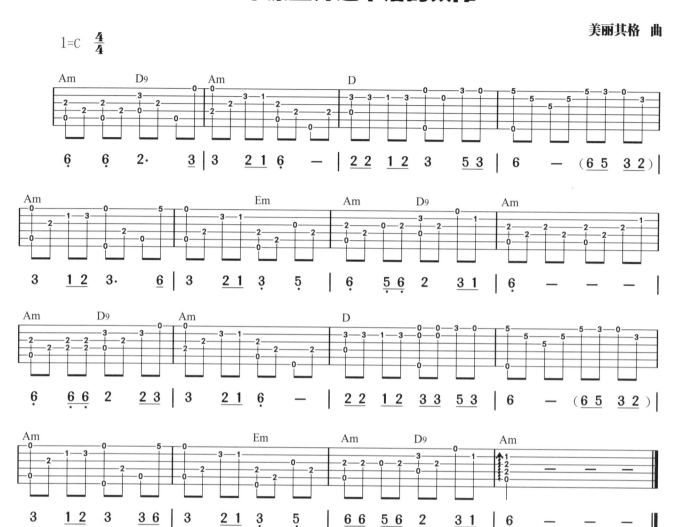

07.知道不知道

广西民歌

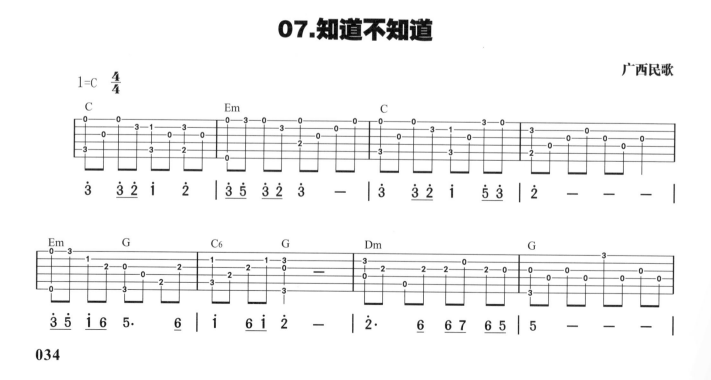

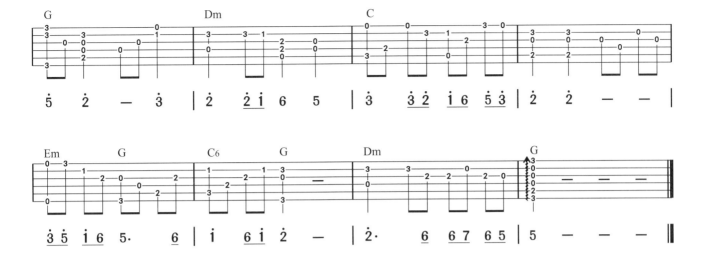

08.在银色的月光下

新疆民歌

1=C 3/4

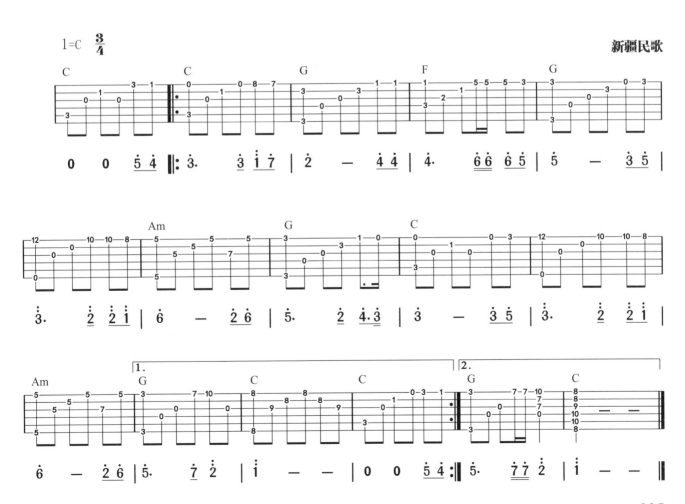

09.快乐的农夫

1=C 4/4

舒 曼 曲

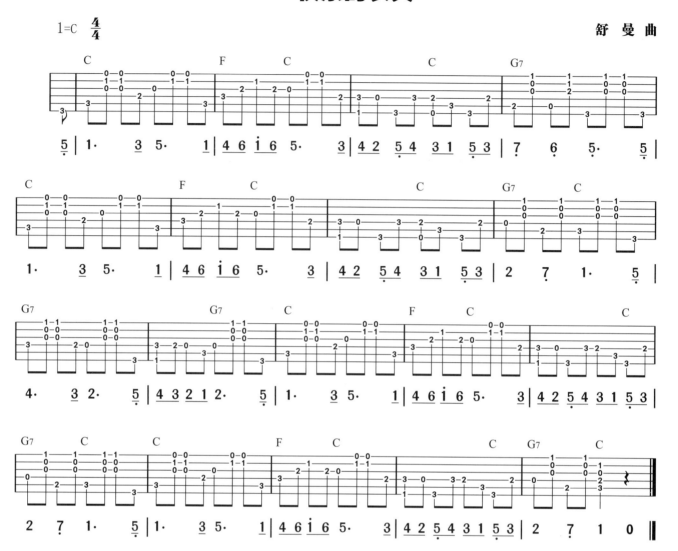

10.心 恋

1=C 4/4

印尼民歌

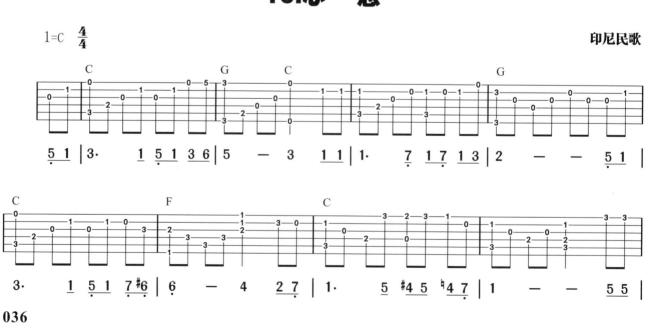

036

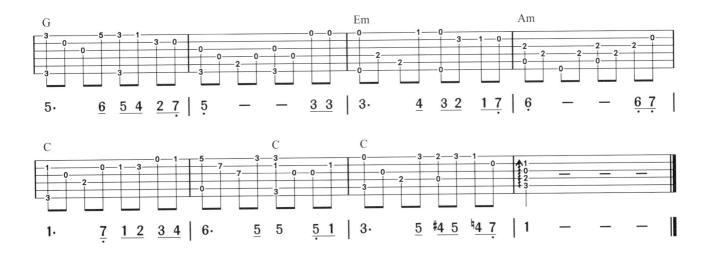

11.多年以前

T.H.Bayly 曲

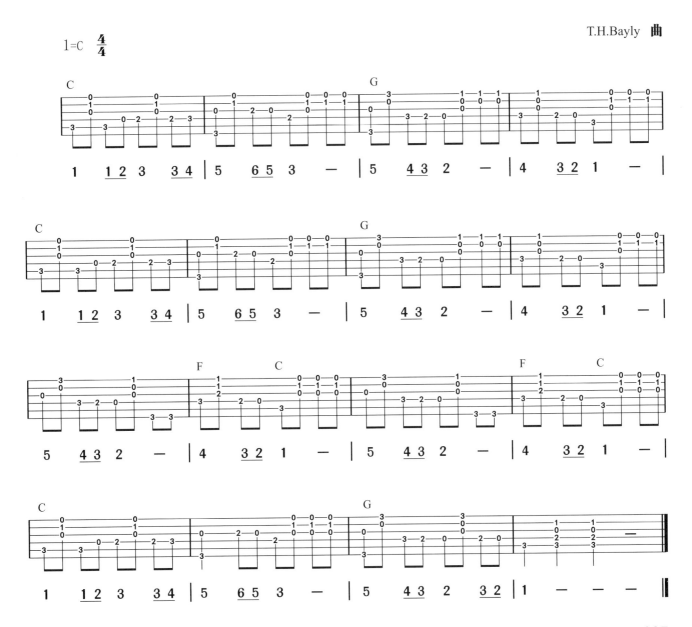

12.莫斯科郊外的晚上

1=C 4/4

索洛维约夫·谢多伊 曲

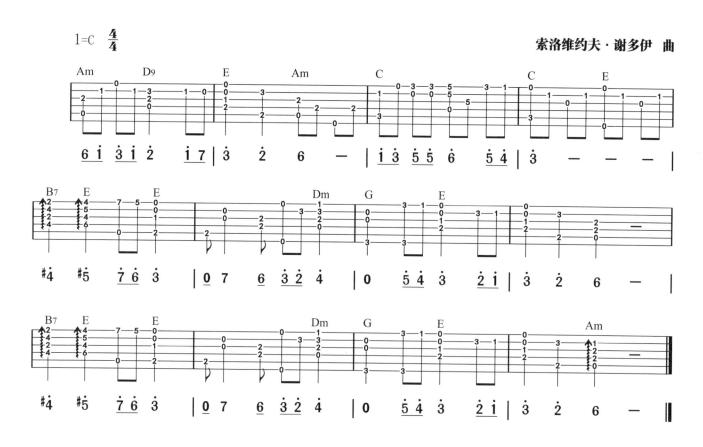

13.苏珊娜

1=C 4/4

福斯特 曲

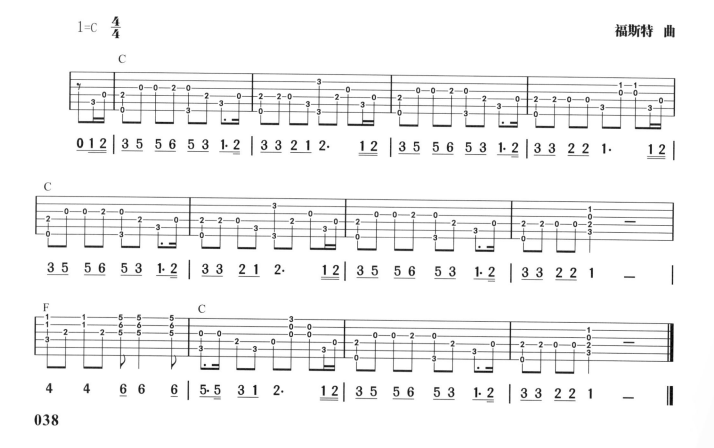

14.平安夜

格鲁伯 曲

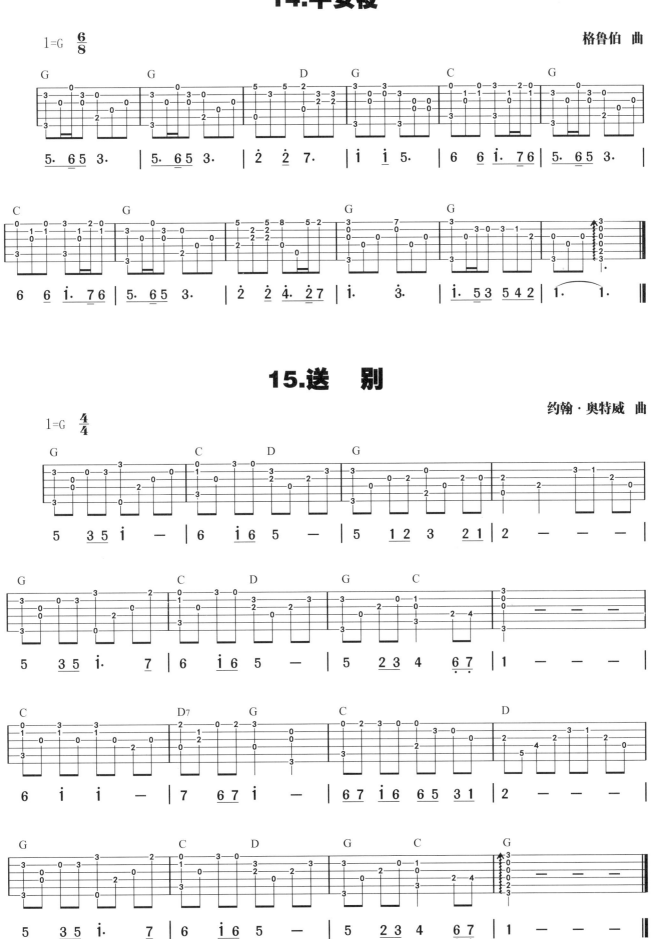

15.送 别

约翰·奥特威 曲

16. 琵 琶 语

林 海 曲

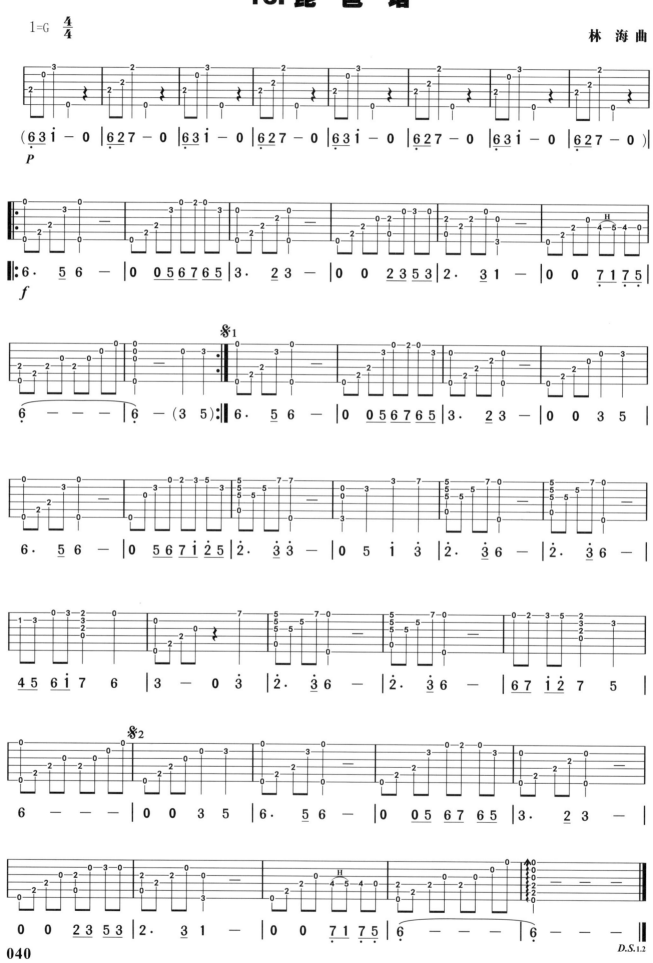

D.S.1.2

17.好人一生平安

1=C 4/4

雷 蕾曲

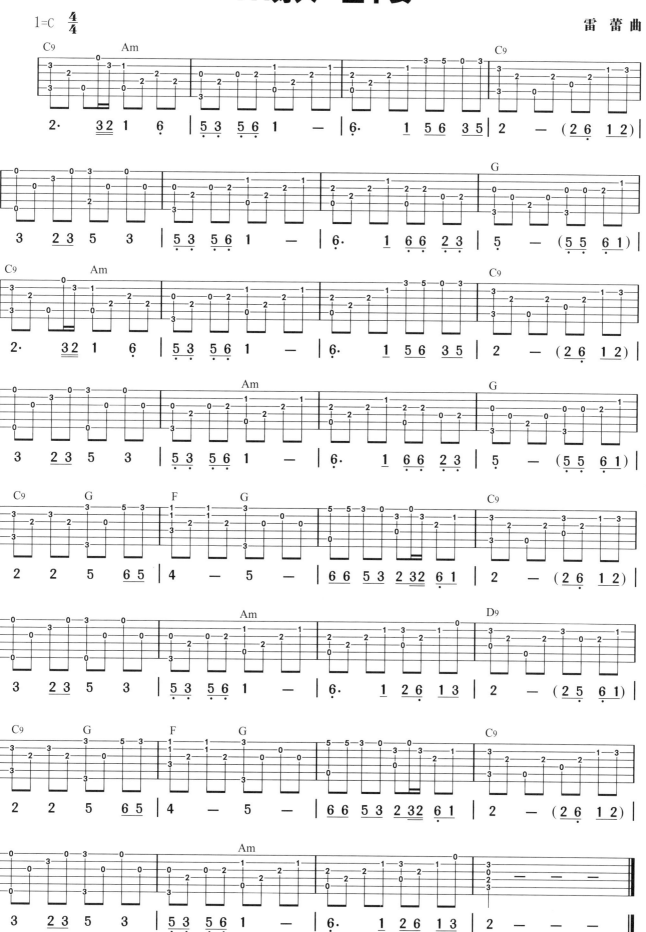

18.干杯朋友

杨海潮 曲

1=D $\frac{4}{4}$

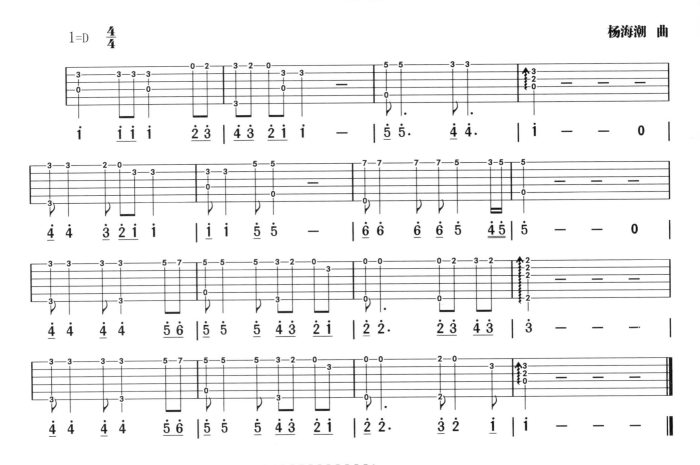

小常识——怎样进行泛音调弦

泛音调弦分为六个步骤：

步骤1.首先把一弦调成标准音的E音。

步骤2.以一弦空弦音为准，弹奏六弦5品的泛音，调整六弦，使弹出来的泛音与一弦空弦音的音高相同。

步骤3.以一弦空弦音为准，弹奏五弦7品的泛音，调整五弦，使弹出来的泛音与一弦空弦音的音高相同。

步骤4.以五弦第5品泛音为准，弹奏四弦7品的泛音，调整四弦，使弹出来的泛音与五弦第5品的泛音音高相同。

步骤5.以四弦第5品泛音为准，弹奏三弦7品的泛音，调整三弦，使弹出来的泛音与四弦第5品的泛音音高相同。

步骤6.以一弦第7品泛音为准，弹奏二弦5品的泛音，调整二弦，使弹出来的泛音与一弦第7品的泛音音高相同。

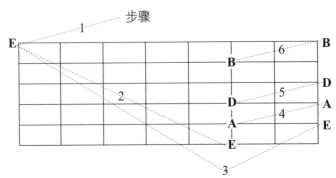

19.牧羊曲

1=C　2/4　4/4

王立平　曲

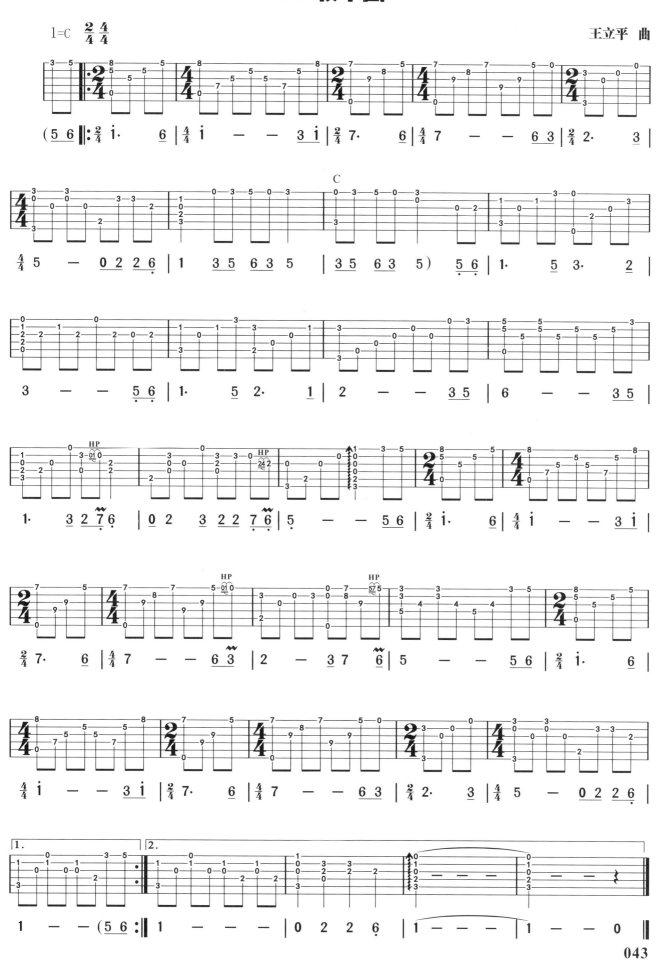

20.其实你不懂我的心

童安格 曲

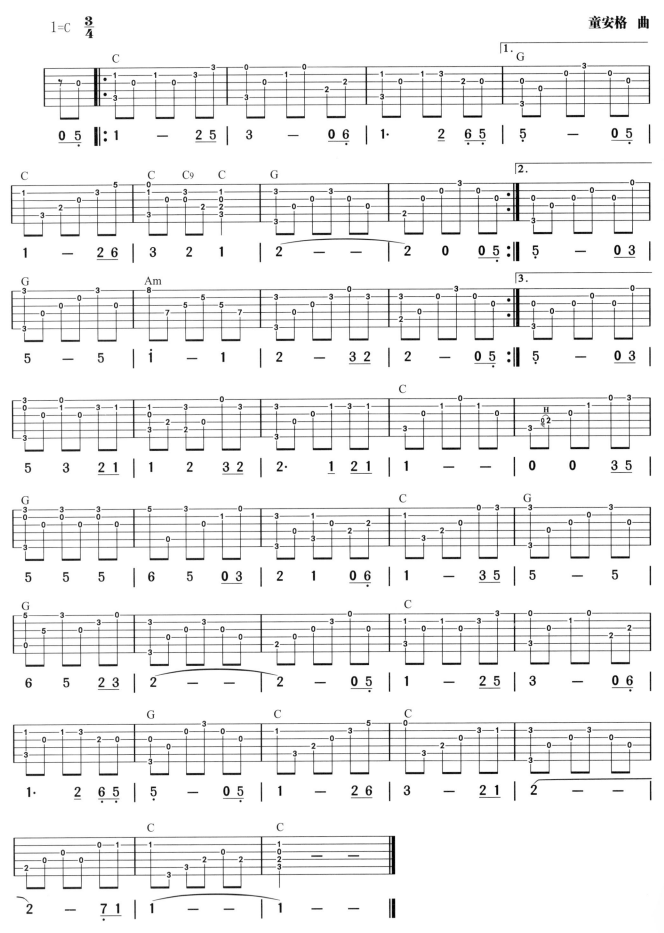

21.风中有朵雨做的云

<div align="right">陈耀川 曲</div>

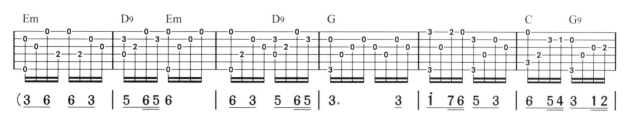

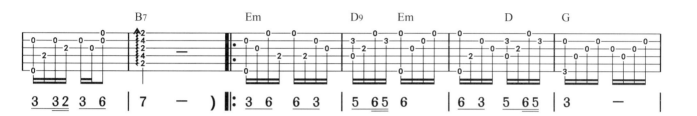

反复后渐慢

22.家 乡

1=C 4/4

韩 红 曲

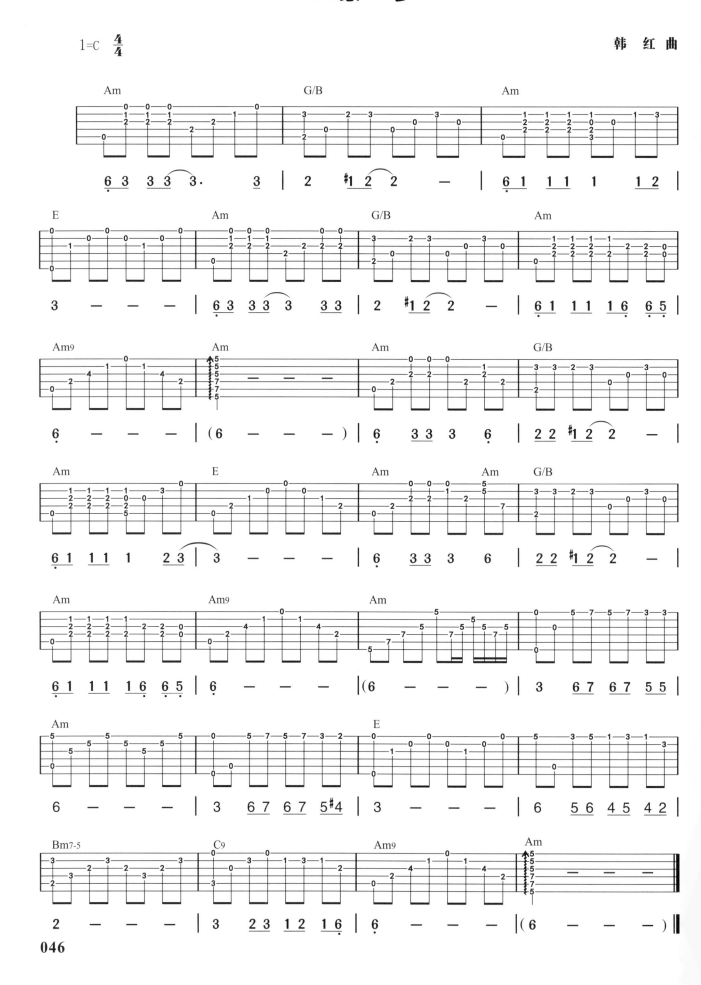

23.渴 望

雷 蕾 曲

1=C 4/4

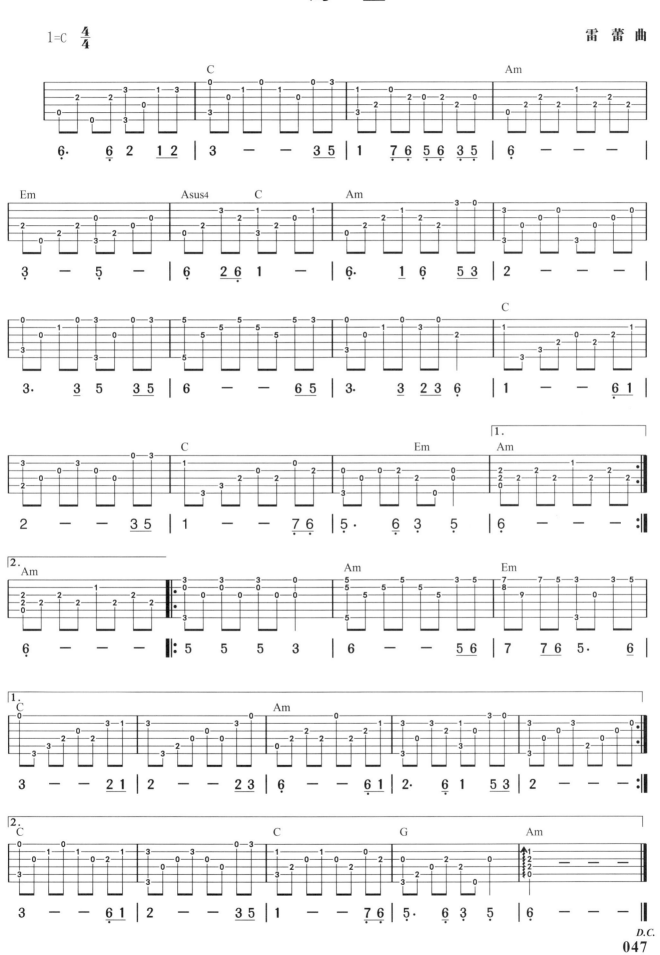

24.真的好想你

1=C $\frac{4}{4}$

<div align="right">李汉颖 曲</div>

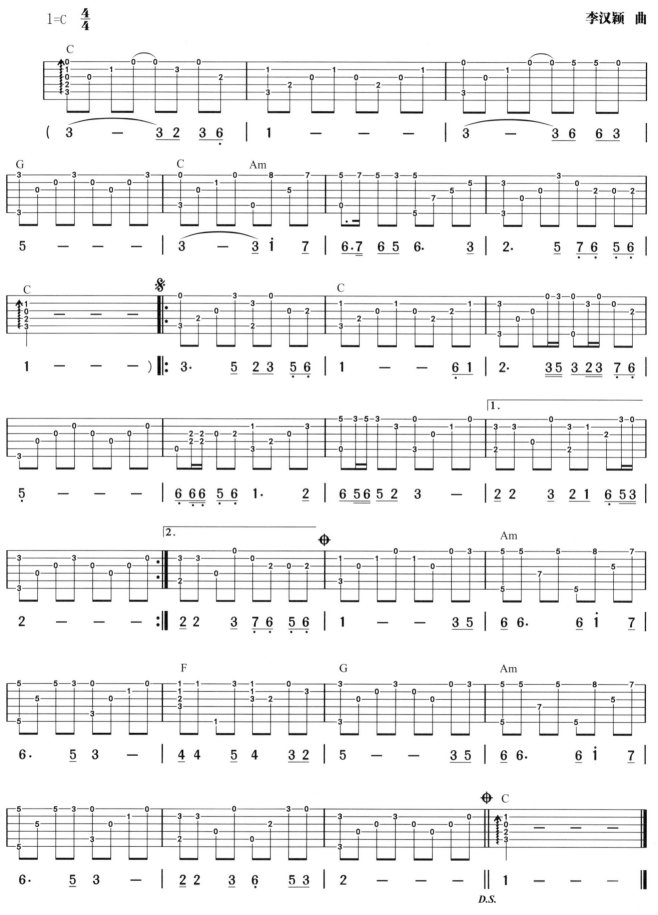

25.约 定

陈小霞 曲

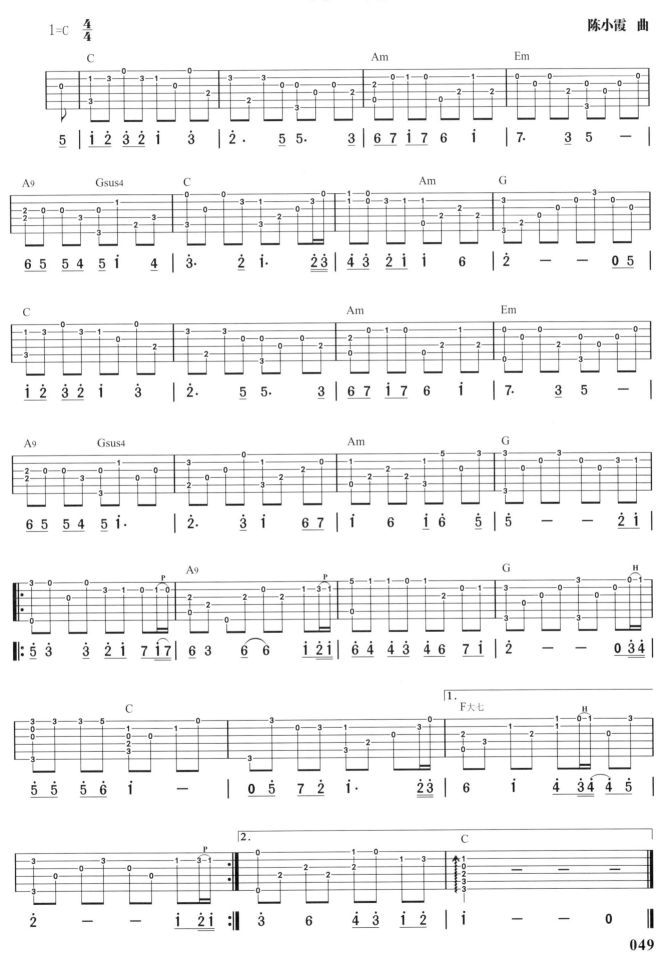

26.梦驼铃

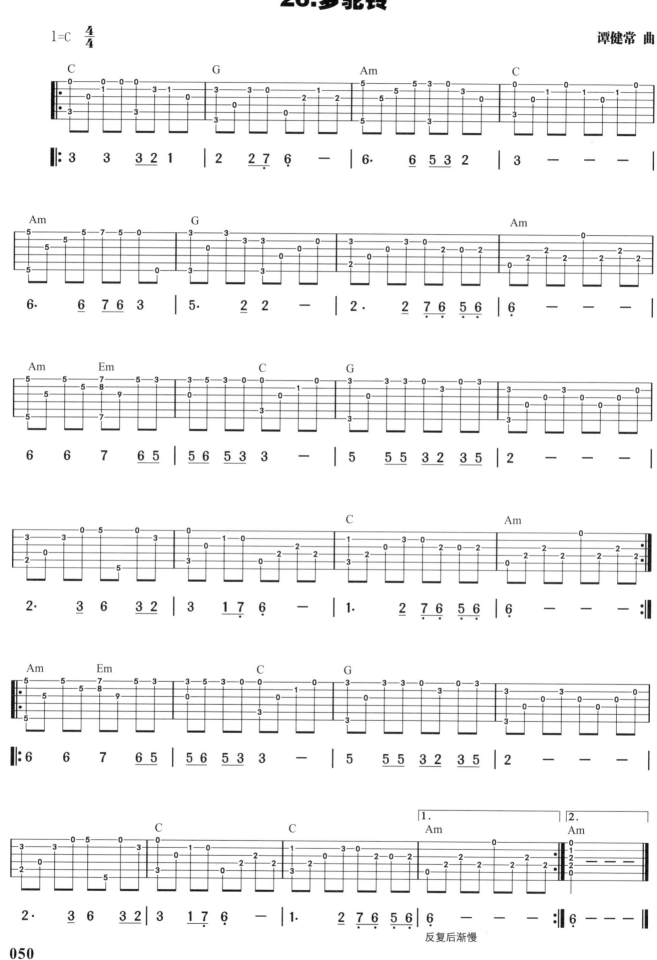

27.萍 聚

陈进兴 曲

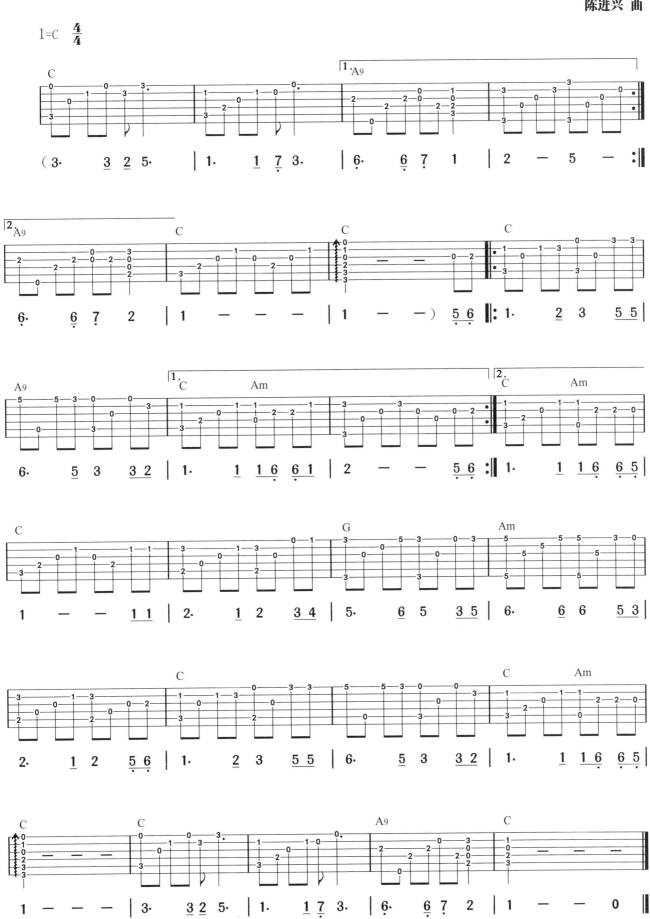

28.让我们荡起双桨

1=G $\frac{2}{4}$

刘 炽 曲

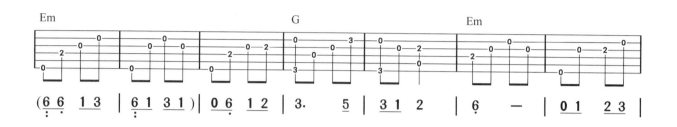

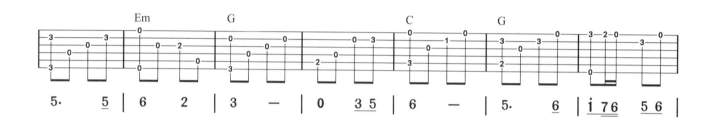

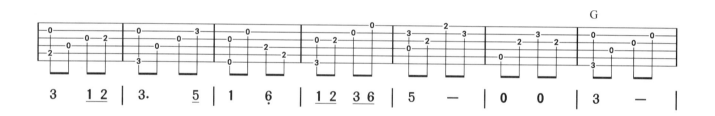

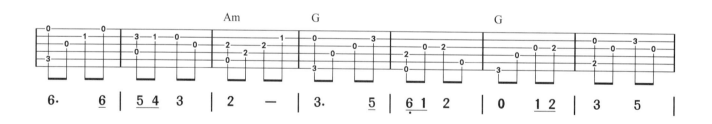

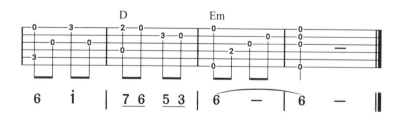

29.雪绒花

罗杰斯 曲

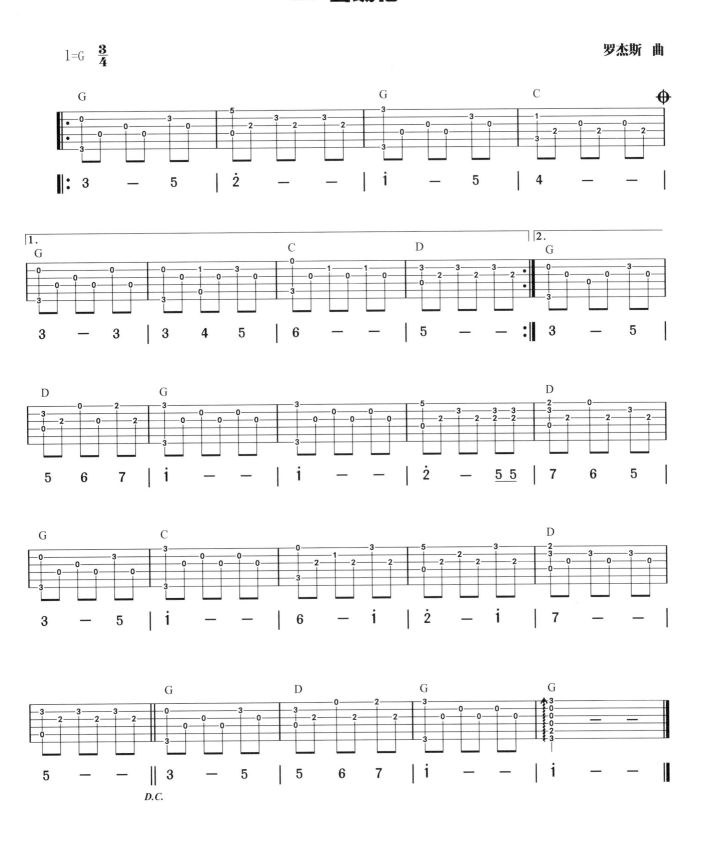

练习提高篇

第一节 提高练习

一、其他常用调的音阶与和弦练习

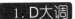1. D大调

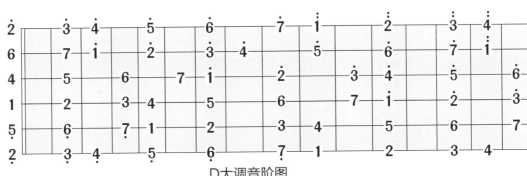

D大调音阶图

（1）音阶练习

【练习1】

1=D $\frac{4}{4}$

【练习2】

1=D $\frac{4}{4}$

【练习3】

1=D $\frac{4}{4}$

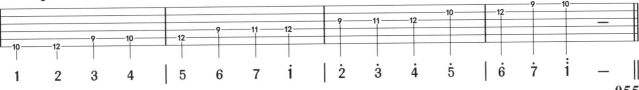

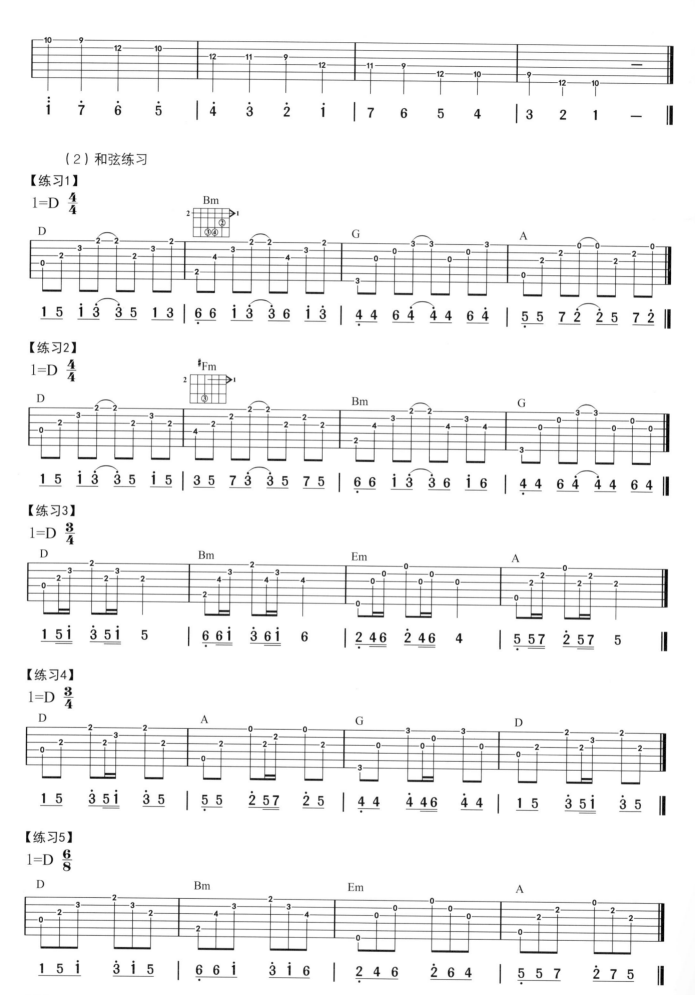

（2）和弦练习

【练习1】

1=D $\frac{4}{4}$

【练习2】

1=D $\frac{4}{4}$

【练习3】

1=D $\frac{3}{4}$

【练习4】

1=D $\frac{3}{4}$

【练习5】

1=D $\frac{6}{8}$

2. F大调

F大调音阶图

（1）音阶练习

【练习1】

1=F $\frac{4}{4}$

【练习2】

1=F $\frac{4}{4}$

【练习3】

1=F $\frac{4}{4}$

（2）和弦练习

【练习1】

1=F 4/4

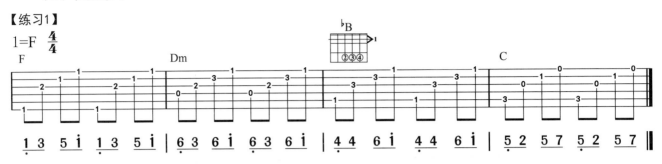

【练习2】

1=F 4/4

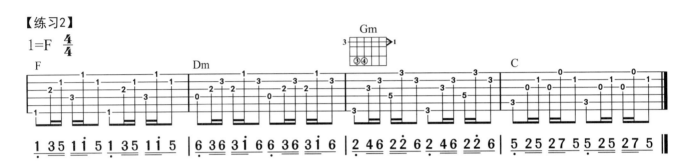

【练习3】

1=F 3/4

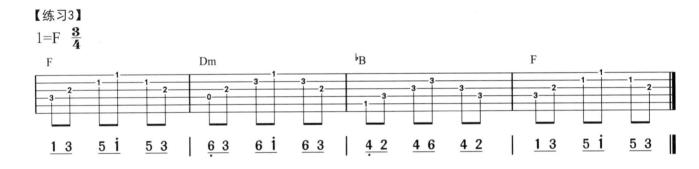

【练习4】

1=F 3/4

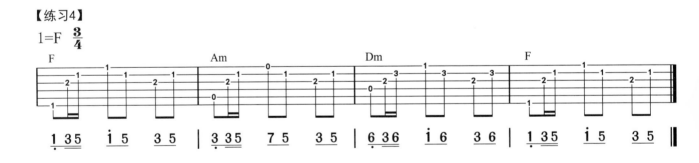

【练习5】

1=F 6/8

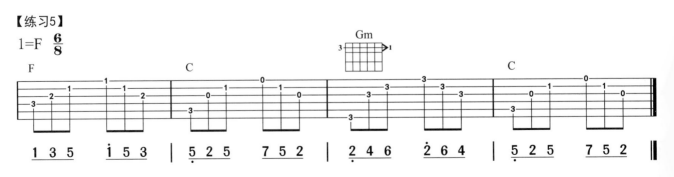

3. A大调

A大调音阶图

（1）音阶练习

【练习1】

1=A $\frac{4}{4}$

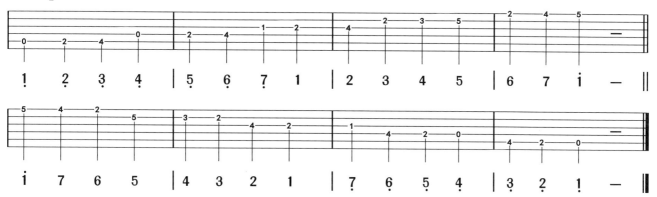

【练习2】

1=A $\frac{4}{4}$

【练习3】

1=A $\frac{4}{4}$

（2）和弦练习

【练习1】

1=A 4/4

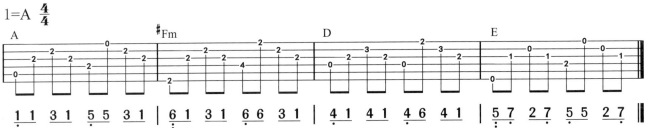

$\underline{\overset{1}{\cdot}\,1}\quad\underline{3\,1}\quad\underline{\overset{5}{\cdot}\,5}\quad\underline{3\,1}\ \Big|\ \underline{\overset{6}{\cdot}\,1}\quad\underline{3\,1}\quad\underline{\overset{6}{\cdot}\,6}\quad\underline{3\,1}\ \Big|\ \underline{\overset{4}{\cdot}\,1}\quad\underline{4\,1}\quad\underline{\overset{4}{\cdot}\,6}\quad\underline{4\,1}\ \Big|\ \underline{\overset{5}{\cdot}\,7}\quad\underline{2\,7}\quad\underline{\overset{5}{\cdot}\,5}\quad\underline{2\,7}\ \Big\|$

【练习2】

1=A 4/4

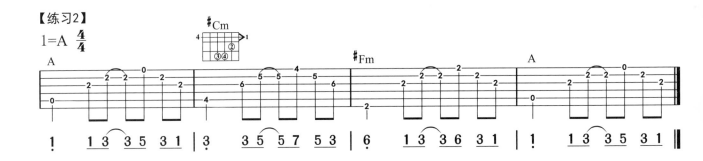

$\underset{\cdot}{1}\quad\underline{1\,3}\ \underline{3\,5}\quad\underline{3\,1}\ \Big|\ \underset{\cdot}{3}\quad\underline{3\,5}\ \underline{5\,7}\quad\underline{5\,3}\ \Big|\ \underset{\cdot}{6}\quad\underline{1\,3}\ \underline{3\,6}\quad\underline{3\,1}\ \Big|\ \overset{1}{\underset{\cdot}{1}}\quad\underline{1\,3}\ \underline{3\,5}\quad\underline{3\,1}\ \Big\|$

【练习3】

1=A 3/4

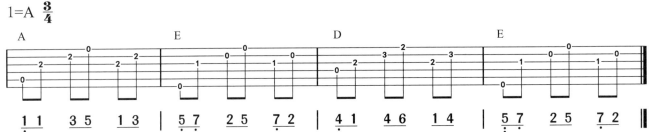

$\underline{\overset{1}{\cdot}\,1}\quad\underline{3\,5}\quad\underline{1\,3}\ \Big|\ \underline{\overset{5}{\cdot}\,7}\quad\underline{2\,5}\quad\underline{7\,2}\ \Big|\ \underline{\overset{4}{\cdot}\,1}\quad\underline{4\,6}\quad\underline{1\,4}\ \Big|\ \underline{\overset{5}{\cdot}\,7}\quad\underline{2\,5}\quad\underline{7\,2}\ \Big\|$

【练习4】

1=A 3/4

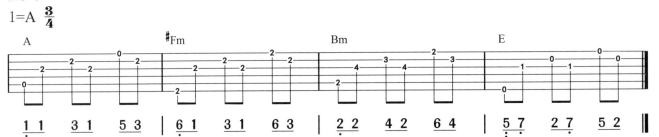

$\underline{\overset{1}{\cdot}\,1}\quad\underline{3\,1}\quad\underline{5\,3}\ \Big|\ \underline{\overset{6}{\cdot}\,1}\quad\underline{3\,1}\quad\underline{6\,3}\ \Big|\ \underline{\overset{2}{\cdot}\,2}\quad\underline{4\,2}\quad\underline{6\,4}\ \Big|\ \underline{\overset{5}{\cdot}\,7}\quad\underline{2\,7}\quad\underline{5\,2}\ \Big\|$

【练习5】

1=A 6/8

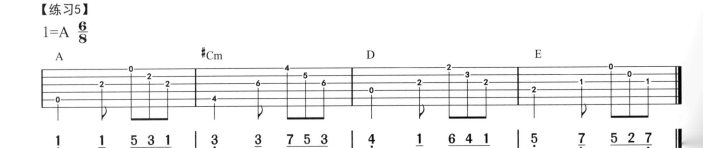

$\overset{1}{\underset{\cdot}{1}}\quad\underset{\cdot}{1}\quad\underline{5\,3\,1}\ \Big|\ \underset{\cdot}{3}\quad\underset{\cdot}{3}\quad\underline{7\,5\,3}\ \Big|\ \underset{\cdot}{4}\quad\underset{\cdot}{1}\quad\underline{6\,4\,1}\ \Big|\ \underset{\cdot}{5}\quad\underset{\cdot}{7}\quad\underline{5\,2\,7}\ \Big\|$

二、音阶模进练习

1.五声音阶模进练习

【练习1】

1=C 4/4

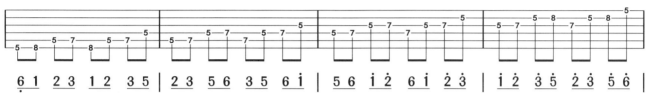

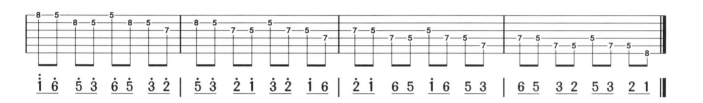

【练习2】

1=C 4/4

【练习3】

1=C 4/4

【练习4】

1=C 4/4

【练习5】

1=C 3/4

【练习6】

1=C 4/4

2.自然音阶模进练习

【练习1】

1=C 2/4 （三度模进）

1324 3546 | 5761 7213 | 2435 4657 | 6172 1675 | 6453 4231 | 2716 7564 |

5342 3127 | 1 — ‖

【练习2】

1=C 3/4 （四度模进）

142 536 | 471 562 | 731 425 | 364 751 | 627 314 | 254 137 |

261 574 | 635 241 | 372 615 | 746 352 | 417 3 | 6 — — ‖

【练习3】

1=C 2/4 （五度模进）

1526 3741 | 5263 7415 | 2637 4152 | 2514 7362 | 5147 3625 | 1473 6251 ‖

【练习4】

1=C 3/4 （六度模进）

162 731 | 425 364 | 751 627 | 314 253 | 352 413 | 726 157 |

463 524 | 137 261 ‖

【练习5】

1=C $\frac{3}{4}$ （七度模进）

【练习6】

1=C $\frac{4}{4}$ （八度模进）

三、左手与右手的协调性练习

下面的练习应充分利用左手的四个手指按弦，否则速度无法加快；右手也要尽量用多个手指拨弦，这样能很好地训练双手的协调性。

【练习1】

【练习2】

【练习3】

【练习4】

【练习5】

【练习6】

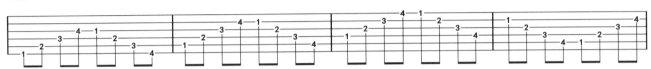

【练习7】

【练习8】

【练习9】

【练习10】

【练习11】

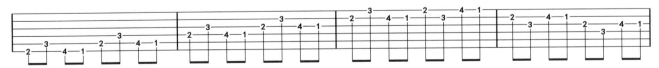

【练习12】

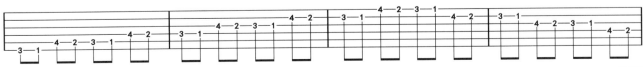

四、换把练习

换把练习是为了熟悉常用的高音把位音阶指型，了解吉他的音域，掌握换把的基本方法。

1.常用把位音阶练习

【练习1】

1=C 4/4 （第一把位）

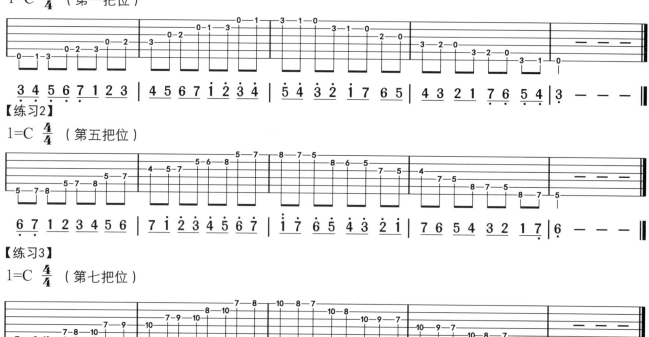

【练习2】

1=C 4/4 （第五把位）

【练习3】

1=C 4/4 （第七把位）

2.换把的方法

换把是指左手指从某一把位迅速移到另一把位。

要领：①按牢前一把位最后的音使之保持时值；

②关键的手指在换把前预先做好按弦准备（换把时手指不要抬得过高）；

③手指以最快的速度按住新把位的音，使前后把位的音连贯；

④换把时大拇指要放松。

3.各弦上的换把练习

（1）音阶练习

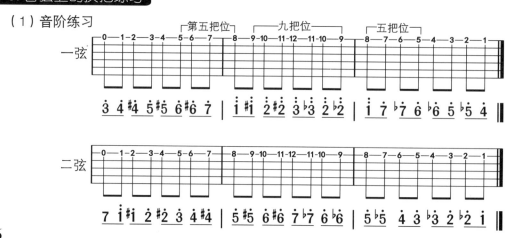

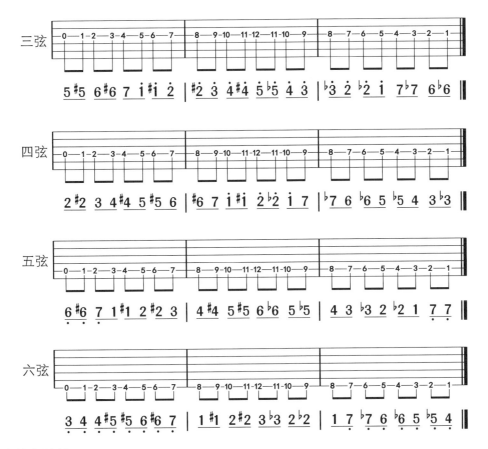

（2）自然音阶练习

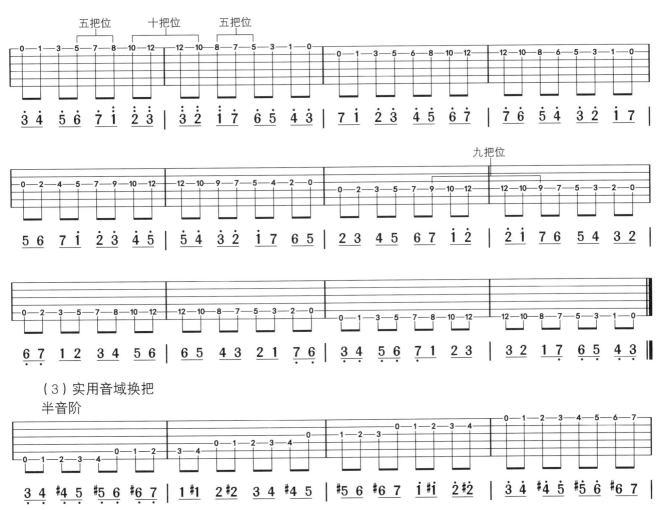

（3）实用音域换把
半音阶

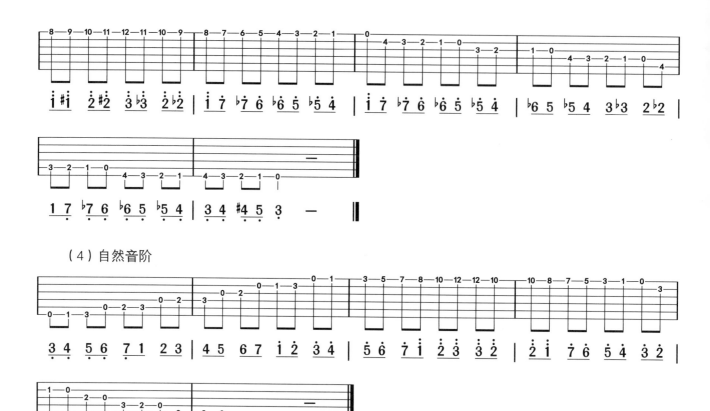

（4）自然音阶

五、双音练习

双音演奏在吉他独奏中的应用十分广泛，它不但能丰富和声效果，还能起到美化旋律的作用。

1. 各调的双音练习

（1）C大调

【练习1】

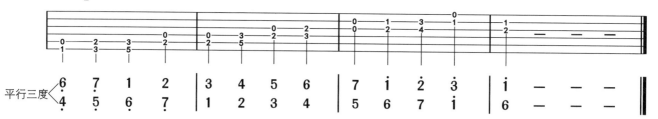

【练习2】

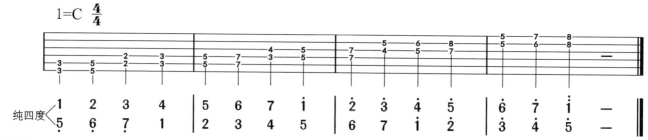

【练习3】

1=C $\frac{4}{4}$

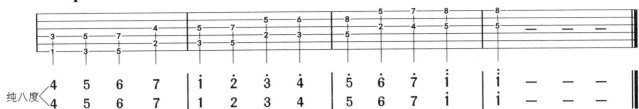

纯八度

【练习4】

1=C $\frac{4}{4}$

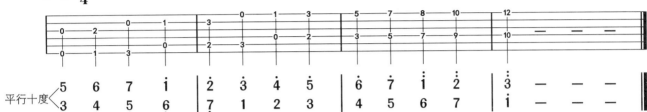

平行十度

（2）D大调

【练习1】

1=D $\frac{4}{4}$

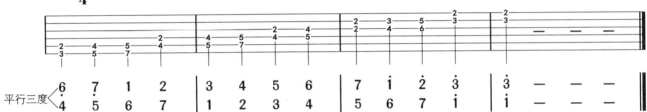

平行三度

【练习2】

1=D $\frac{4}{4}$

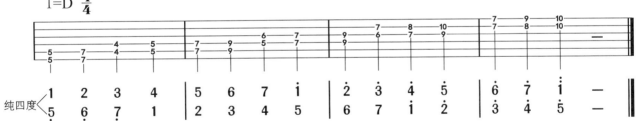

纯四度

【练习3】

1=D $\frac{4}{4}$

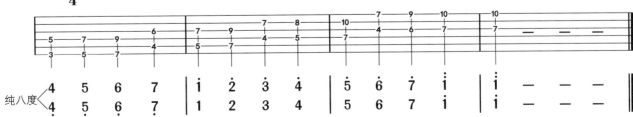

纯八度

【练习4】

1=D　4/4

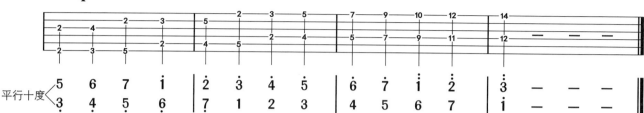

平行十度

（3）E大调

【练习1】

1=E　4/4

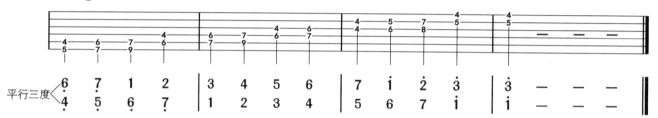

平行三度

【练习2】

1=E　4/4

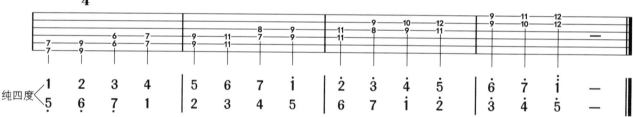

纯四度

【练习3】

1=E　4/4

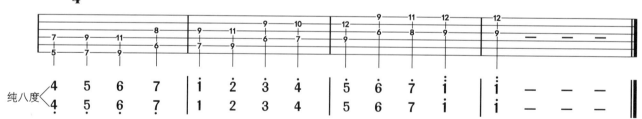

纯八度

【练习4】

1=E　4/4

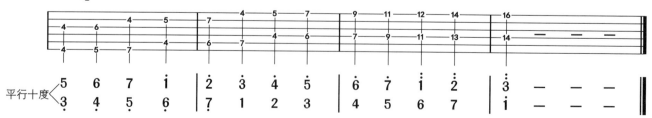

平行十度

070

（4）F大调

【练习1】

1=F 4/4

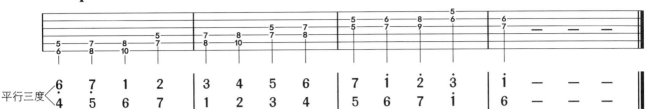

平行三度

【练习2】

1=F 4/4

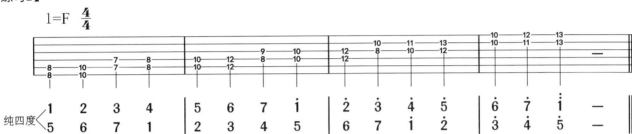

纯四度

【练习3】

1=F 4/4

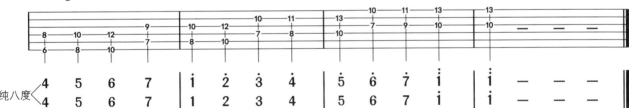

纯八度

【练习4】

1=F 4/4

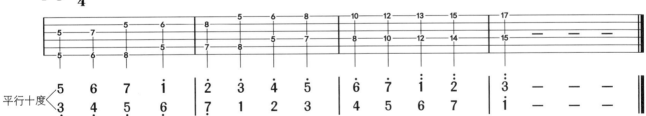

平行十度

（5）G大调

【练习1】

1=G 4/4

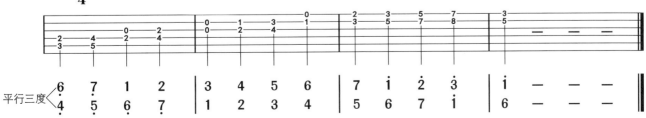

平行三度

【练习2】

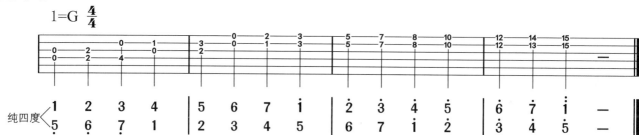

【练习3】

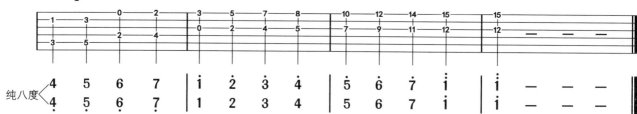

【练习4】

（6）A大调

【练习1】

【练习2】

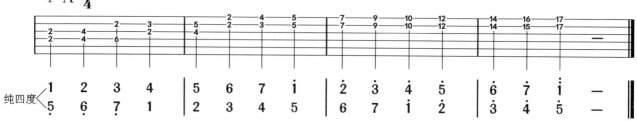

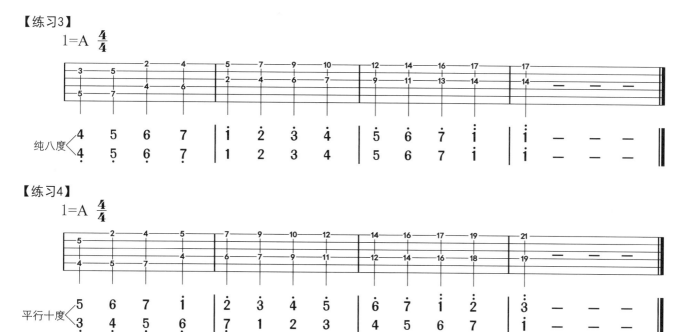

【练习1】

欢乐颂

贝多芬 曲

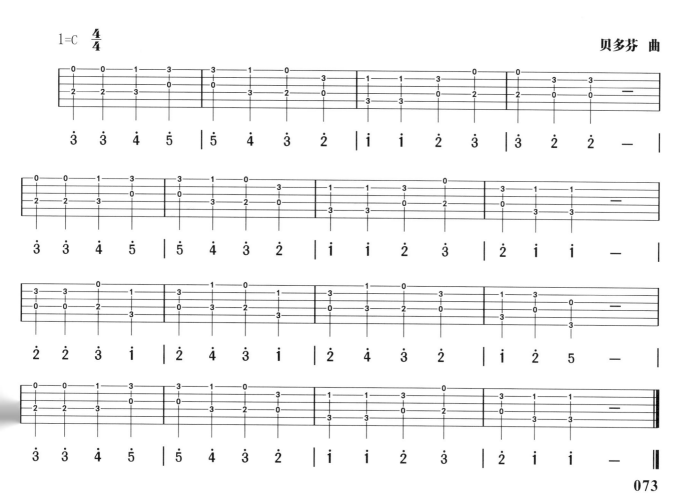

扬基歌

美国民歌

1=C 4/4

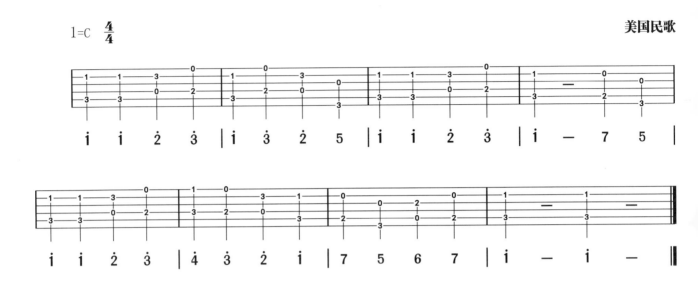

月朦胧，鸟朦胧

古 月 曲

1=C 3/4

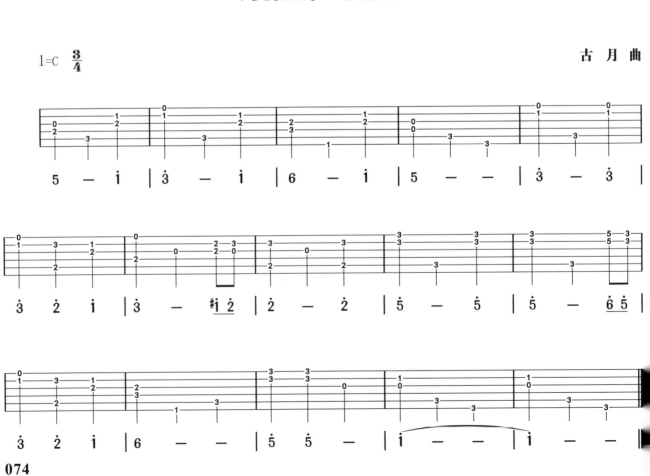

友谊天长地久

1=D 4/4

英国民歌

演奏时请仔细体会双音中根音旋律和冠音伴奏的效果，这种演奏方式可能让人产生错觉，但正好可以让读者体会和声效果。

万水千山总是情

顾嘉辉 曲

1=G 4/4

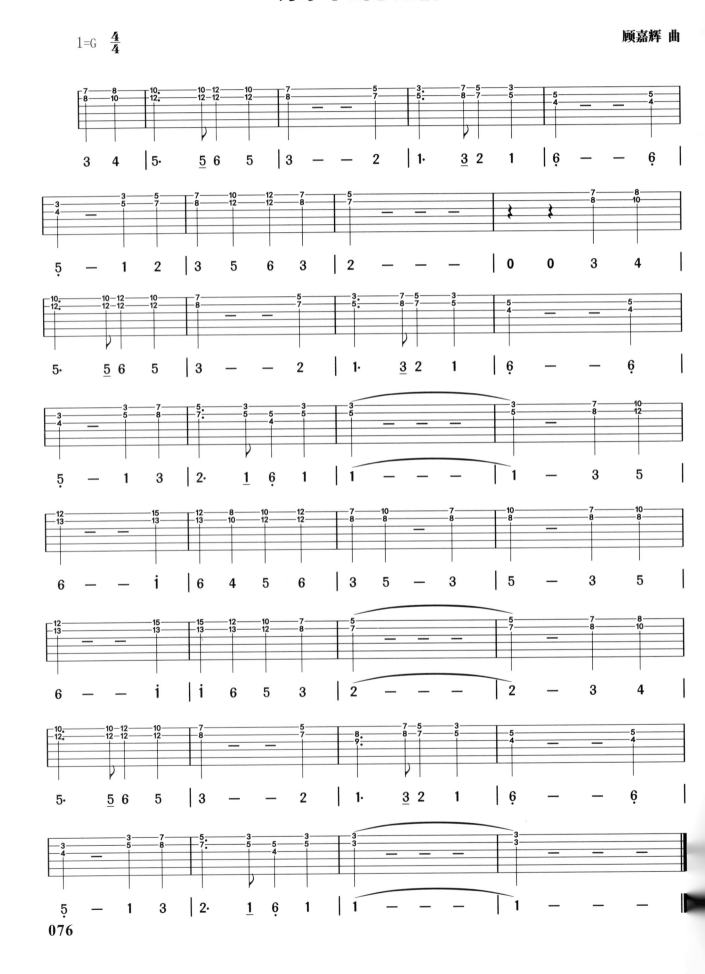

六、常用技法介绍

在吉他独奏中除了基本的弹法外，还有很多带有技巧性的弹法，这些技法会使音乐变得更生动。

1. 滑音

滑音就是指把按着琴弦的左手手指在弦上滑动，由某个音滑向主要的音，在同一弦上将两个音连在一起，用"S"表示。

（1）动作要领

①指尖压住琴弦滑动，滑动过程中不要停顿（初学者在练习时容易把按住弦的手指在滑动的过程中放松，出现打品的声音）。

②用左手小臂带动手指整体滑动，而不是手腕带动手指或单独用手指滑动。

③手指要滑到接近品柱的位置。

（2）滑音练习

【练习1】

1=C 4/4 一弦上的滑音练习

弹响一弦1品，然后用食指滑向一弦3品。

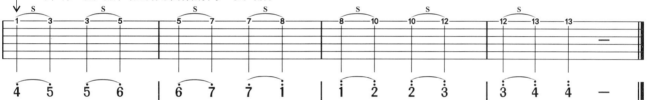

【练习2】

1=C 4/4 二弦上的滑音练习

弹响二弦1品，然后用食指滑向二弦3品。

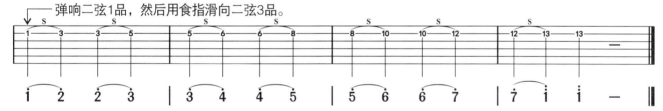

2. 钩弦

钩弦也叫拉弦，是用左手手指快速地把弦钩拉而产生音，用"P"表示。

（1）动作要领

①手指要用力钩向下一根弦的方向（向上），感觉手指钩到了弦。

②钩弦时手指不要碰到其他琴弦。

（2）钩弦练习

【练习1】

1=C 4/4

先弹一弦1品，再将按弦的手指钩出空弦音。

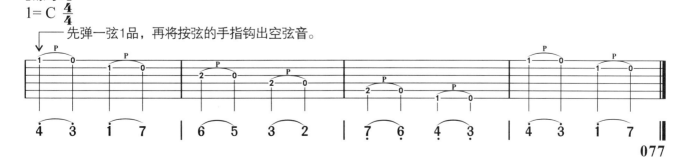

【练习2】

1= C 4/4

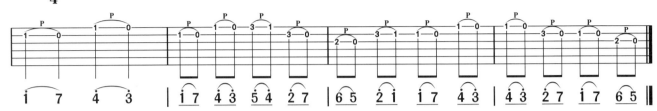

3. 击弦

击弦又称捶弦、打弦，就是不用右手弹奏，靠左手手指捶击琴弦而产生的音。用"**H**"表示。

（1）动作要领：

①手指要尽量垂直击弦，击弦时手指要保持弧度。

②击弦力度要大，使两个音的音量平衡。

③击弦的位置应在靠近品柱的地方。

（2）击弦练习

【练习1】

1= C 4/4

先弹二弦空弦音，再用左手食指击二弦1品。

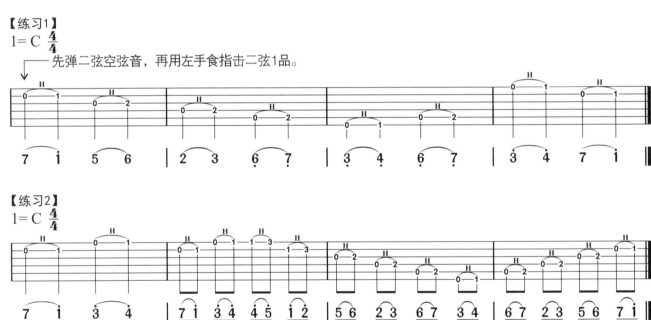

【练习2】

1= C 4/4

4. 琶音

琶音一般用于歌曲中慢旋律的部分和结尾处。在同时弹响的几个音前加"↑"，有的六线谱上方出现了和弦图，则直接在六线谱上画"↑"表示。例如《千古绝唱》：

1= C 4/4

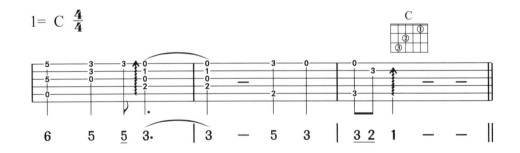

琶音的弹法就是把该弹的几个音分别而连贯地一起弹。几个音要有先后的顺序，发音时间相隔要短。具体弹法有以下几种。

①如果是相邻的几根弦用琶音弹法，如《千古绝唱》中那样，则可以用三种方法来弹：

a.用拇指由上而下依次拨弦；

b.用食指指甲背侧依次向下拨弦；

c.用拇指弹低音弦，食指、中指、无名指分别弹三、二、一弦，动作要均匀而连贯。

②如果是不相邻的几根弦用这种奏法，一般由拇指弹低音弦，食指、中指、无名指弹三根高音弦，由上而下依次而连贯地按照拇指、食指、中指、无名指的顺序弹出来。例如：

5. 波音

波音也是装饰音的一种，是指某个音向上或向下波动一下又回到原音的位置。例如：

6. 揉弦

左手按弦的手指在右手弹响后，以指尖为支点轻轻左右揉动琴弦或上下推放琴弦，让琴声轻轻颤动，得到的效果即为揉弦。

在吉他谱中，一般用"vib"或"〰"表示揉弦。例如《梁山伯与祝英台》：

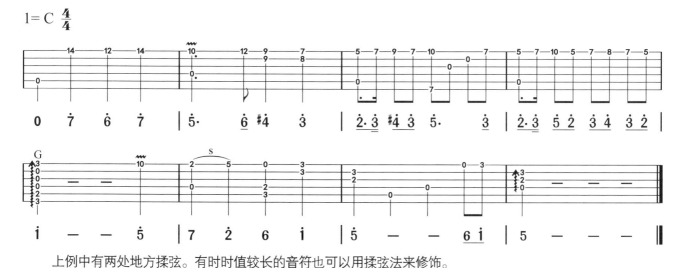

上例中有两处地方揉弦。有时时值较长的音符也可以用揉弦法来修饰。

7. 泛音

泛音按其奏法可分为自然泛音与人工泛音。

（1）自然泛音

左手只需轻触琴弦就能用吉他奏出的泛音叫自然泛音，一般只能在3、4、5、7、9、12、19品上奏出。自然

泛音在乐谱上一般有两种记谱法：

①用文字表示，如在音符上标**Harm**（有时也略写**ar**或**arm**或**Har**）。

②用符号表示，常用"◊"或"○"表示。

自然泛音的奏法：左手某指轻轻放在3、4、5、7、9、12、19中的某个品柱上方任意一弦上，右手手指拨动该弦，在弹响的一瞬间左手手指迅速离开琴弦。练习泛音一般要从第12品开始，因为这个品的泛音最易奏出，

如：

动作要领：

①左手手指轻放在弦上，不能向指板方向用力按弦，琴弦不能有向指板靠近的微小移动。

②左手手指放的位置是品柱正上方，而不是手指按弦的位置。

③左手手指要在右手弹响的瞬间离开。离开太早就会发出一个空弦音，离开太晚又不能发出明亮的泛音。

（2）人工泛音

左手手指按弦，用右手在此所按位置高12品的同一弦上奏出的泛音，用这个方法可以弹出任何一品泛音。人工泛音在乐谱上是在自然泛音记号后加"**8ba**"或"**oct**"表示

人工泛音的奏法是：左手手指按住某弦某品，右手食指伸直轻触比左手按弦品高12品的品柱正上方一弦，在用无名指拨响琴弦的瞬间，食指迅速离开琴弦，这样即可发出左手所按弦品的泛音。

动作要领：

①左手手指要把弦按实。

②右手食指触弦要轻，琴弦不要被食指压下。

③右手食指触弦位置必须是比左手所按弦品高12品的品柱正上方。

④右手无名指拨弦与食指离弦要配合默契。

⑤演奏时既要看左手所按品位是否准确，又要看右手食指触弦点是否准确。

⑥ 右手拨弦时食指与无名指分开到最大限度（有利于泛音充分发音）。

01.潮湿的心

兰 斋 曲

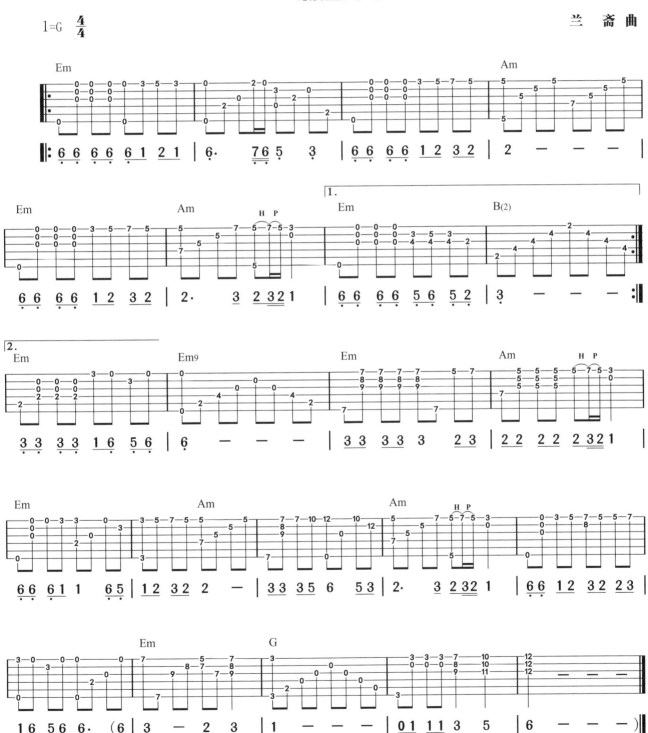

02.茉莉花（第一种编配）

1=G 2/4 江苏民歌

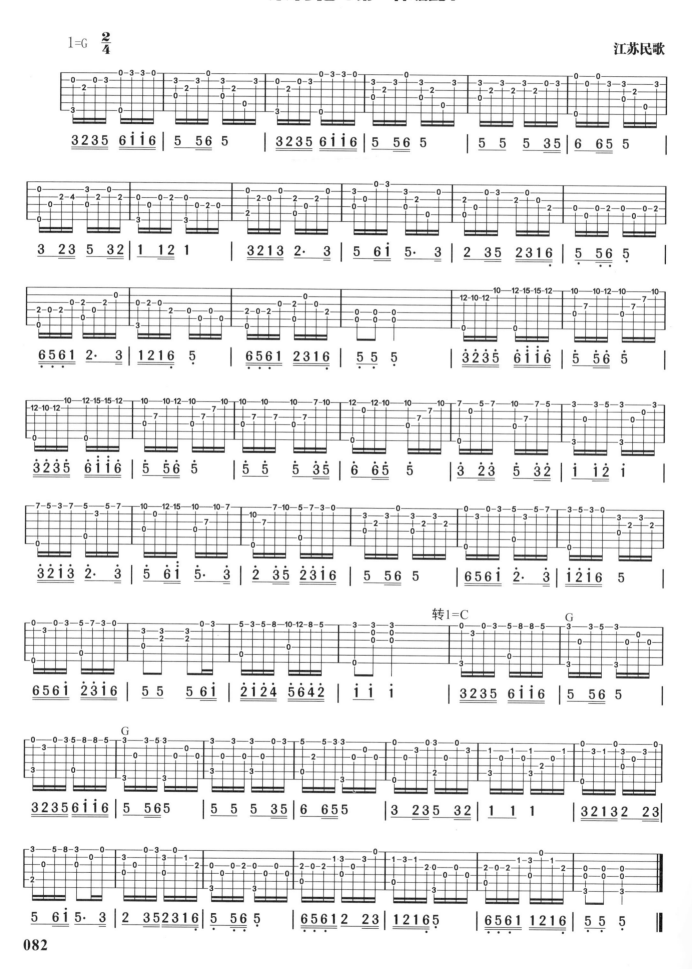

03.浏 阳 河

湖南民歌

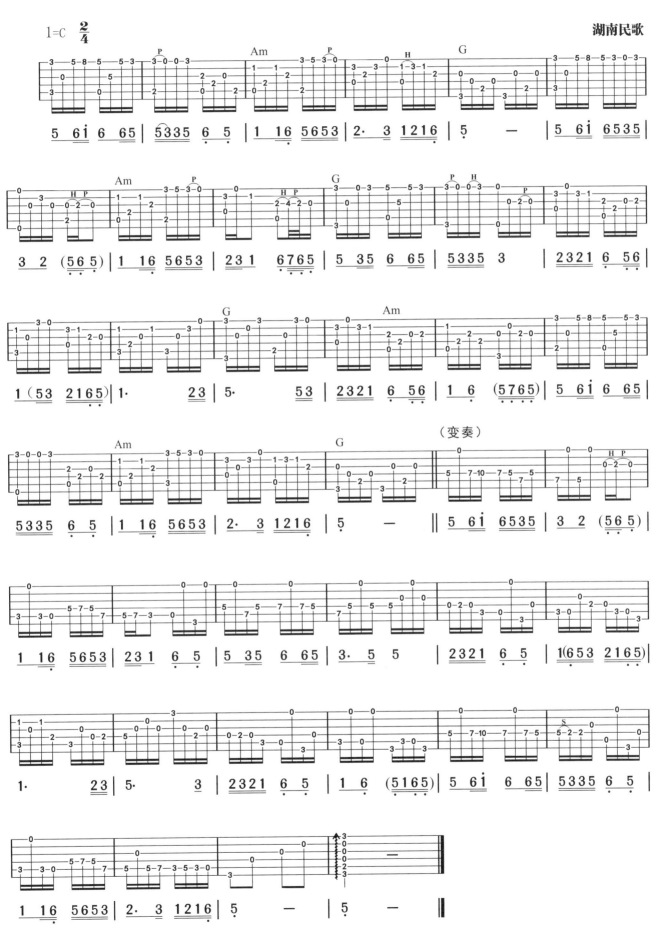

04.同一首歌

孟卫东 曲

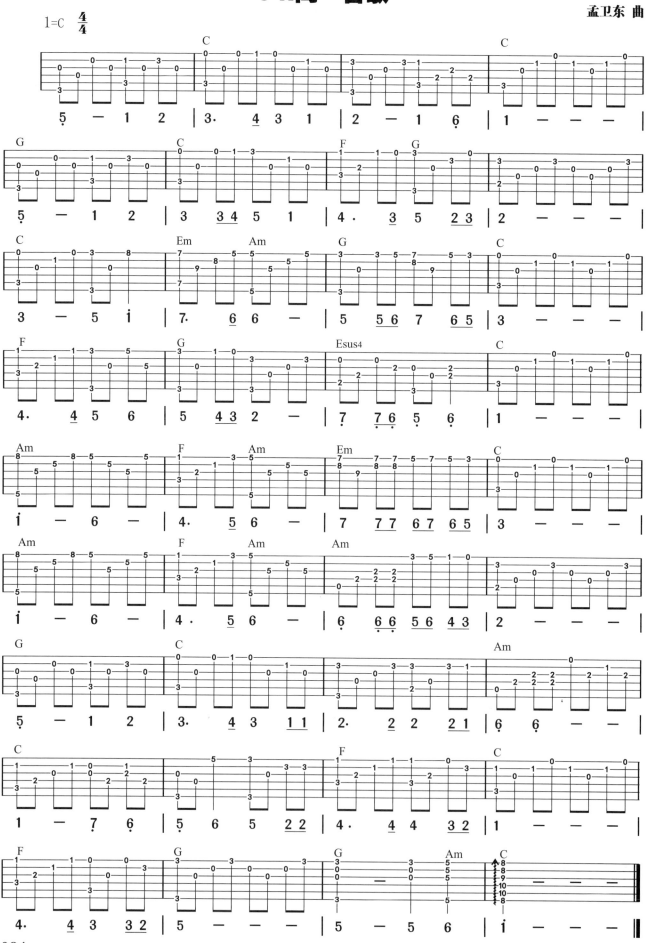

05.驼 铃

王立平 曲

1=D 4/4

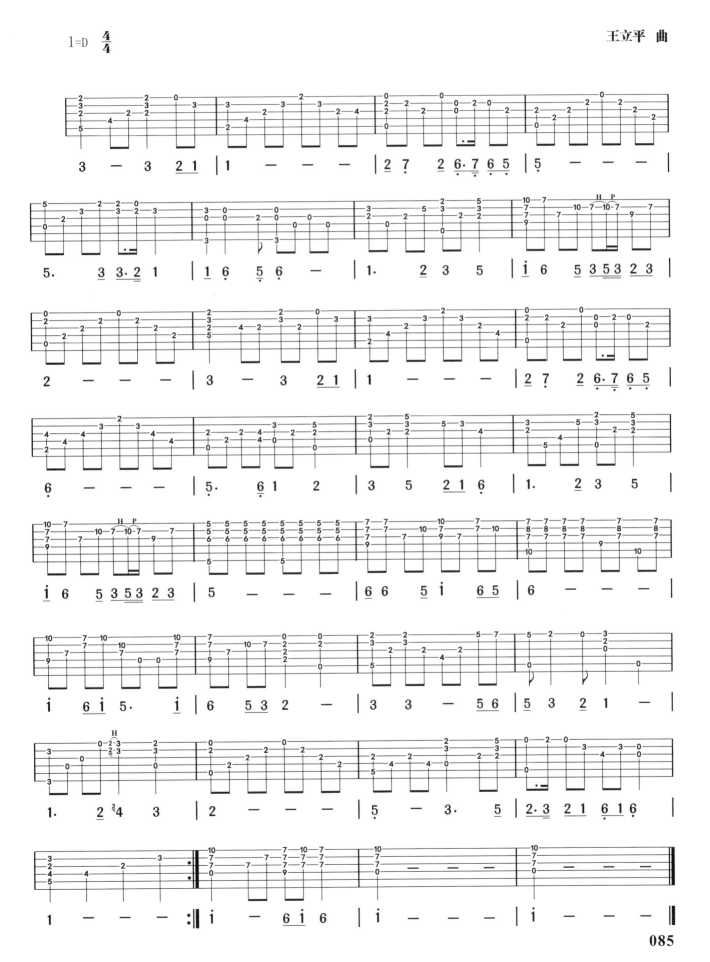

06.绿岛小夜曲

1=G 4/4

周蓝萍 曲

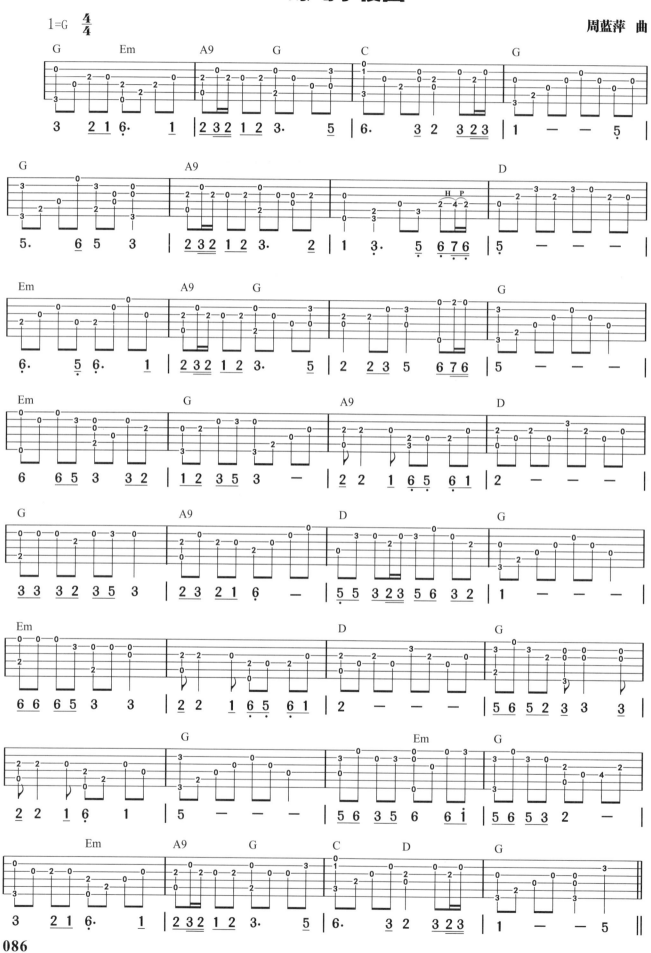

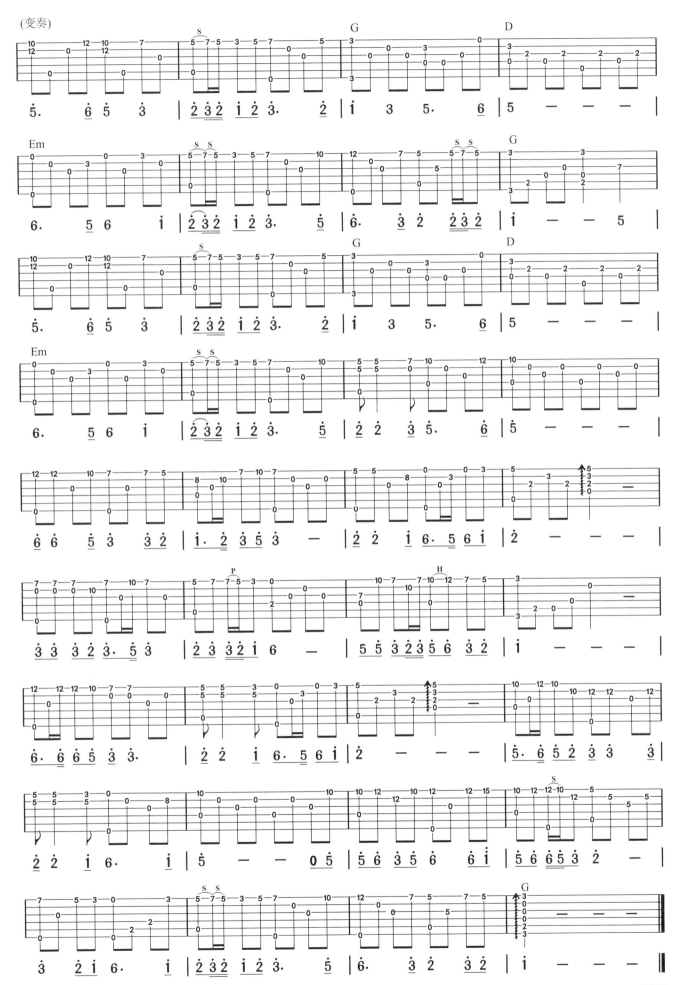

07.潜海姑娘

1=C 4/4

王立平 曲

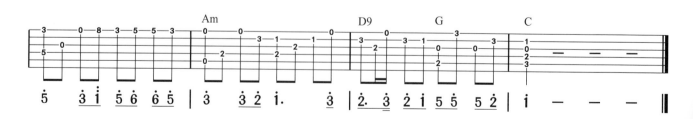

08.重归苏莲托

库尔蒂斯 曲

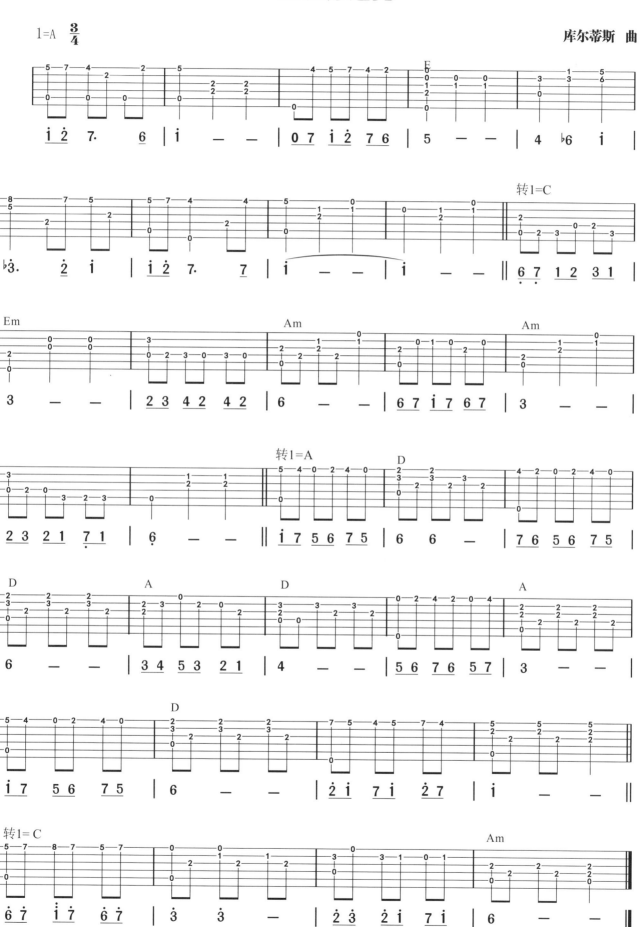

09.爱情的故事

弗朗西斯·莱 曲

1=G 4/4

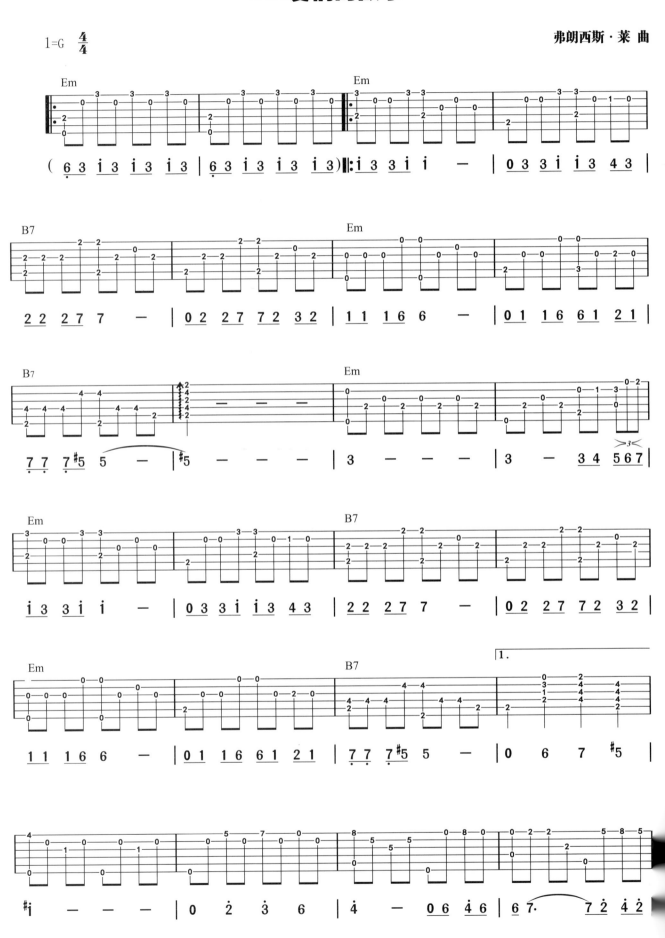

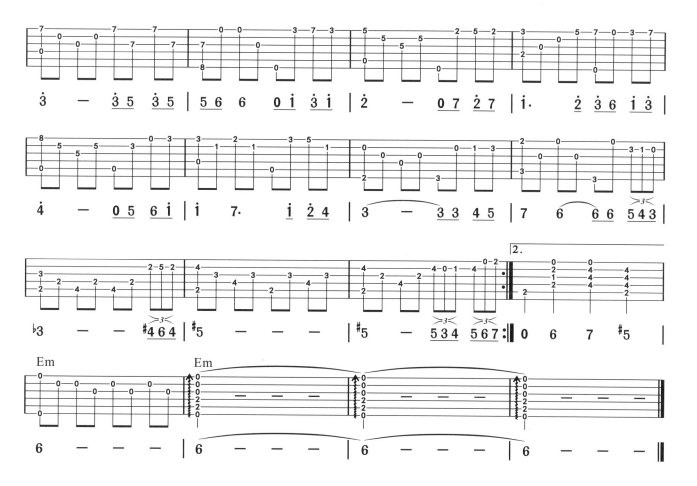

10.茉莉花（第二种编配）

江苏民歌

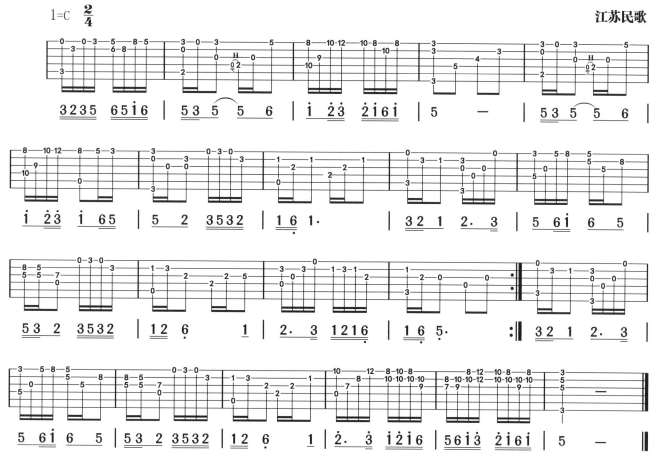

11. 千与千寻

原调：1 = F 3/4
选调：1 = C
Capo:5

木村弓 曲

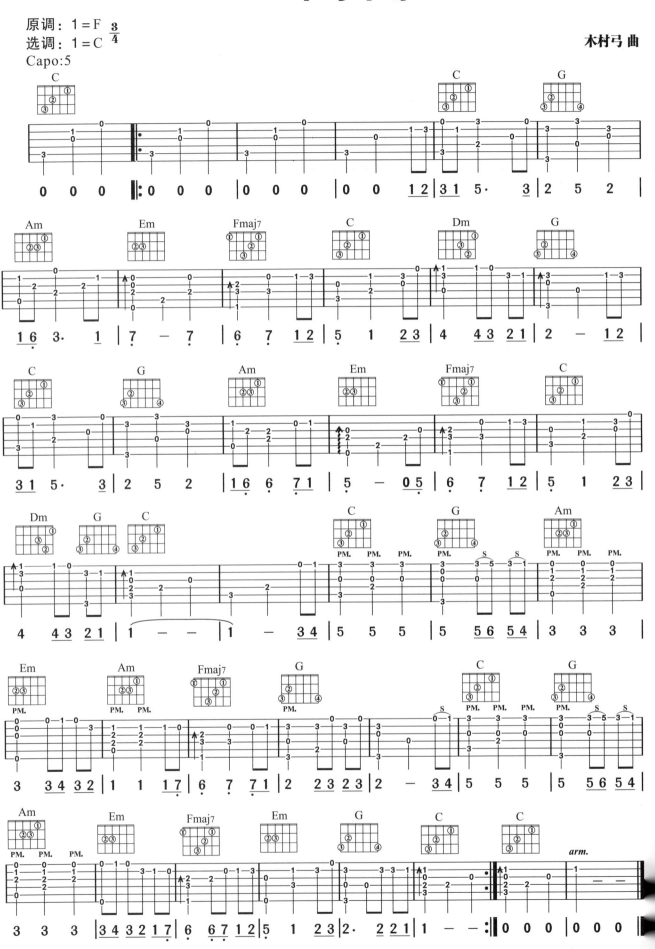

12.小城故事

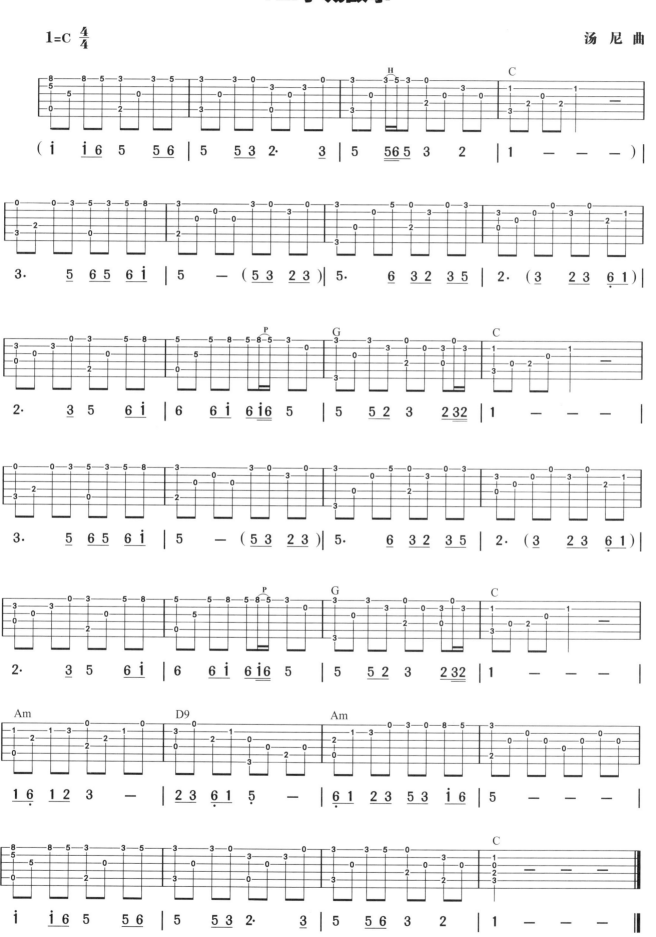

13.枫 叶 城

原调：1= E $\frac{4}{4}$
选调：1= C
Capo： 4 ♩=65

杨昊昆 曲

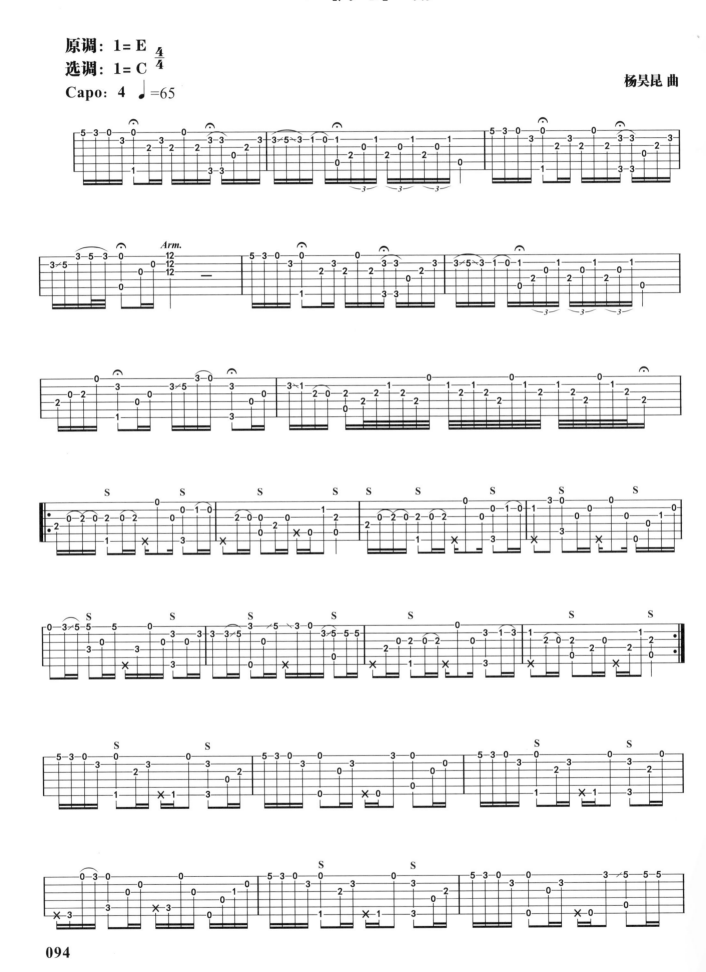

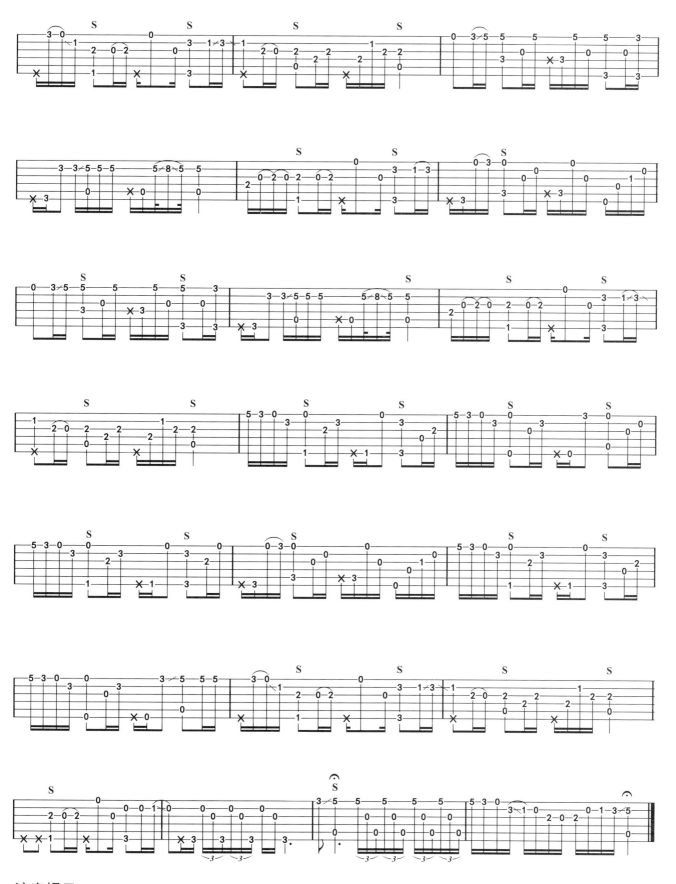

演奏提示：

　　乐曲旋律优美、曲风纯朴，表达了曲作者对家乡故土的深沉情意。谱中"**S**"为击面板记号，即在正常弹奏过程中右手手腕自然下压，用手腕内侧击打六弦上方的面板，发出类似古典吉他中大鼓奏法的声音效果（也可以用PM技巧代替）。

14.昨日重现

1=C 4/4

理查·卡朋特 曲

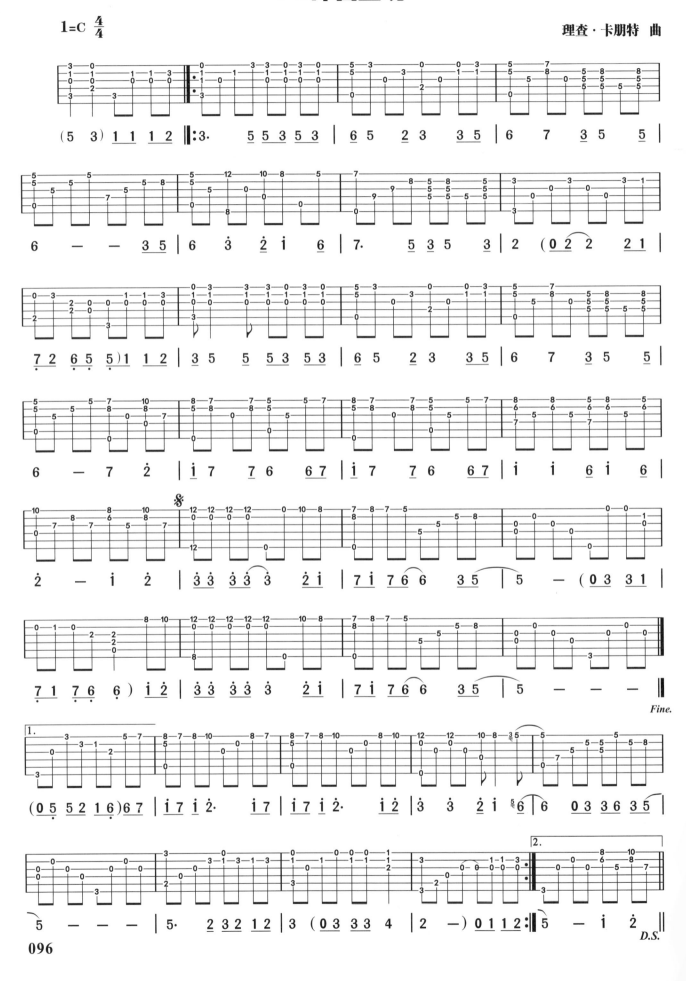

01.蓝莲花

许巍 曲

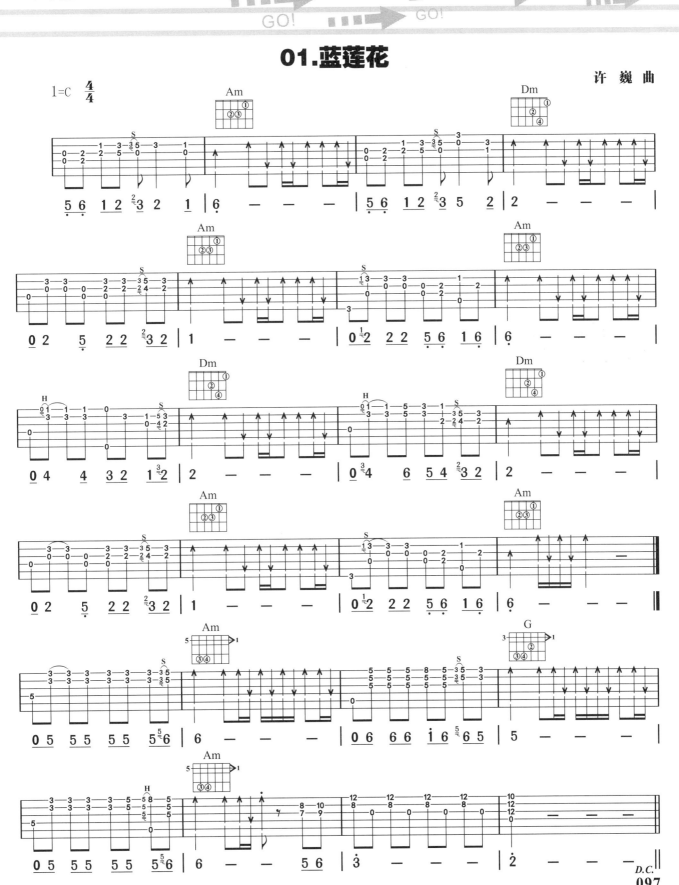

02.狼爱上羊

1=C 4/4

汤 潮 曲

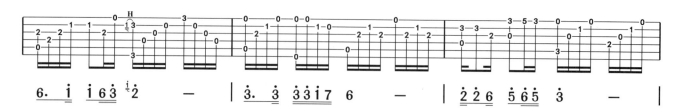

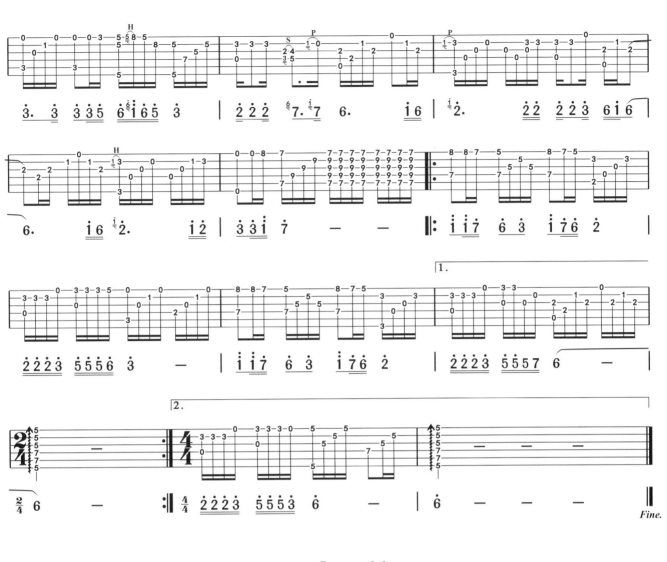

03.白　狐

李旭辉　曲

1=G　4/4

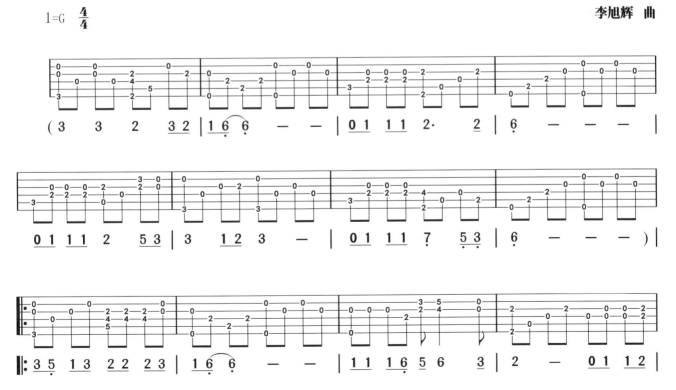

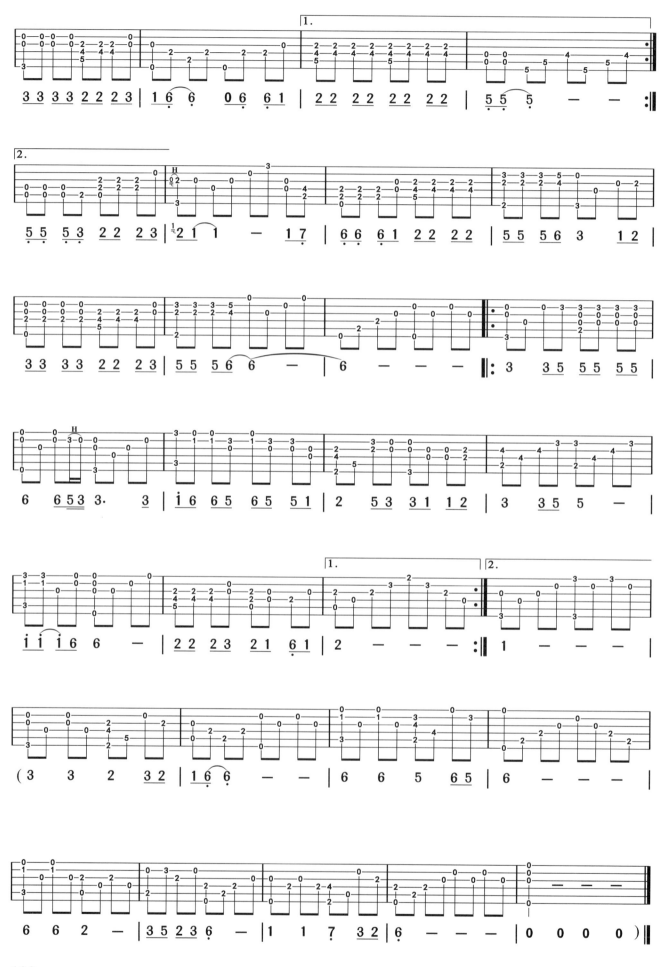

04.桃花朵朵开

1=C 4/4

陈庆祥 曲

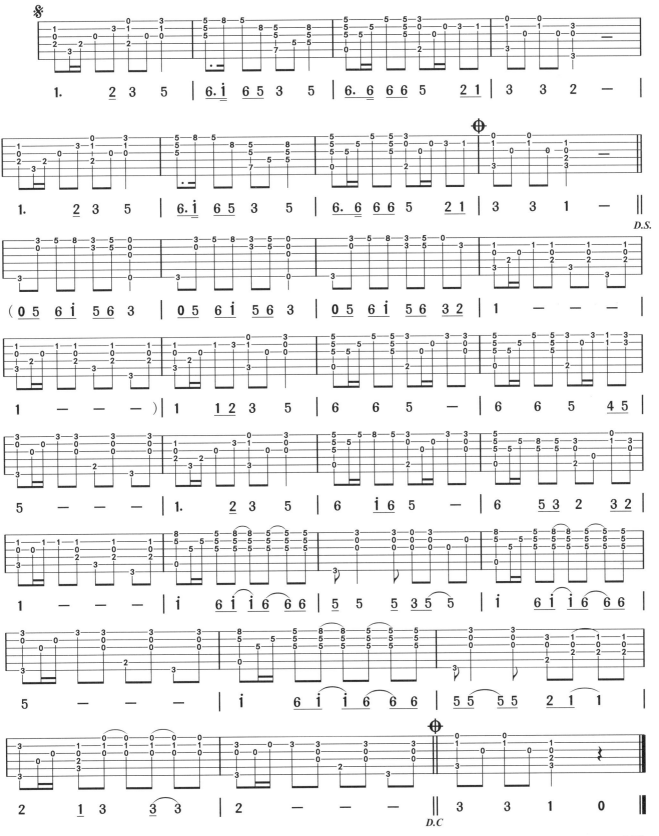

05.希　望

1=C　$\frac{3}{4}$

林世贤　曲

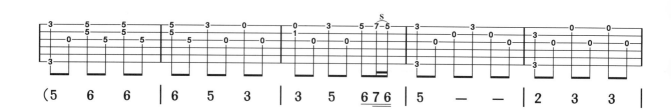

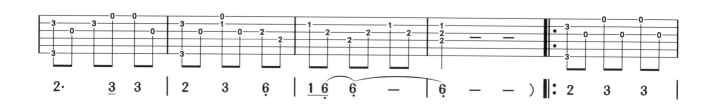

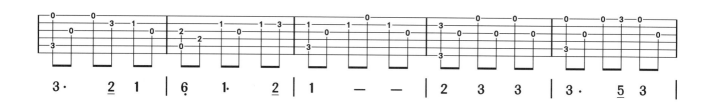

06.美丽的神话

Chol Joon Young　曲

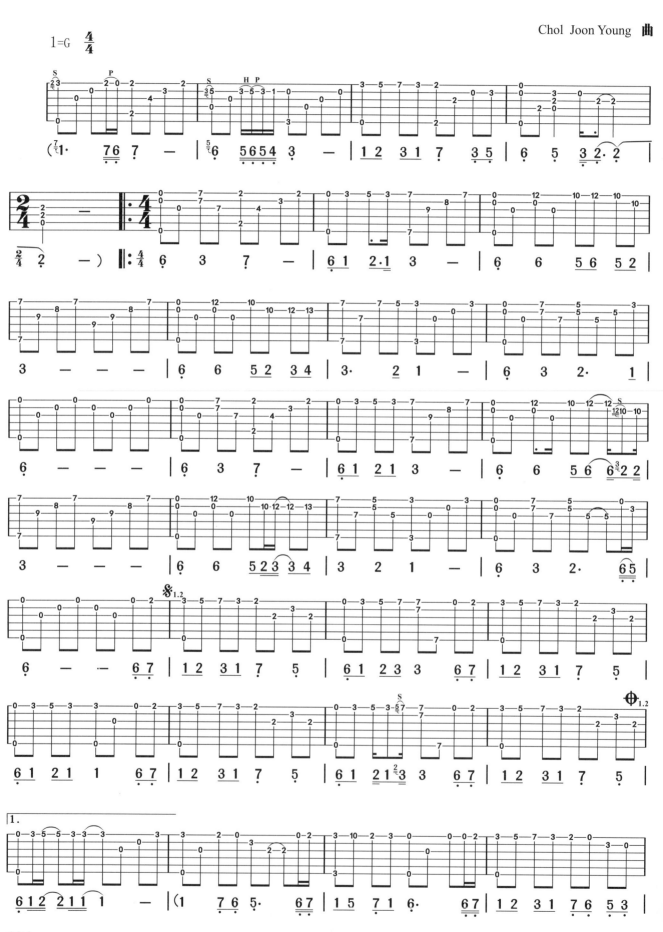

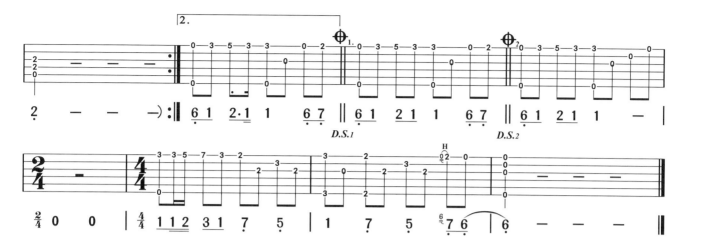

07.隐形的翅膀

王雅君　曲

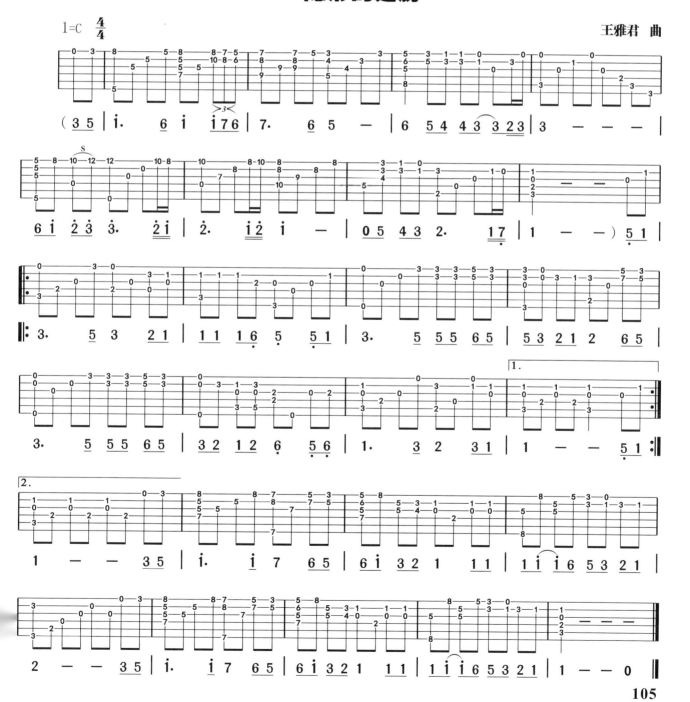

105

08.美丽心情

中岛美雪 曲

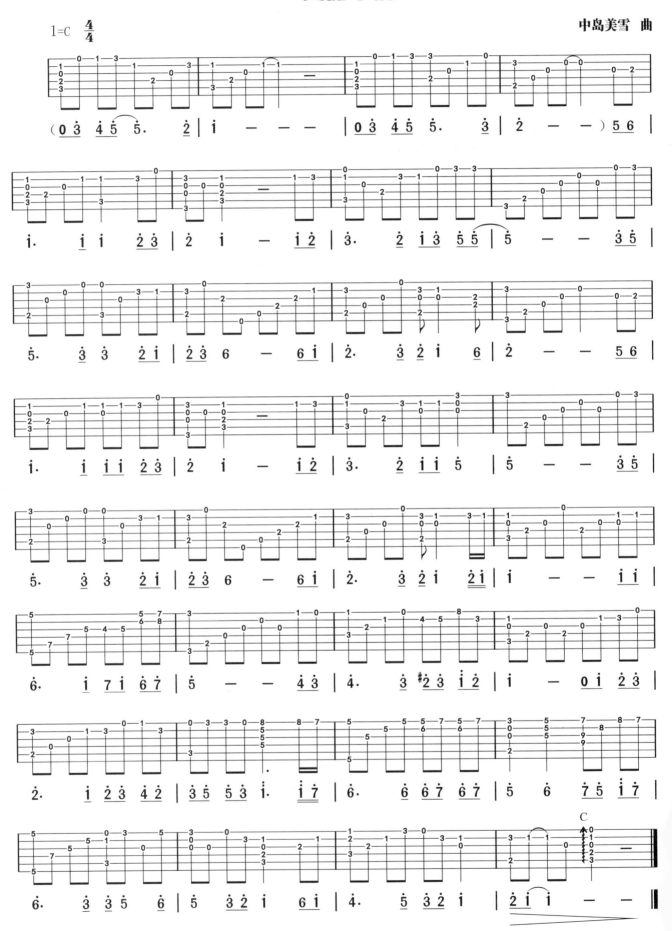

09.光阴的故事

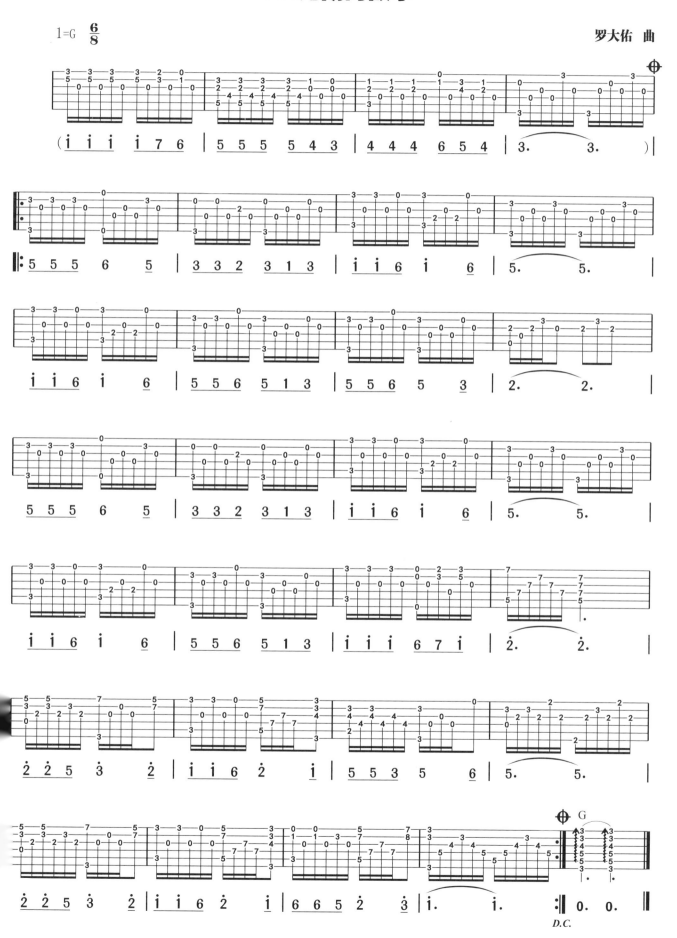

10.欢乐斗地主

1=C 4/4

佚 名 曲
白吉兵 编配

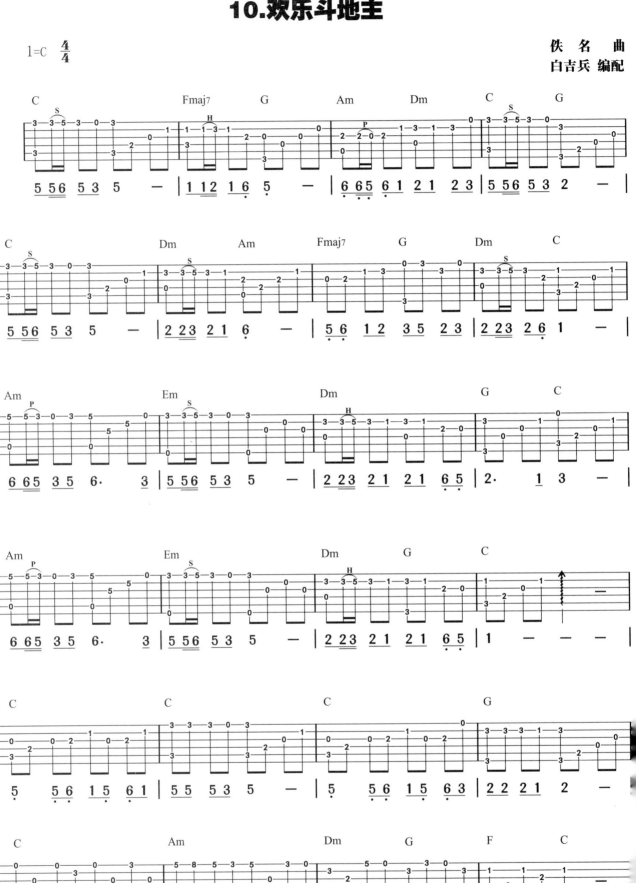

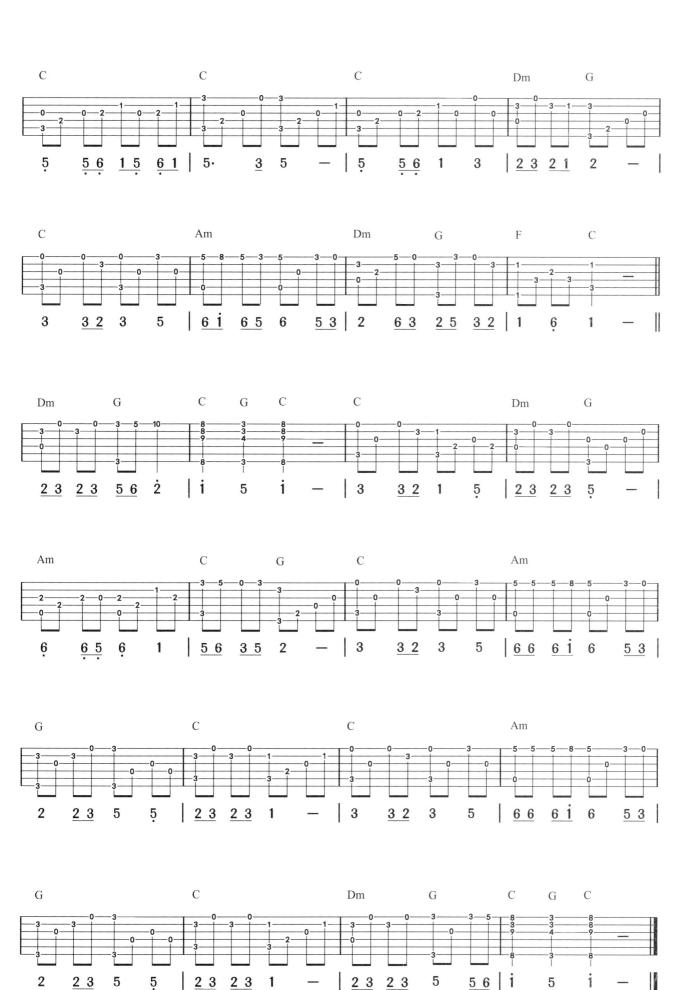

11.北国之春

远藤实 曲

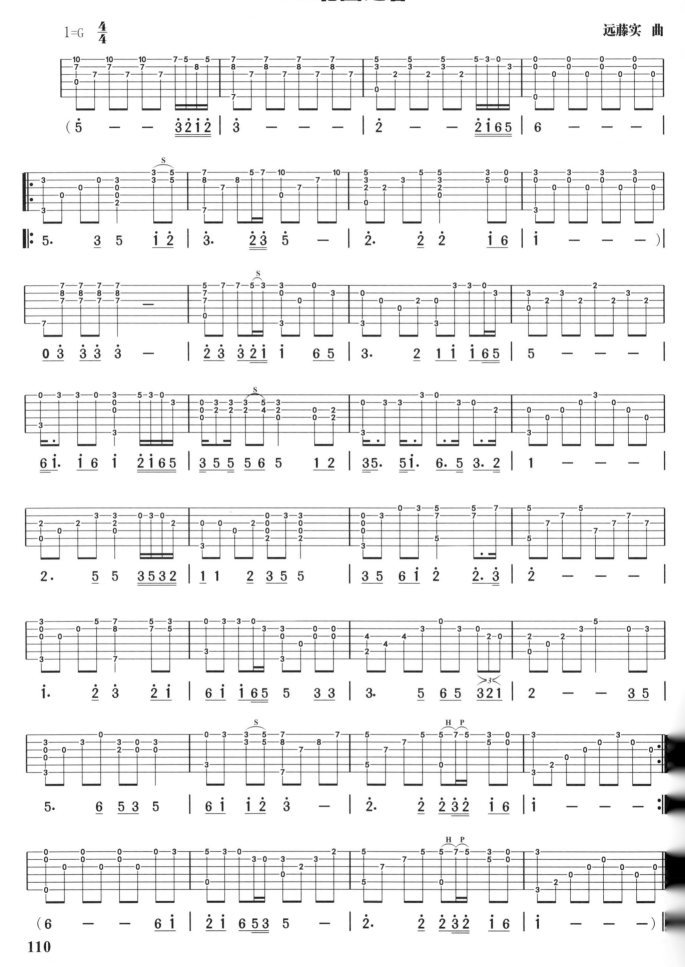

12.星语心愿

金培达 曲

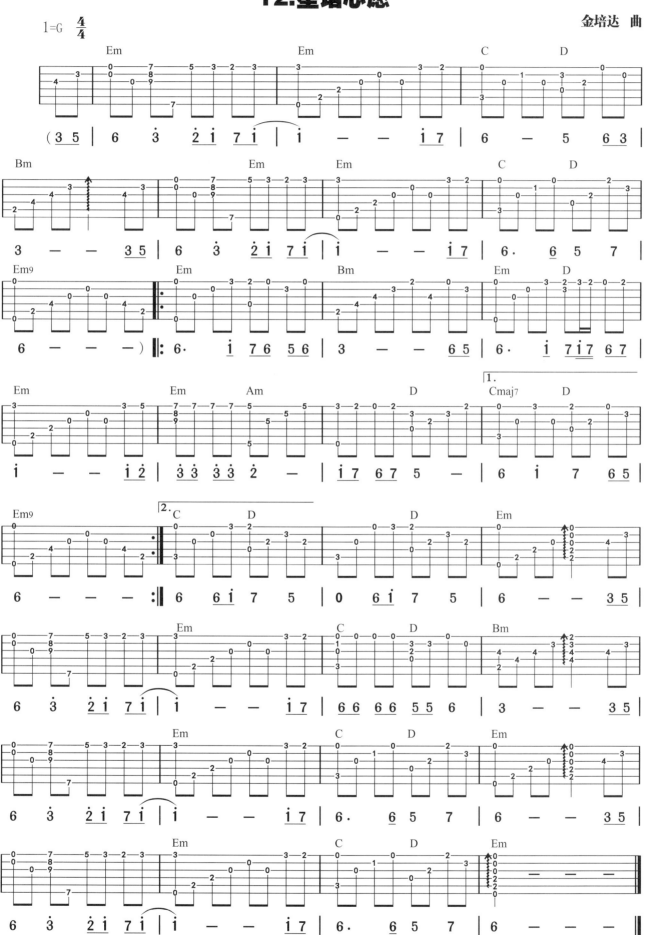

13.我和你

1=G 4/4

陈其钢 曲

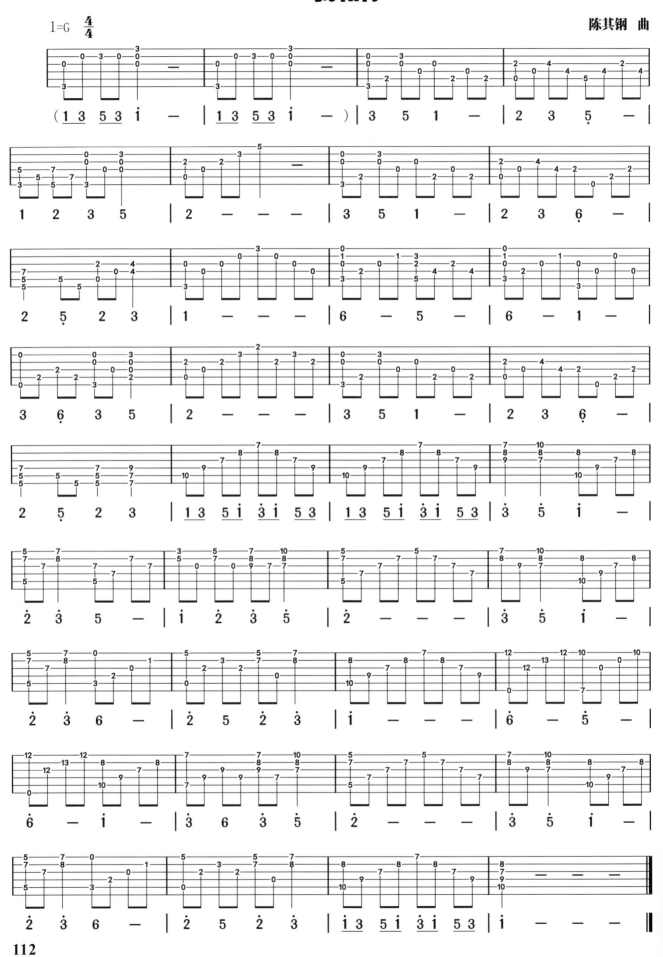

112

14.母 亲

戚建波 曲

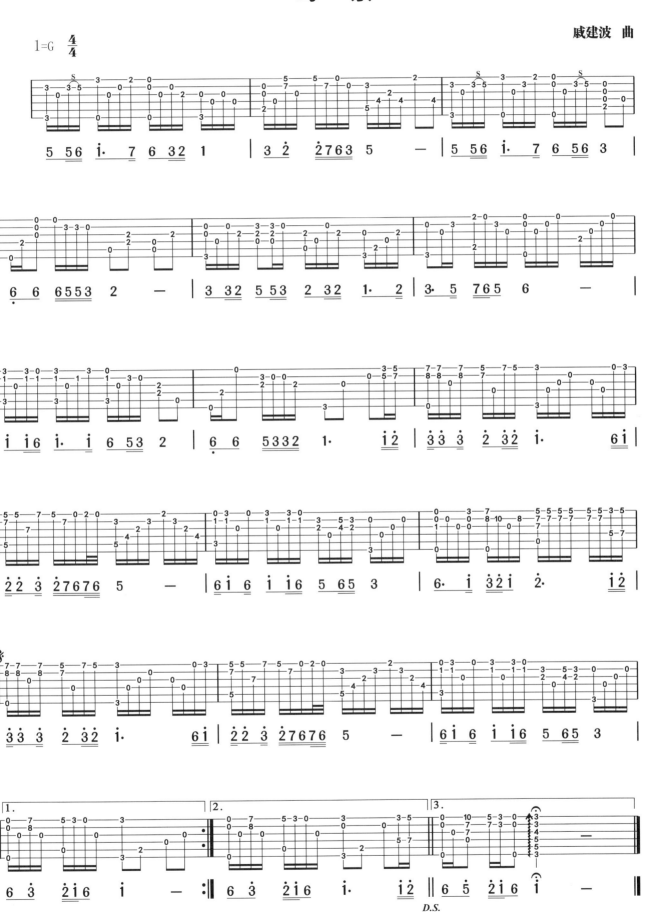

15.天涯歌女

<div align="right">贺绿汀 曲</div>

1=G 4/4

16.军中绿花

小曽曲

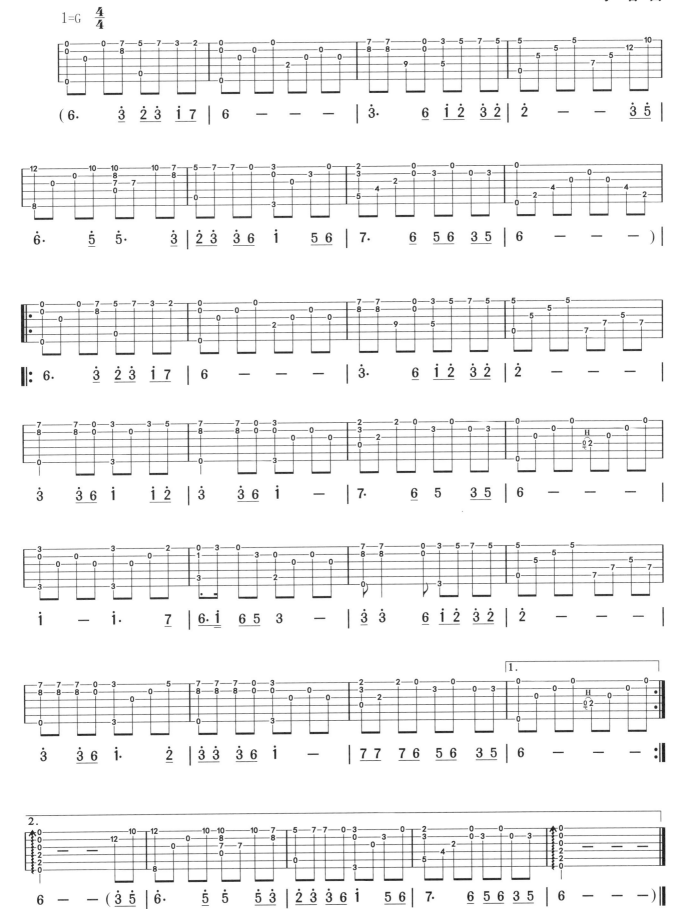

115

17.野百合也有春天

1=G 4/4

罗大佑 曲

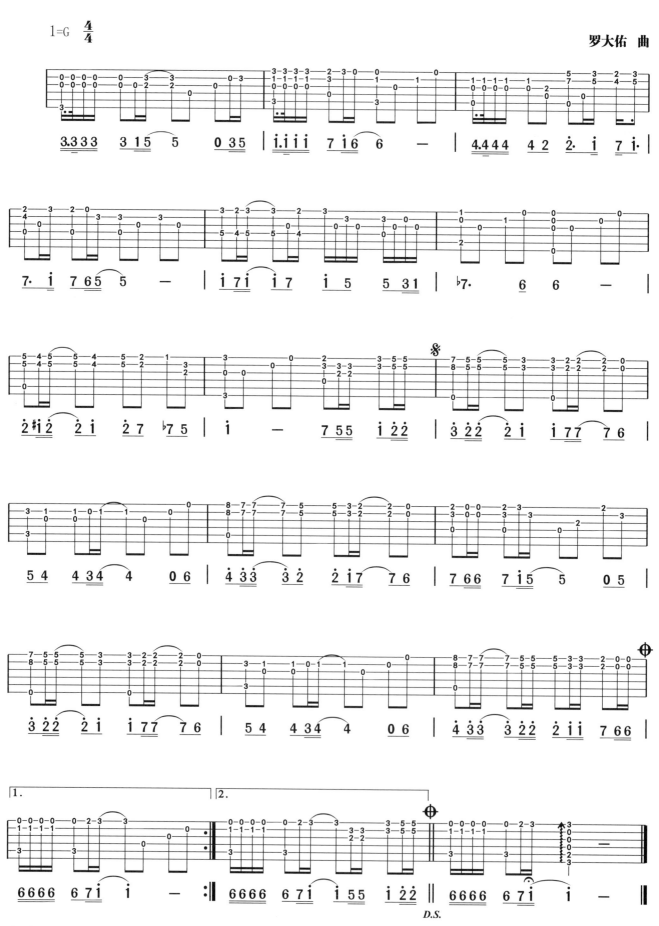

18.山不转水转

刘 青 曲

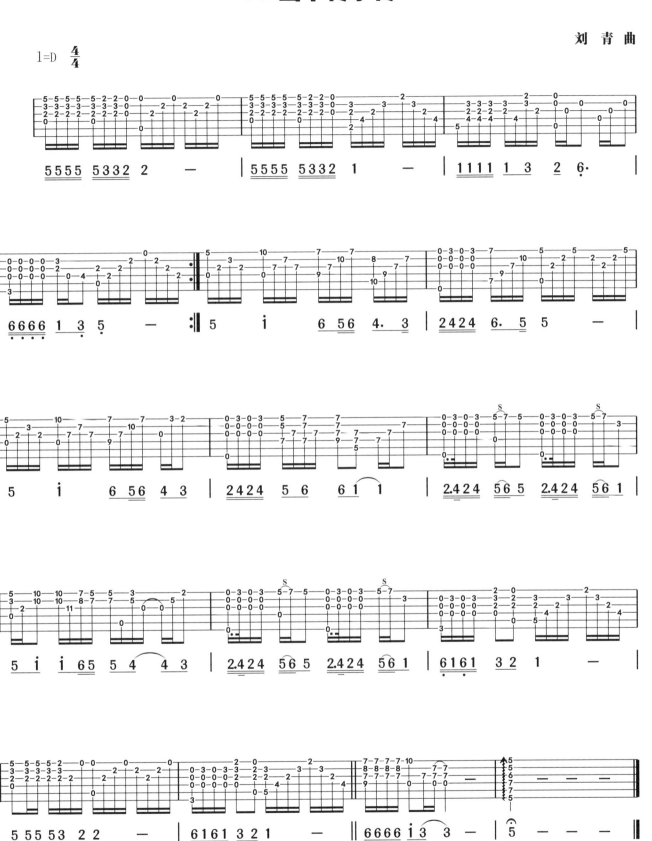

19.小白杨

1=G 4/4

士 心 曲

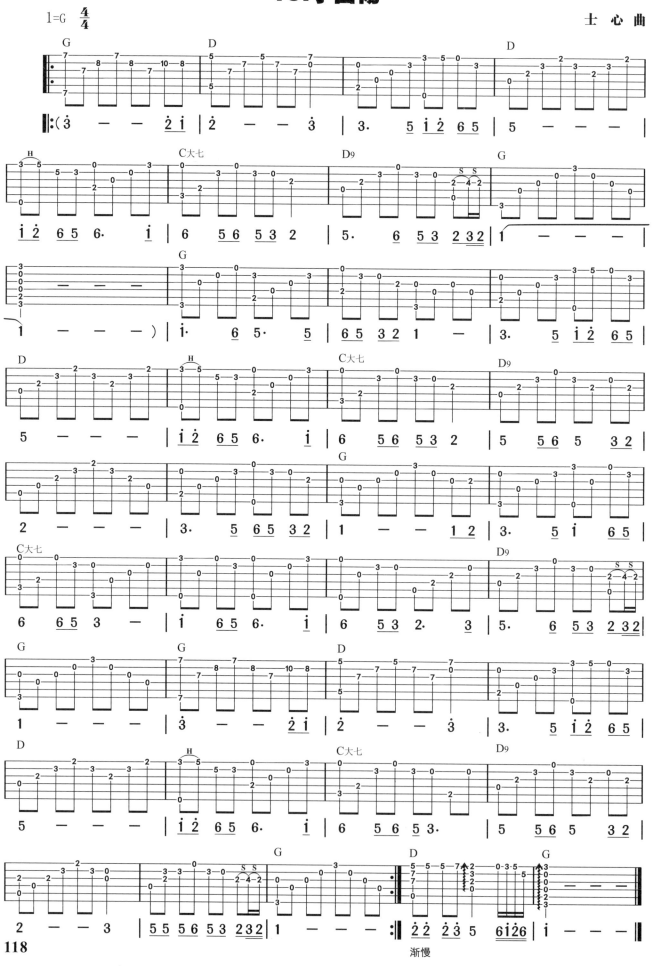

渐慢

20.小背篓

白诚仁 曲

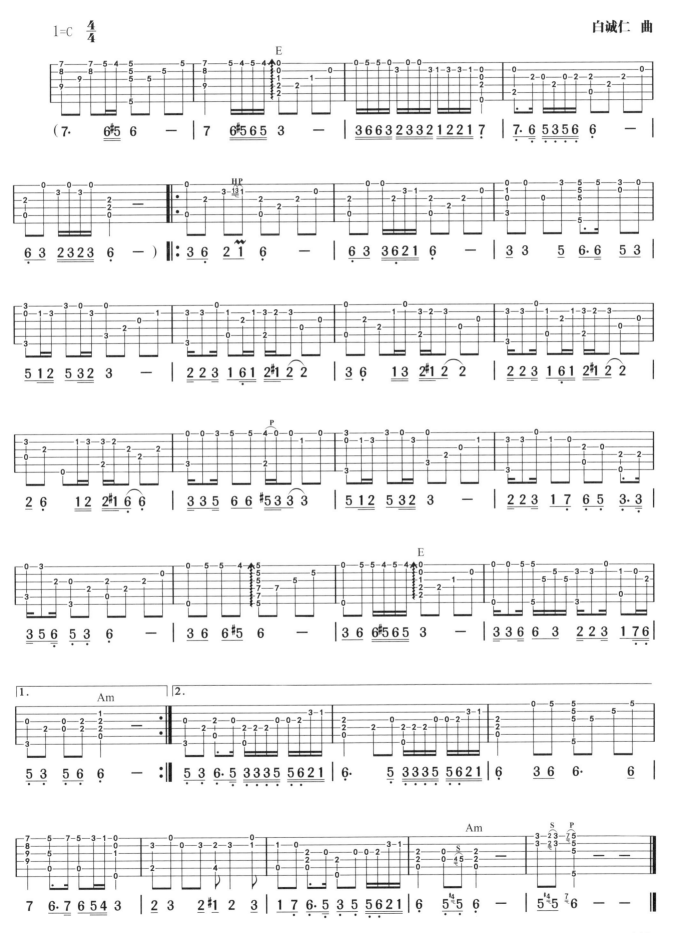

21.烛光里的妈妈

1=C 4/4

谷建芬 曲

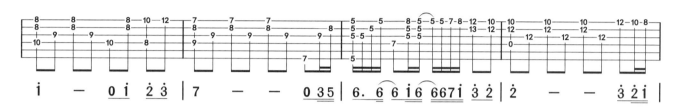

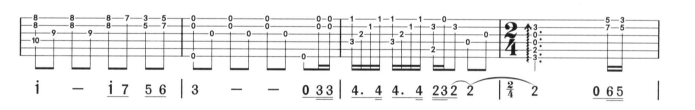

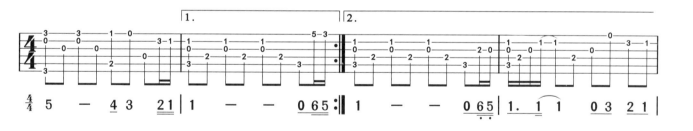

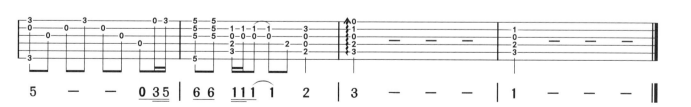

22.外面的世界

齐 秦 曲

1=G　4/4

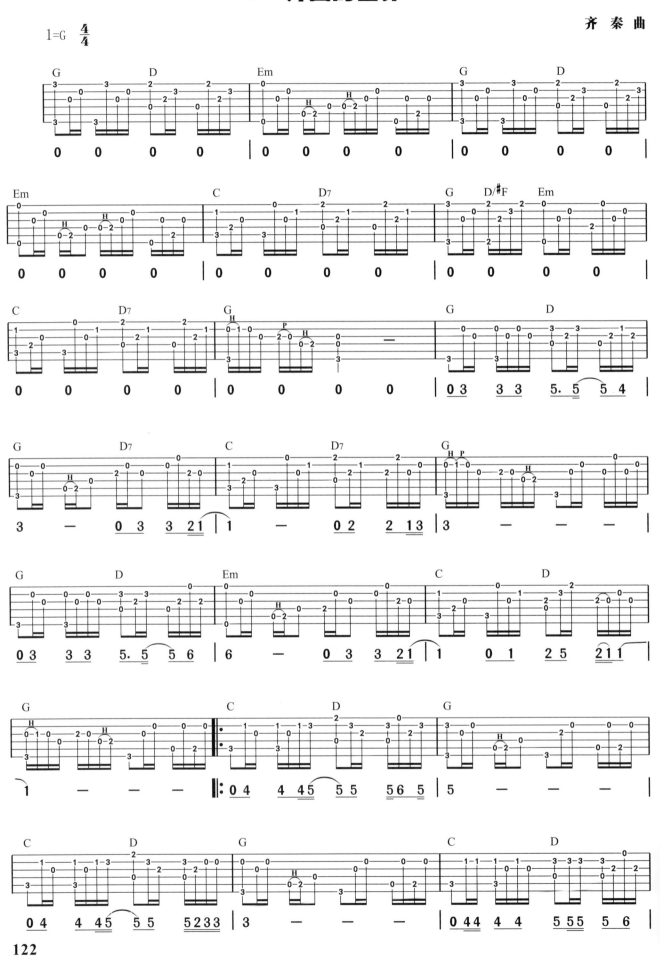

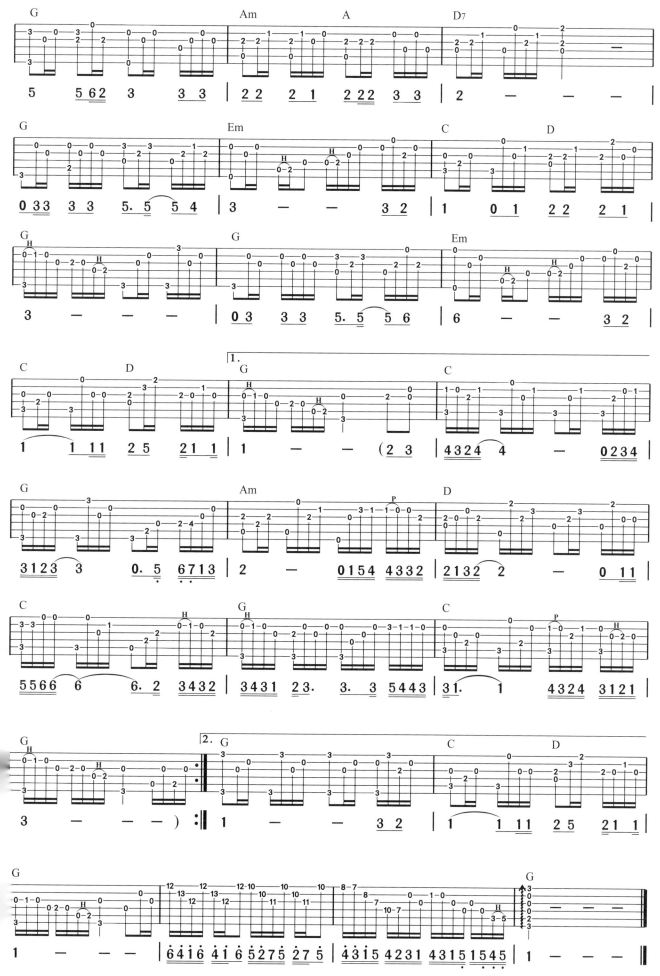

23.爱的奉献

刘诗召 曲

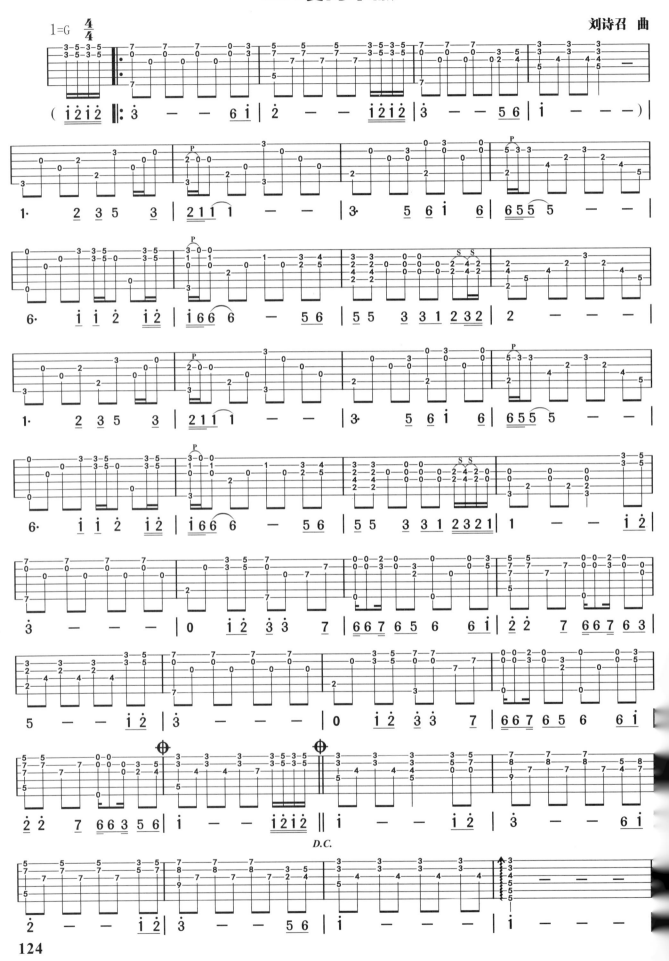

24.月亮代表我的心

1=C $\frac{4}{4}$

汤 尼 曲

实战应用篇

一、五种指型及基础练习

1. 各调Mi型音阶

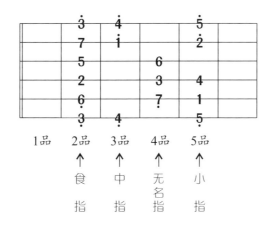

说明：

①用左手食指按住第一弦的任意一品，并将此品定为 $\dot{3}$ 音，按照 3 4 、7 i 为半音，其余为全音的自然音阶规律在这一把位构成的调性音阶就是Mi型音阶。

②上图第一弦上的 $\dot{3}$ 音被定在第二品，而这一格的音名是 #F，按照音阶排列规律以 $\dot{3}$ 音为中心，按箭头方向往左或往右均能推导出1=D，因此上图所示的Mi型音阶就是D大调或Bm小调的Mi型音阶。

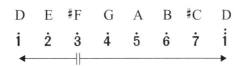

③将D大调或Bm小调的全部音往下移动两品（即降低一个全音），则构成了C大调或Am小调的Mi型音阶，如果将图示的全部音向上移动两品（即升高一个全音），则构成了E大调或 #Cm小调的Mi型音阶：

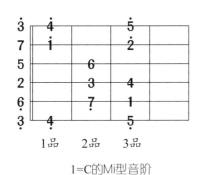

1=C的Mi型音阶

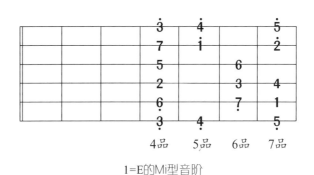

1=E的Mi型音阶

127

如果将E大调或 #Cm小调的全部音向上移一品（即升高半音），则构成了F大调或Dm小调的Mi型音阶。G与F相差一个全音，所以将F大调全部音向上移动两品（即规定第一弦第七品格为 $\dot{3}$ ），则构成了G大调或Em小调的Mi型音阶，其余依次类推。

如果将 $\dot{3}$ 定在第一弦第三品格，这时候的Mi型音阶是什么调式呢？我们知道第二品的 $\dot{3}$ 为1=D，第四格的 $\dot{3}$ 为1=E，那么介于D与E之间的调就是1=#D（或1= $^\flat$ E）调了。

如果能记住某个调（如C、G）的Mi型音阶是在第几把位（C在0品，G在七品），然后以此来推算其他调的Mi型音阶位置将会很容易。

④把位确定以后，左手手指分工如前页第一图所示：食指负责按这一把位里第一品的音，中指负责第二品的音，无名指负责第三品的音，小指负责第四品的音。这样分工，既可以减少左手手指的运动量，而且弹奏起来也显得轻松自如。

⑤右手一般用拨片上下交替拨弦，快速的独奏只有用拨片才能弹得更顺手。

⑥要能熟练地运用Mi型音阶，就必须熟记音阶中每个音在指板上的位置。

Mi型音阶练习

【练习1】

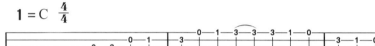
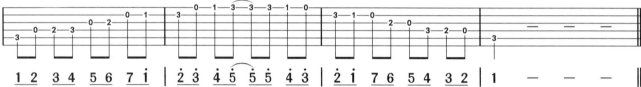

【练习2】

【练习3】

【练习4】

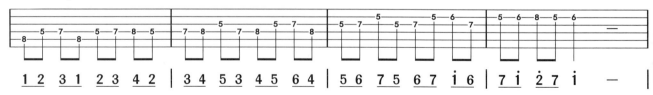

128

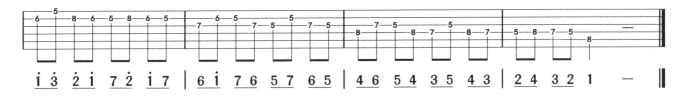

2.各调Si型音阶

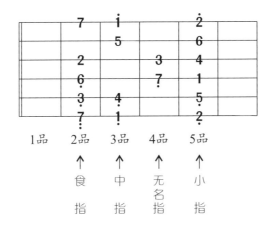

1品　2品　3品　4品　5品

↑　　↑　　↑　　↑
食　　中　　无　　小
　　　　　　名
指　　指　　指　　指

说明：

　　①用左手食指按住第一弦的任意一品，并将此品定为 **7** 音，按照自然音阶规律在这一把位构成的调性音阶就是Si型音阶。

　　②上图规定第一弦第二品为 **7** ，而第二品的音名为 ♯F，由此可推出此图为1=G或Em小调的Si型音阶。以此为基础，根据不同调名之间的品距，移动 **7** 所在位置，可以推算出任意调的Si型音阶。

$$\overset{\sharp F}{7} \longrightarrow \overset{G}{\dot{1}}$$

　　③将G大调或Em小调的全部音往下移动两品（即降低一个全音），则构成了F大调或Dm小调的Si型音阶，如果将图示的全部音向上移动两品（即升高一个全音），则构成了A大调或 ♯Fm小调的Si型音阶：

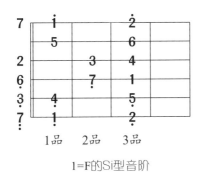

1品　2品　3品

1=F的Si型音阶

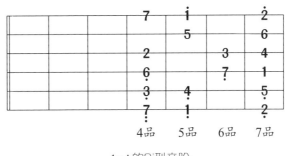

4品　5品　6品　7品

1=A的Si型音阶

　　如果将A大调或 ♯Fm小调的全部音向右（上）移两品（即升高一个全音），则构成了B大调或 ♯Gm小调的Si型音阶。C与B相差一个半音，将B大调的全部音向上移动一品（即规定第一弦第七品格为 **7** ）后，则构成了C大调或a小调的Si型音阶，其余依次类推。

　　如果将 **7** 定在第一弦第三品格，这时候的Si型音阶是什么调式呢？我们知道第二品的 **7** 为1=G，第四格的**7**为1=A，那么介于G与A之间的调就是1= ♯G（或1= ♭A）调了。

如果能记住某个调（如F、A）的Si型音阶是在第几把位（F在0品，A在四品），然后以此来推算其他调的Si型音阶位置，将会是件很容易的事。

　　④把位确定以后，左手手指分工如前页第一图所示：食指负责按这一把位里第一品的音，中指负责第二品的音，无名指负责第三品的音，小指负责第四品的音。这样分工，既可以减少左手手指的运动量，而且弹奏起来也显得轻松自如。

　　⑤右手一般用拨片上下交替拨弦，因为快速的独奏只有用拨片才能弹得更顺手。

　　⑥要能熟练地运用Si型音阶，就必须熟记音阶中每个音在指板上的位置。

Si型音阶练习

【练习1】

【练习2】

【练习3】

【练习4】

（注：也可以在一、二、三弦上提高八度弹此音型）

1＝A $\frac{4}{4}$

3.各调La型音阶

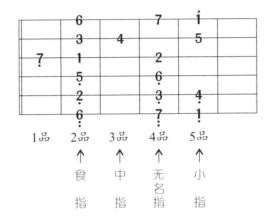

1品	2品	3品	4品	5品
	↑	↑	↑	↑
	食指	中指	无名指	小指

说明：

①用左手食指按住第一弦的任意一品，并将此品定名为 **6**，按照自然音阶规律在这一把位构成的调性音阶就是La型音阶。

②上图规定第一弦第二品为 **6**，而第二品的音名为 ♯F，可推出上图为1=A或1= ♯Fm的La型音阶。以此为基础，根据不同调名之间的品距，移动 **6** 所在位置可以推算出任意调的La型音阶。

$$♯F \qquad ♯G \qquad A$$
$$6 \qquad\quad 7 \qquad\quad \dot{1}$$

③将A大调或 ♯Fm小调的全部音往下移动两品（即降低一个全音），则构成了G大调或Em小调的La型音阶，如果将图示的全部音向上移动两品（即升高一个全音），则构成了B大调或 ♯Gm小调的La型音阶：

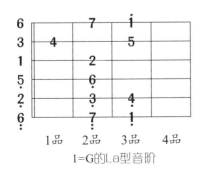

1=G的La型音阶

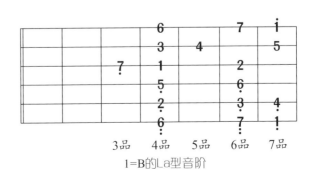

1=B的La型音阶

如果将B大调或 #Gm小调的全部音向上移一品（即升高半音），则构成了C大调或Am小调的La型音阶。D与C相差一个全音，将C大调的全部音向上移动两品（即规定第一弦第七品格为 **6** ）后，则构成了D大调或Bm小调的La型音阶，其余依次类推。

如果将 **6** 定在第一弦第三品格，这时候的La型音阶是什么调式呢？我们知道第二品的 **6** 为1=A，第四品的**6** 为1=B，那么介于A与B之间的音就是1= #A（或1= ♭B）调了。

如果能记住某个调（如G、C）的La型音阶是在第几把位（G在0品，C在五品），然后以此来推算其他调的La型音阶位置将会很容易。

④把位确定以后，左手手指分工如前页第一图所示：食指负责按这一把位里第一品的音，中指负责第二品的音，无名指负责第三品的音，小指负责第四品的音。这样分工，既可以减少左手手指的运动量，而且弹奏起来也显得轻松自如。

⑤右手一般用拨片上下交替拨弦，因为快速的独奏只有用拨片才能弹得更顺手。

⑥要能熟练地运用La型音阶，就必须熟记音阶中每个音在指板上的位置。

La型音阶练习

【练习1】

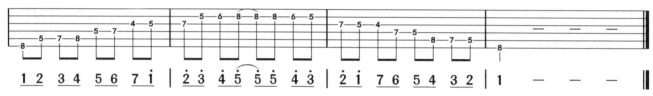

【练习2】

【练习3】

【练习4】

1 = C 4/4

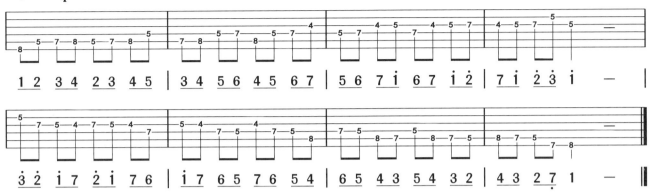

【练习5】

1 = C 4/4

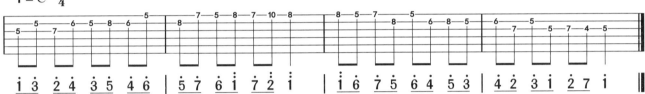

■ 4.各调Sol型音阶

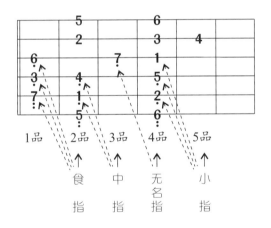

说明：

①用左手食指按住第一弦的任意一品，并将此品定名为 **5** ，按照自然音阶规律在这一把位构成的调性音阶就是Sol型音阶。

②上图规定第一弦第二品为 **5** ，而这品的音名为 $^\sharp$F，由此可推出上图为1=B或1=$^\sharp$Gm的Sol型音阶。以此为基础，根据不同调名之间的品距移动5所在位置，可以推算出任意调的Sol型音阶。

B	$^\sharp$C	$^\sharp$D	E	$^\sharp$F	$^\sharp$G	$^\sharp$A	B
1	**2**	**3**	**4**	**5**	**6**	**7**	**i**

③将B大调或 $^\sharp$Gm小调的全部音往下移动两品（即降低一个全音），则构成了A大调或 $^\sharp$Fm小调的Sol型音阶，如果将图示的全部音向上移动一品（即升高一个半音），则构成了C大调或a小调的Sol型音阶：

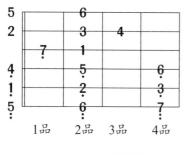

1=A的Sol型音阶

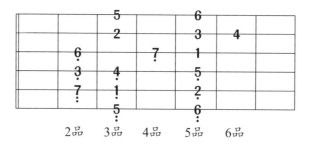

1=C的Sol型音阶

如果将C大调或Am小调的全部音向上移两品（即升高一个全音），则构成了D大调或Bm小调的Sol型音阶。

E与D相差一个全音，将D大调的全部音向上移动两品（即规定第一弦第七品格为 5 后），则构成了E大调或 #Cm小调的Sol型音阶，其余依次类推。

如果将 5 定在第一弦第四品格，这时候的Sol型音阶是什么调式呢？我们知道第三品的 5 为1=C，第五品的 5 为1=D，那么介于C与D之间的音就是1=#C（或1=♭D）调了。

如果能记住某个调（如C）的Sol型音阶是在第几把位（C在三品），然后以此来推算其他调的Sol型音阶位置将会很容易。

④把位确定以后，左手手指分工如前页第一图所示。

⑤右手一般用拨片上下交替拨弦，因为快速的独奏只有用拨片才能弹得更顺手。

⑥要能熟练地运用Sol型音阶，就必须熟记音阶中每个音在指板上的位置。

Sol型音阶练习

【练习1】

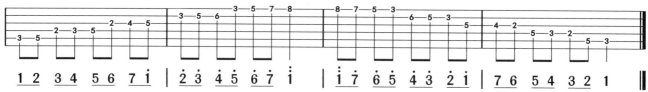

【练习2】

【练习3】

i̇ 3 2̇ i̇ 7 2̇ i̇ 7 | 6 i̇ 7 6 5 7 6 5 | 4 6 5 4 3 5 4 3 | 2 4 3 2 1 —

【练习4】

1 = F 4/4

1 2 3 4 2 3 4 5 | 3 4 5 6 4 5 6 7 | 5 6 7 i̇ 6 7 i̇ 2̇ | 7 i̇ 2̇ 3̇ i̇ —

3̇ 2̇ i̇ 7 2̇ i̇ 7 6 | i̇ 7 6 5 7 6 5 4 | 6 5 4 3 5 4 3 2 | 4 3 2 7 1 —

【练习5】

1 = D 4/4

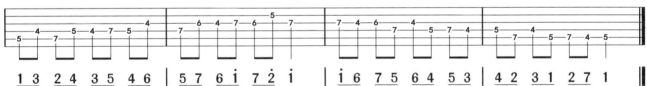

1 3 2 4 3 5 4 6 | 5 7 6 i̇ 7 2̇ i̇ | i̇ 6 7 5 6 4 5 3 | 4 2 3 1 2 7 1

【练习6】

1 = D 4/4

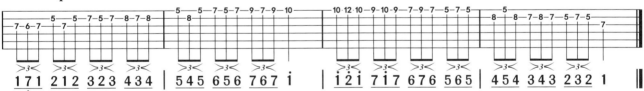

1 7 1 2 1 2 3 2 3 4 3 4 | 5 4 5 6 5 6 7 6 7 i̇ | i̇ 2̇ i̇ 7 i̇ 7 6 7 6 5 6 5 | 4 5 4 3 4 3 2 3 2 1

5.各调Re型音阶

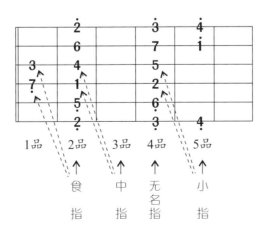

说明：

①用左手食指按住第一弦的任意一品，并将此品定名为 **2**，按照自然音阶规律在这一把位构成的调性音阶就是Re型音阶。

②上图规定第一弦第二品为 **2**，而这品的音名为 [#]F，由此可推算出上图为1=E或1=[#]Cm的Re型音阶，并可进一步找出任意调的Re型音阶。

③将E大调或 [#]Cm小调的全部音往下移动两品（即降低一个全音），则构成了D大调或Bm小调的Re型音阶，如果将图示的全部音向上移动一品（即升高一个半音），则构成了F大调或Dm小调的Re型音阶：

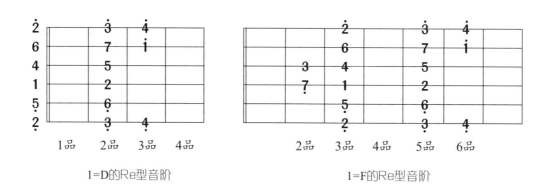

如果将F大调或Dm小调的全部音向上移两品（即升高一个全音），则构成了G大调或Em小调的Re型音阶。A与G相差一个全音，将G大调的全部音向上移动两品（即规定第一弦第七品格为 **2**·）后，则构成了G大调或Em小调的Re型音阶，其余依次类推。

如果能记住某个调（如D、G）的Re型音阶是在第几把位（D在0品，G在五品），然后以此来推算其他调的Re型音阶位置将会很容易。

④把位确定以后，左手手指分工如前页第一图所示。这样分工，可以减少左手手指的运动量，而且弹奏起来会显得轻松自如。

⑤右手一般用拨片上下交替拨弦，因为快速的独奏只有用拨片才能弹得更顺手。

⑥要能熟练地运用Re型音阶，就必须熟记音阶中每个音在指板上的位置。

Re型音阶练习

【练习1】

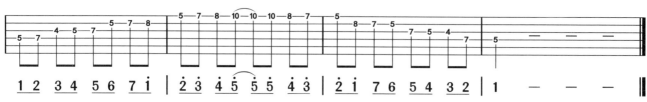

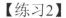

【练习2】

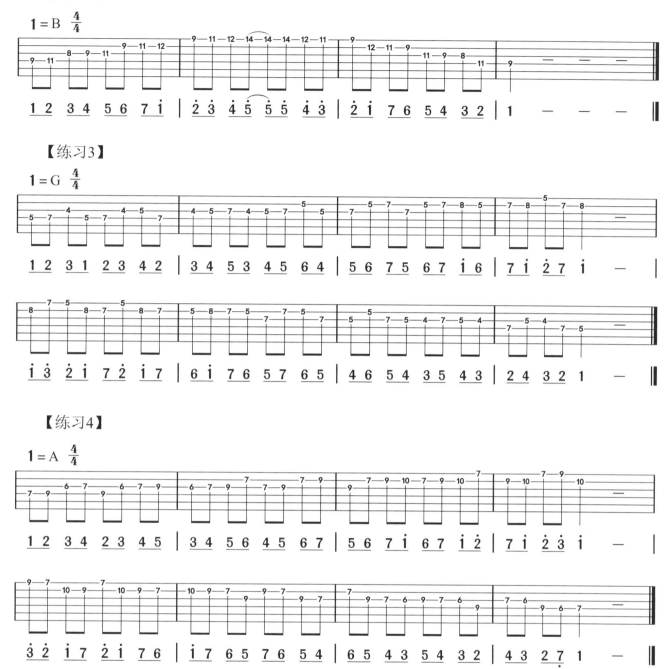

【练习3】

【练习4】

二、五声音阶各种指型练习

1.五声音阶的定义

　　顾名思义由五个音组成的音阶叫五声音阶。构成五声音阶的五个音分别为：C、D、E、G、A；这是五声音阶的音名，它们的唱名分别是 **1**、**2**、**3**、**5**、**6** 。为什么要练习五声音阶呢？你喜欢弹Solo（华彩）吗，如果你想弹好它，就必须把五 声音阶练好。

　　五声音阶是没有 **4** 和 **7** 的，如果你想即兴演奏Solo，那么你一方面要把五声音阶练熟，另一方面需要把C调指板上的音阶记熟，当你做到以上两点后便可以在吉他上自由地演奏了。

　　右手一般用拨片上下交替拨弦，快速的独奏往往只有用拨片才能弹得更顺手。

2.五声音阶综合练习

【练习1】用La指型

1 = C 4/4

【练习2】用La指型

1 = C 4/4

【练习3】用Re指型

1 = C 4/4

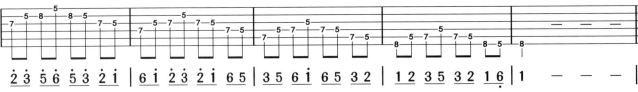

【练习4】用Sol指型

1 = C 4/4

【练习5】用La指型

1 = C 4/4

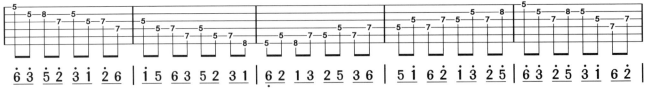

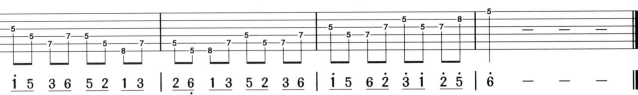

第二节 中国名曲

01.二泉映月

华彦钧 曲

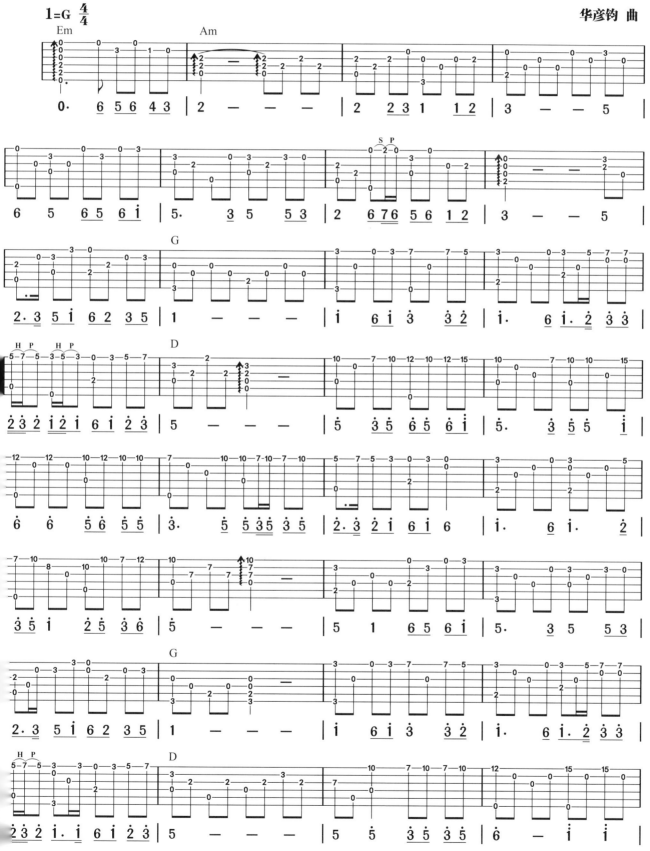

139

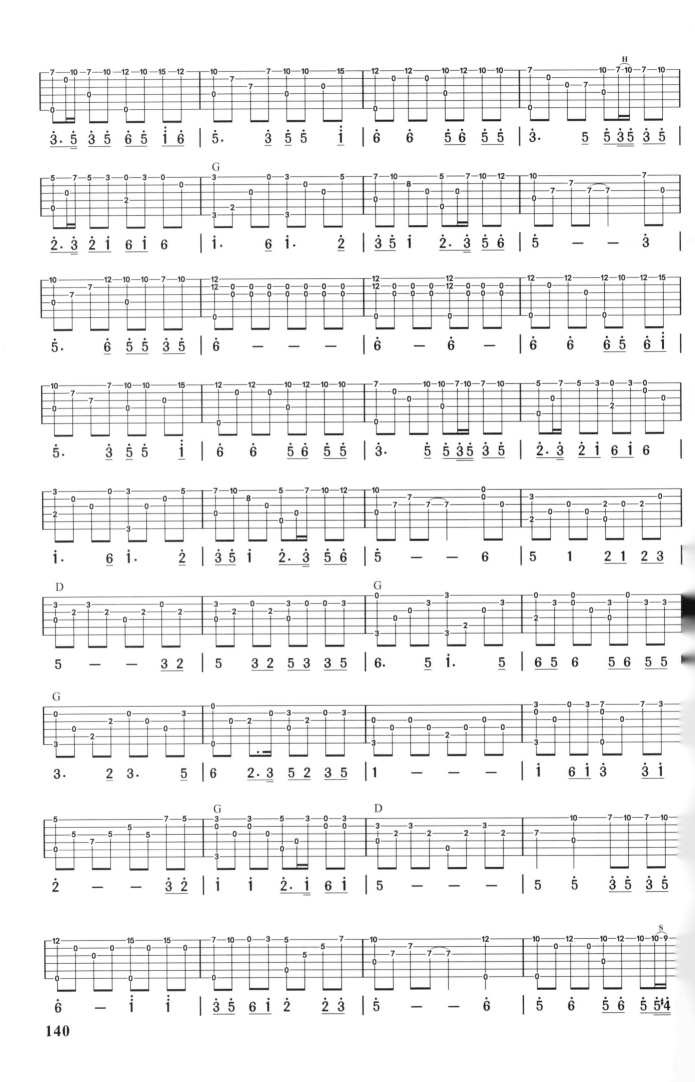

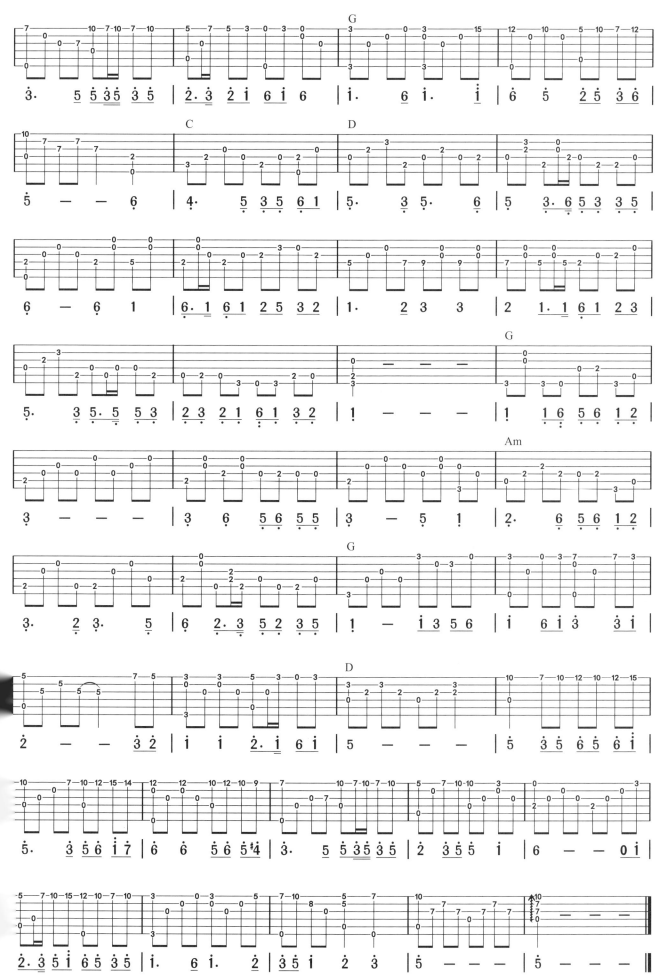

02.金蛇狂舞

聂　耳　曲

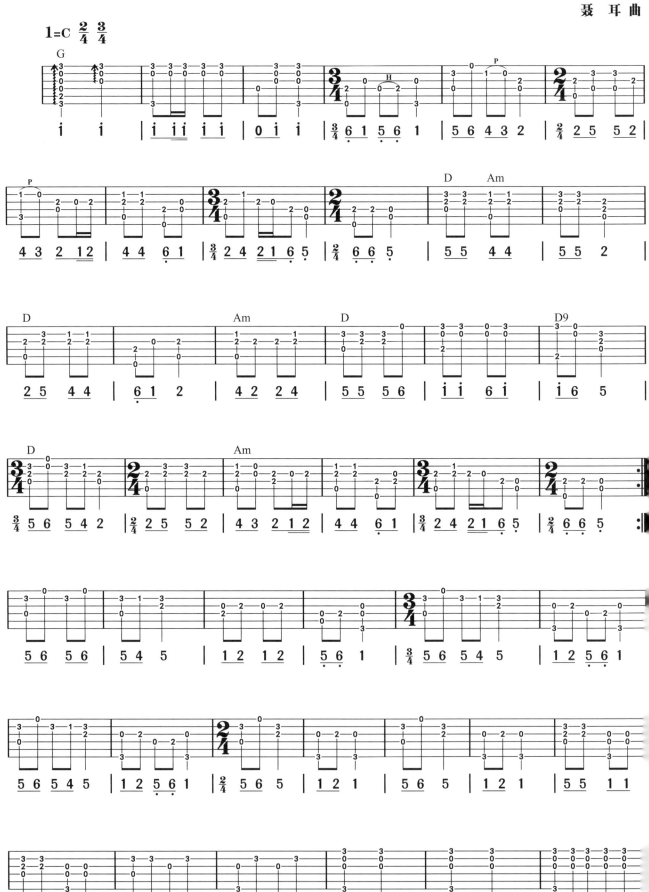

142

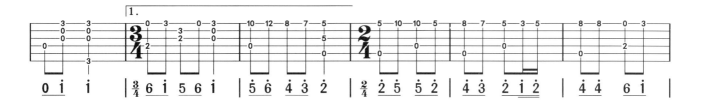

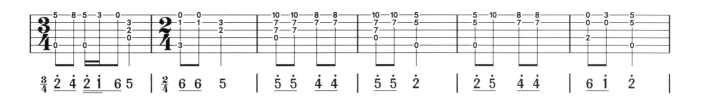

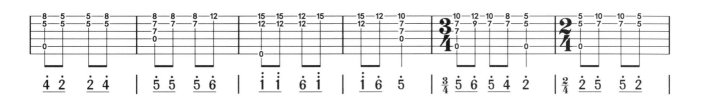

03.梁山伯与祝英台

何占豪、陈 刚 曲

1=G 4/4

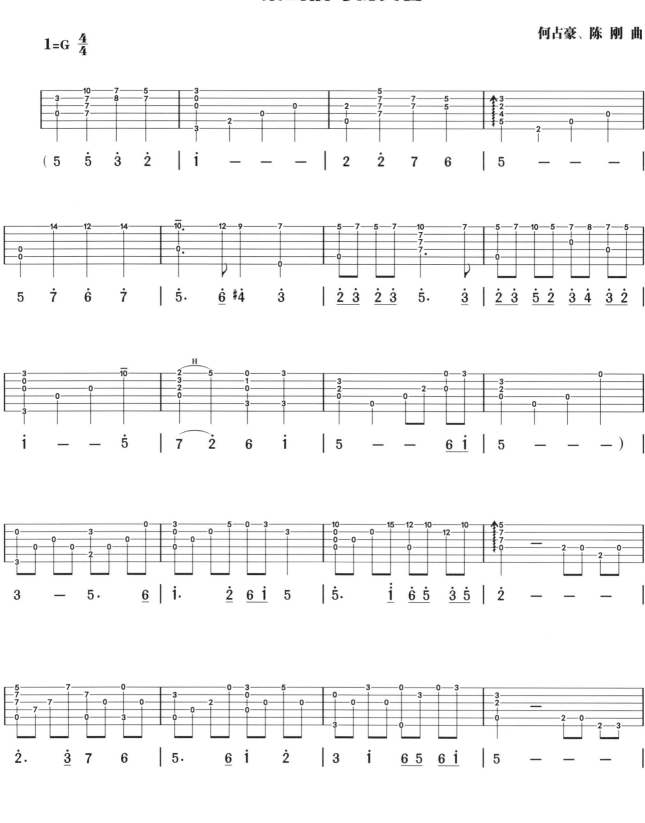

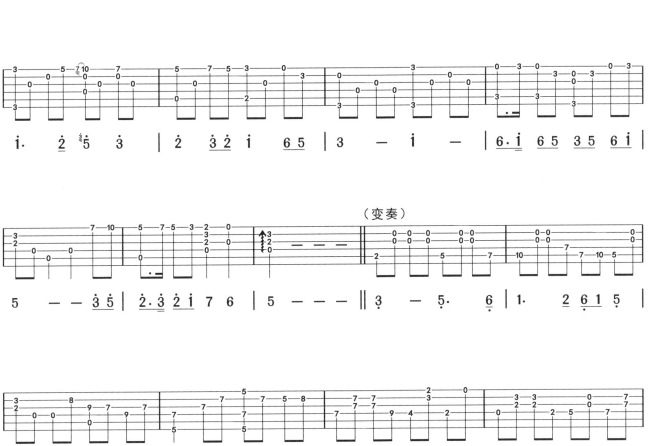

$\underline{1}$. $\dot{2}$ $\overset{\sharp 3}{\dot{5}}$ $\dot{3}$ | $\dot{2}$ $\underline{\dot{3}\,\dot{2}}$ $\dot{1}$ $\underline{6\,5}$ | 3 — $\dot{1}$ — | $\underline{6\cdot\dot{1}}$ $\underline{6\,5}$ $\underline{3\,5}$ $\underline{6\,\dot{1}}$ |

（变奏）

5 — — $\underline{3\,5}$ | $\underline{\dot{2}\cdot\dot{3}}$ $\underline{\dot{2}\,\dot{1}}$ 7 6 | 5 — — — ‖ $\dot{3}$ — $\dot{5}\cdot$ $\underline{6}$ | $\dot{1}\cdot$ $\dot{2}$ 6 1 5 |

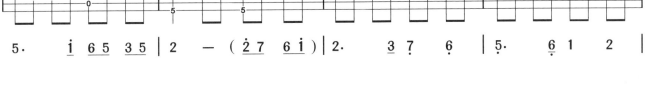

$5\cdot$ $\underline{\dot{1}}$ $\underline{6\,5}$ $\underline{3\,5}$ | 2 — $(\underline{\dot{2}\,7}$ $\underline{6\,\dot{1}})$ | $\dot{2}\cdot$ $\underline{3\,7}$ $\dot{6}$ | $\dot{5}\cdot$ $\underline{6}$ 1 2 |

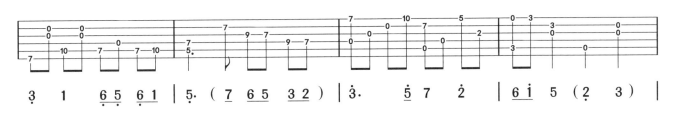

$\dot{3}$ 1 $\underline{6\,5}$ $\underline{6\,1}$ | $5\cdot$ $(\underline{7}$ $\underline{6\,5}$ $\underline{3\,2})$ | $\dot{3}\cdot$ $\underline{5\,7}$ $\dot{2}$ | $\underline{6\,\dot{1}}$ 5 $(\underline{\dot{2}}$ $3)$ |

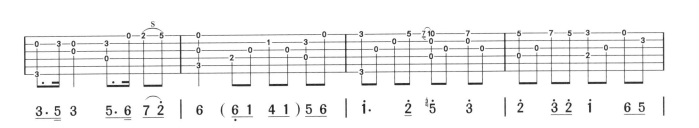

$\underline{3\cdot 5}$ 3 $\underline{5\cdot 6}$ $\overset{\frown}{7\,\dot{2}}$ | 6 $(\underline{6\,1}$ $\underline{4\,1})\underline{5\,6}$ | $\dot{1}\cdot$ $\dot{2}$ $\overset{\sharp 3}{\dot{5}}$ $\dot{3}$ | $\dot{2}$ $\underline{\dot{3}\,\dot{2}}$ $\dot{1}$ $\underline{6\,5}$ |

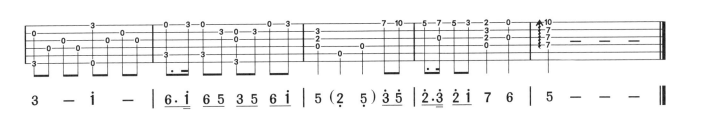

3 — $\dot{1}$ — | $\underline{6\cdot\dot{1}}$ $\underline{6\,5}$ $\underline{3\,5}$ $\underline{6\,\dot{1}}$ | $5(\dot{2}$ $5)\underline{\dot{3}\,\dot{5}}$ | $\underline{\dot{2}\cdot\dot{3}}$ $\underline{\dot{2}\,\dot{1}}$ 7 6 | 5 — — — ‖

145

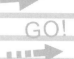

第三节 世界名曲

01.梦中的婚礼

保罗·塞内维尔
奥利弗·图森特 曲

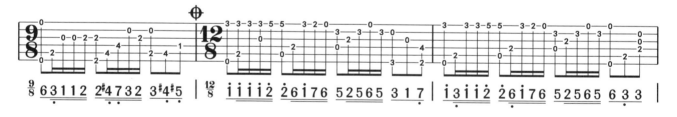

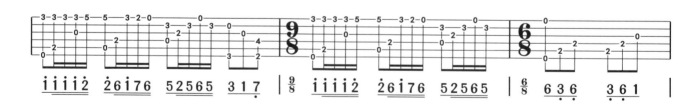

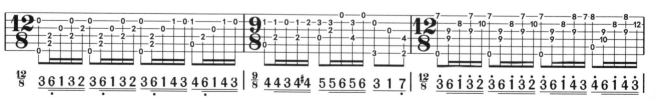

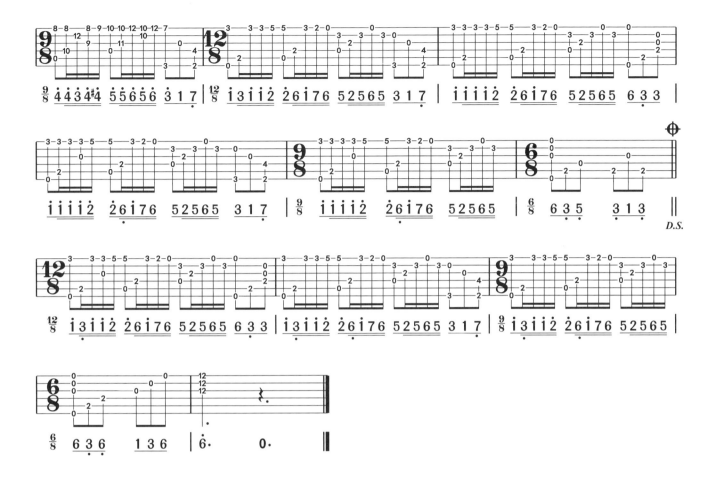

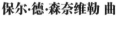

D.S.

02.水边的阿狄丽娜

保尔·德·森奈维勒 曲

1=C 4/4

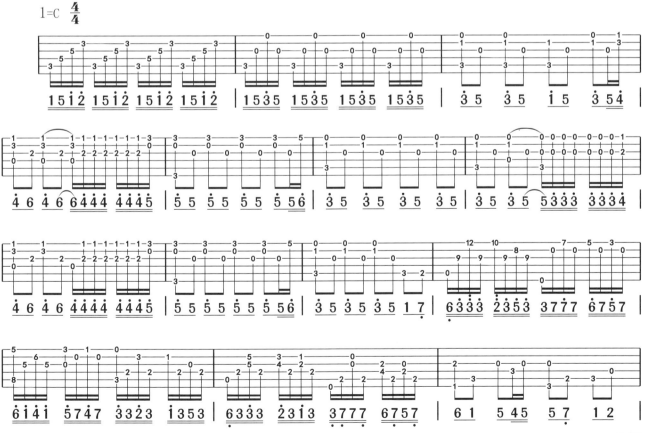

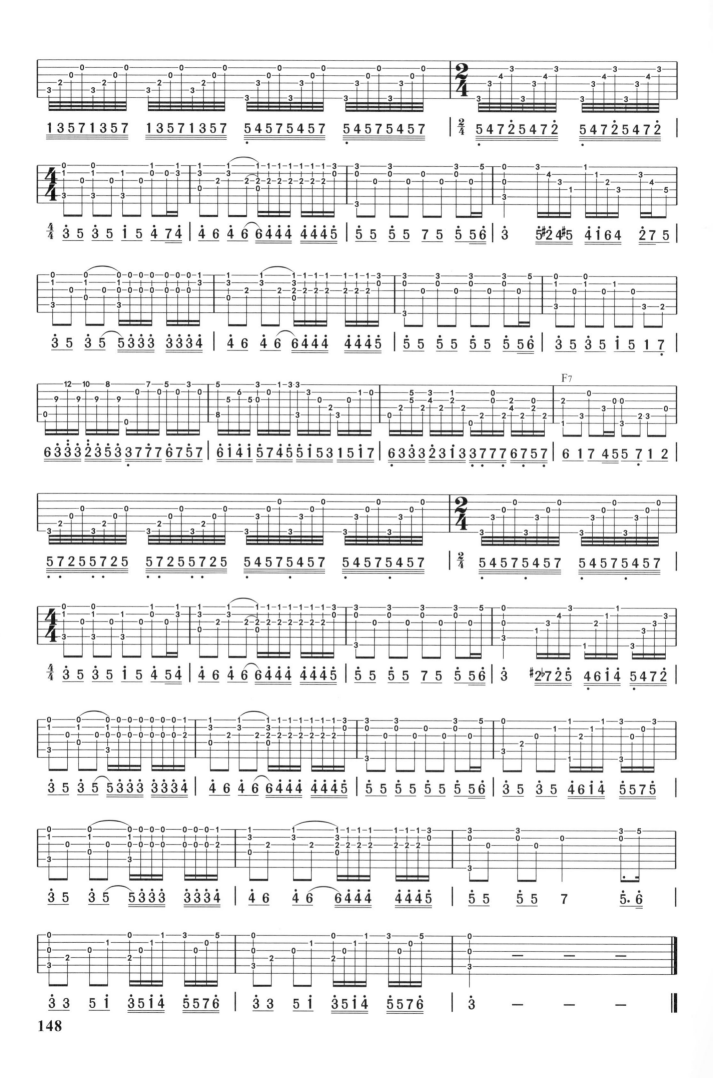

03.爱的罗曼史

叶佩斯 曲

04.献给爱丽丝

贝多芬 曲

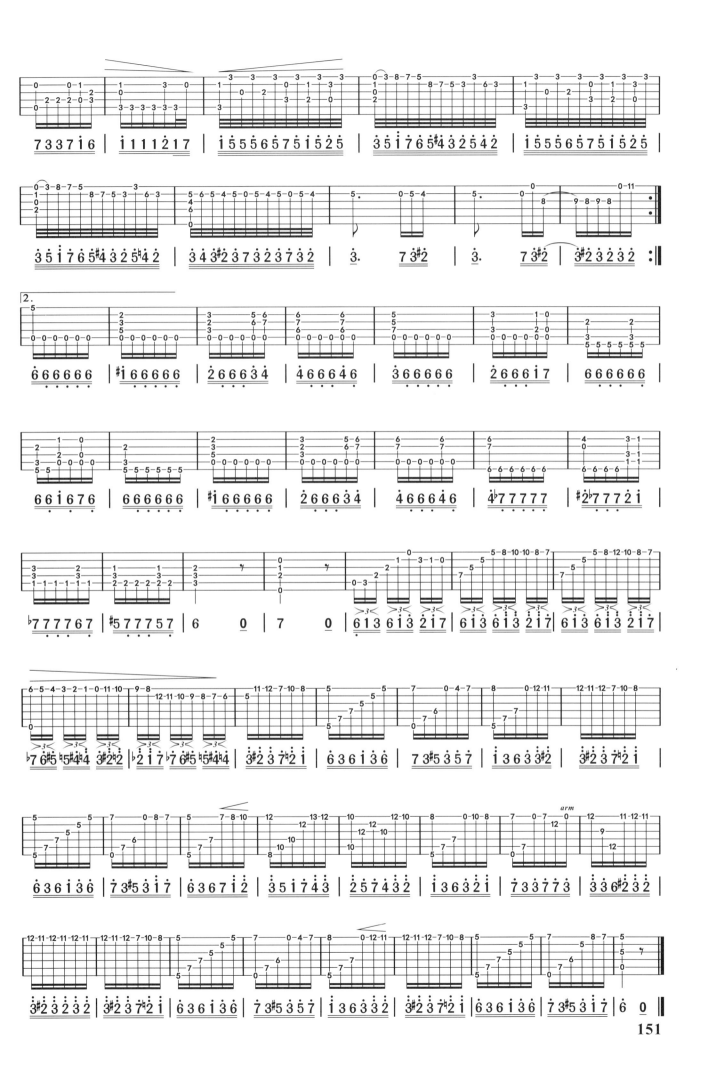

05.秋日的私语

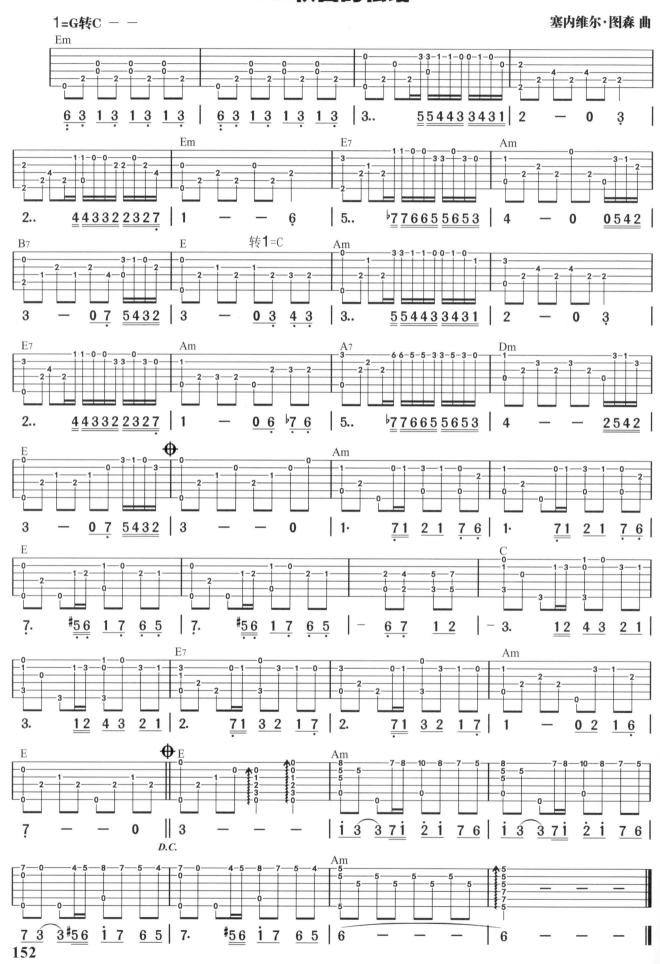

塞内维尔·图森 曲

152

06.悲伤的西班牙

尼古拉·安捷罗斯 曲

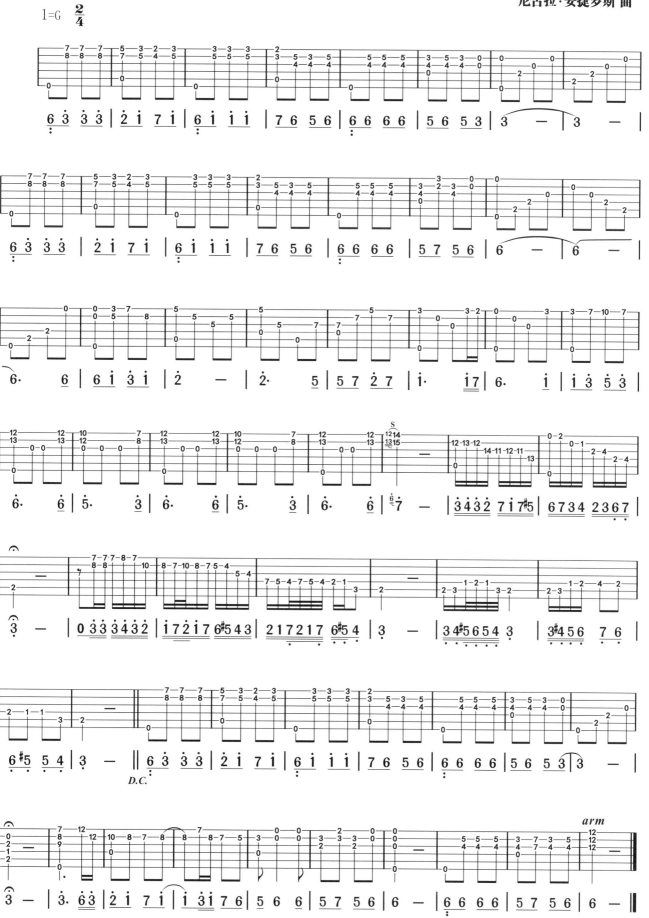

07.西班牙斗牛士（第一种编配）

（弗拉门戈风格版）

西班牙民谣

1=C转D $\frac{2}{4}$

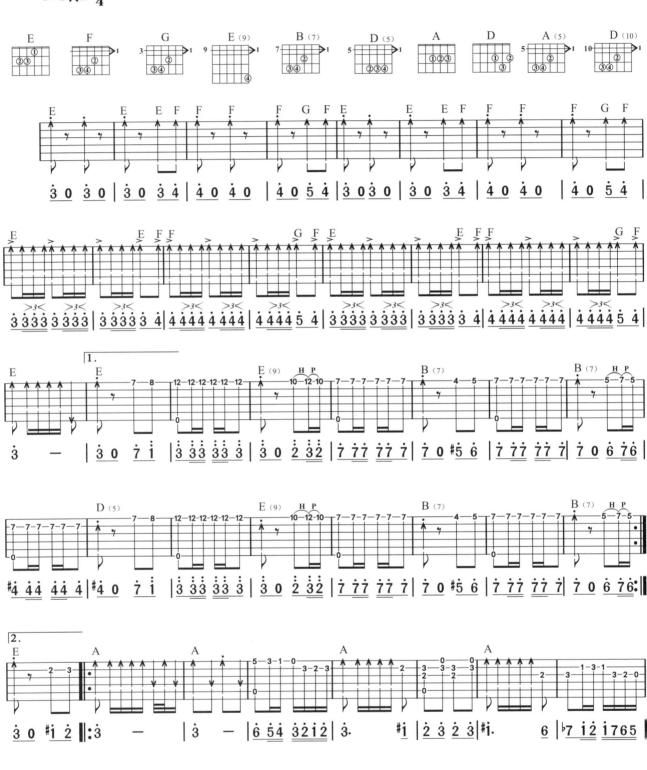

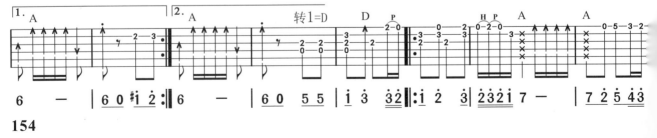

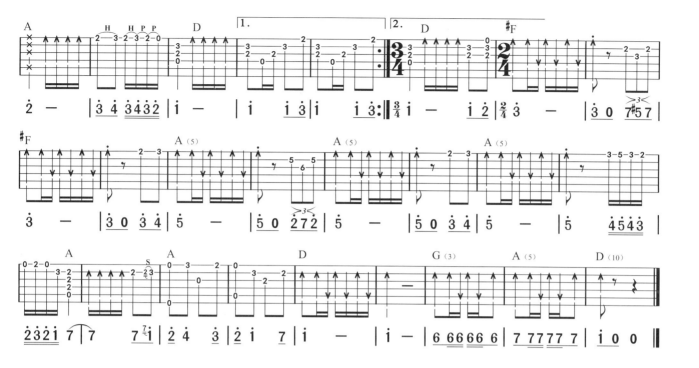

08.西班牙斗牛士（第二种编配）

西班牙民谣

1=C转D 2/4

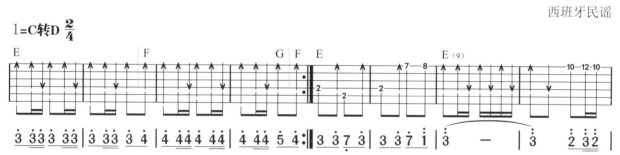

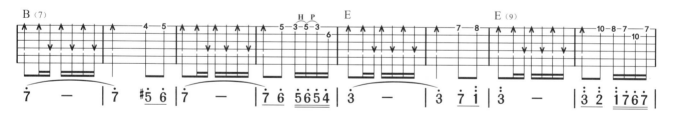

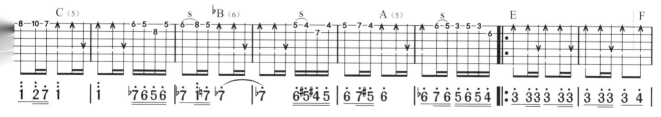

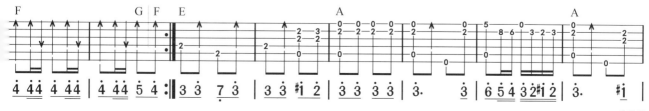

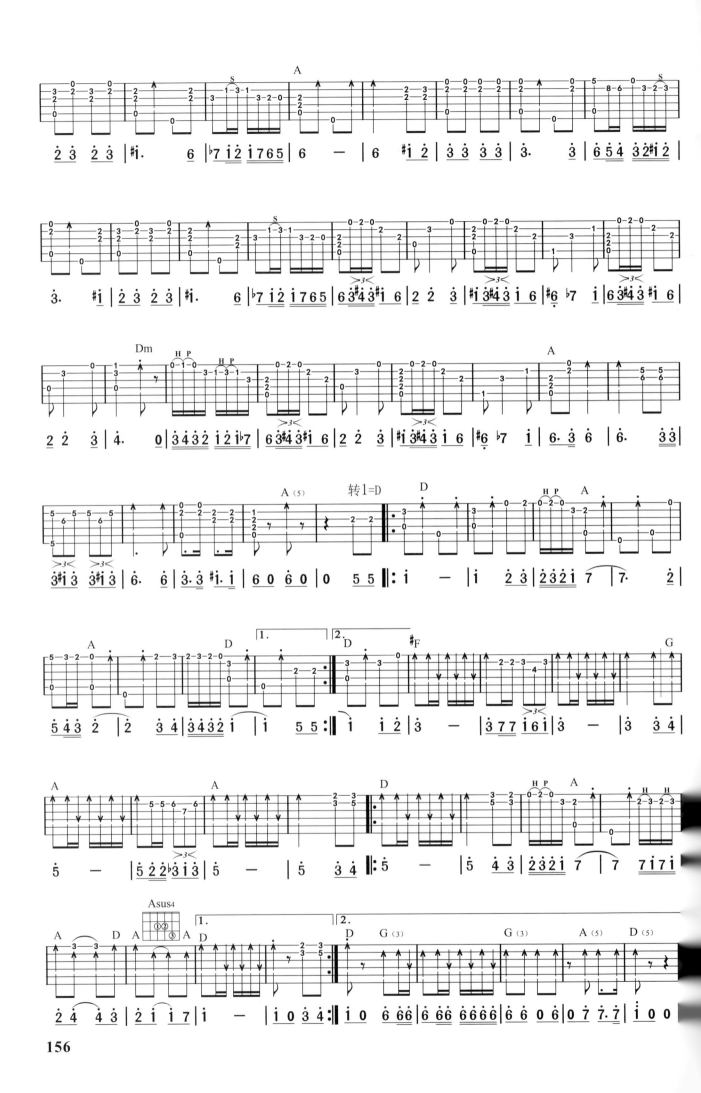

09.绿袖子

英格兰民谣

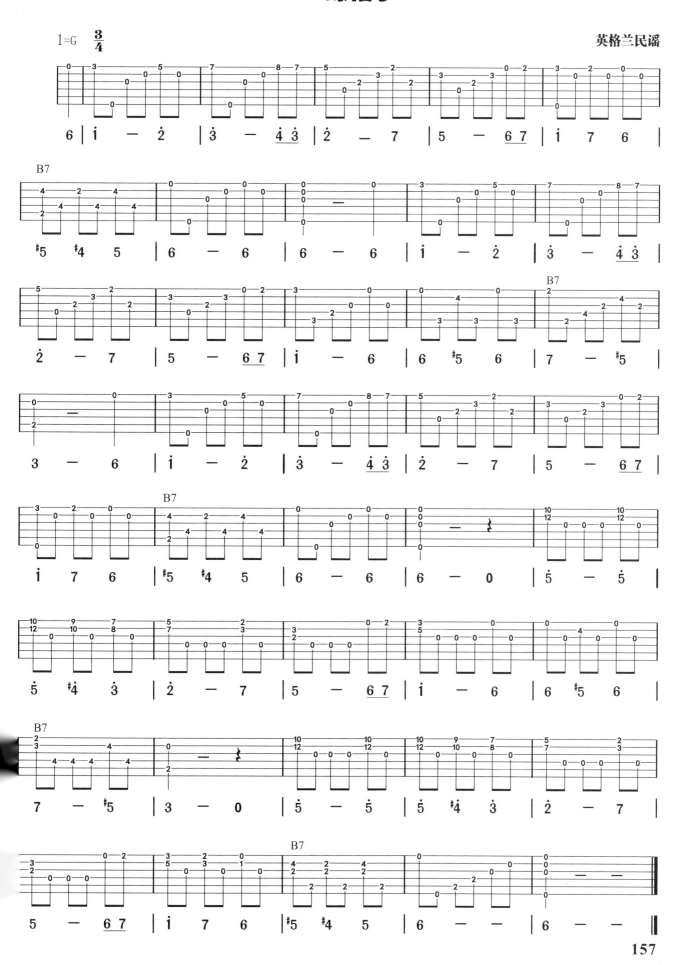

10.D大调卡农

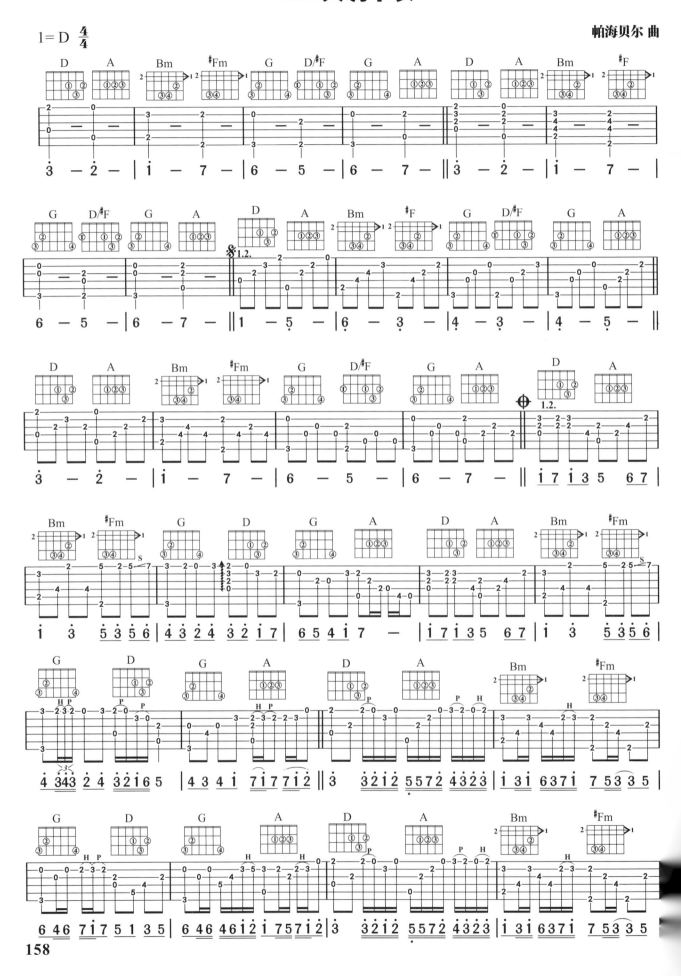

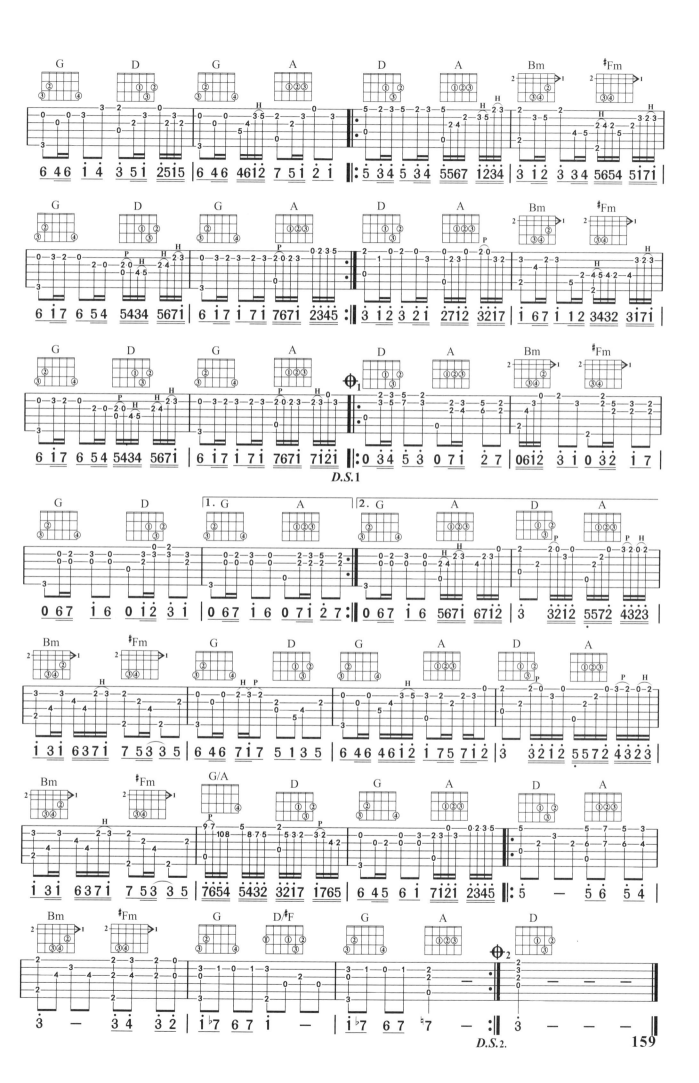

11.风 之 丘

1＝G 4/4

久石让 曲

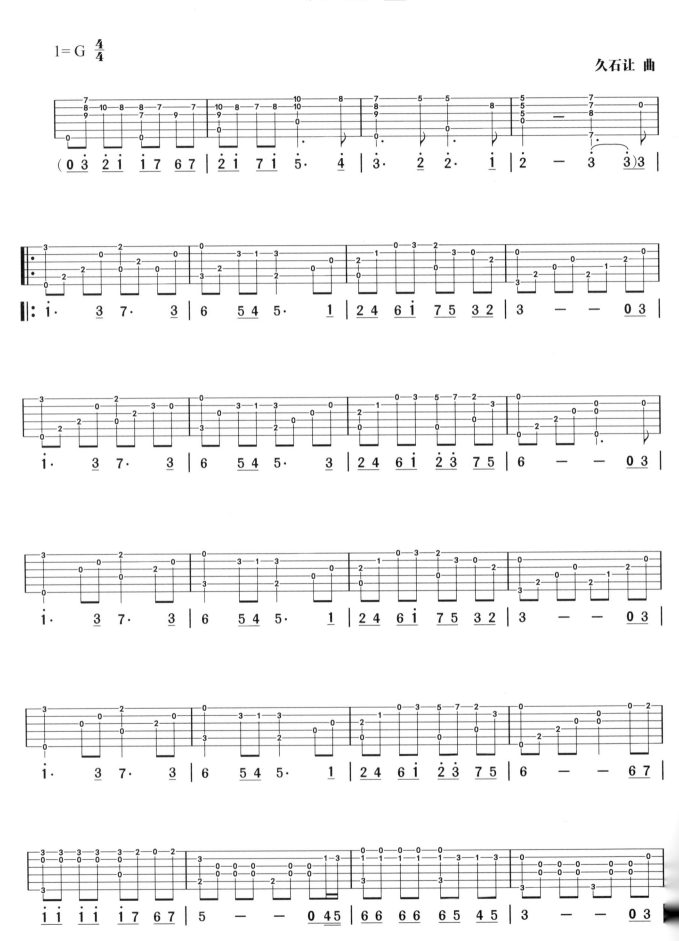

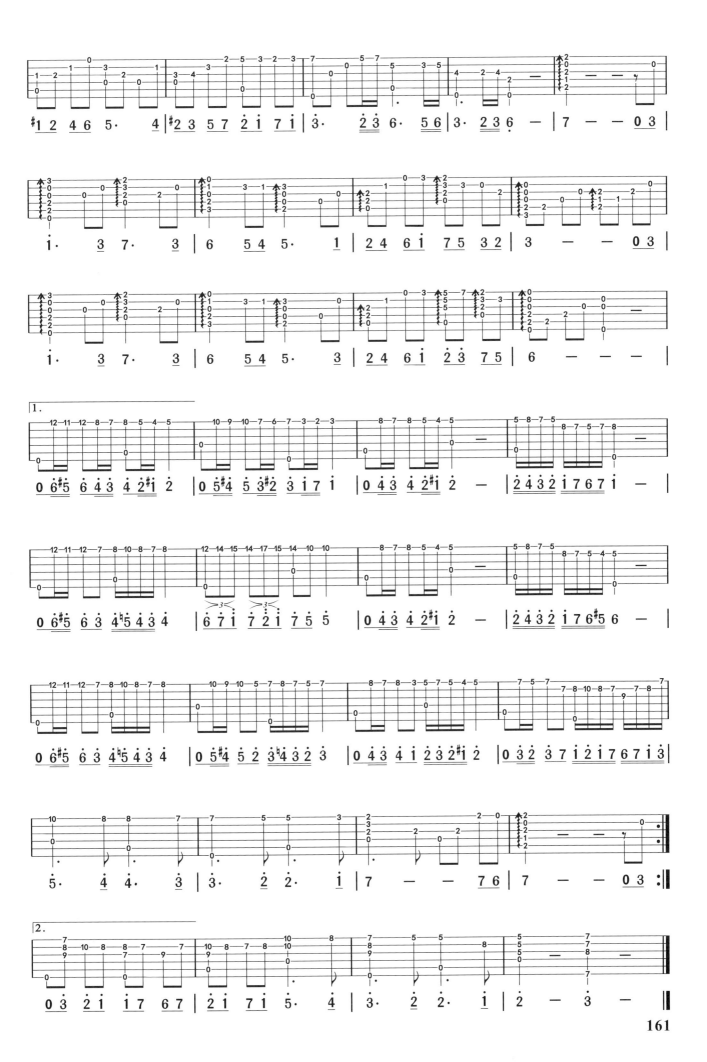

12.土耳其进行曲

1=C **2/4**

莫扎特 曲

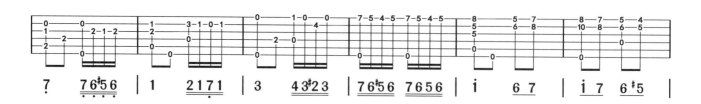

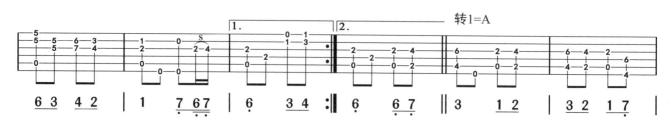

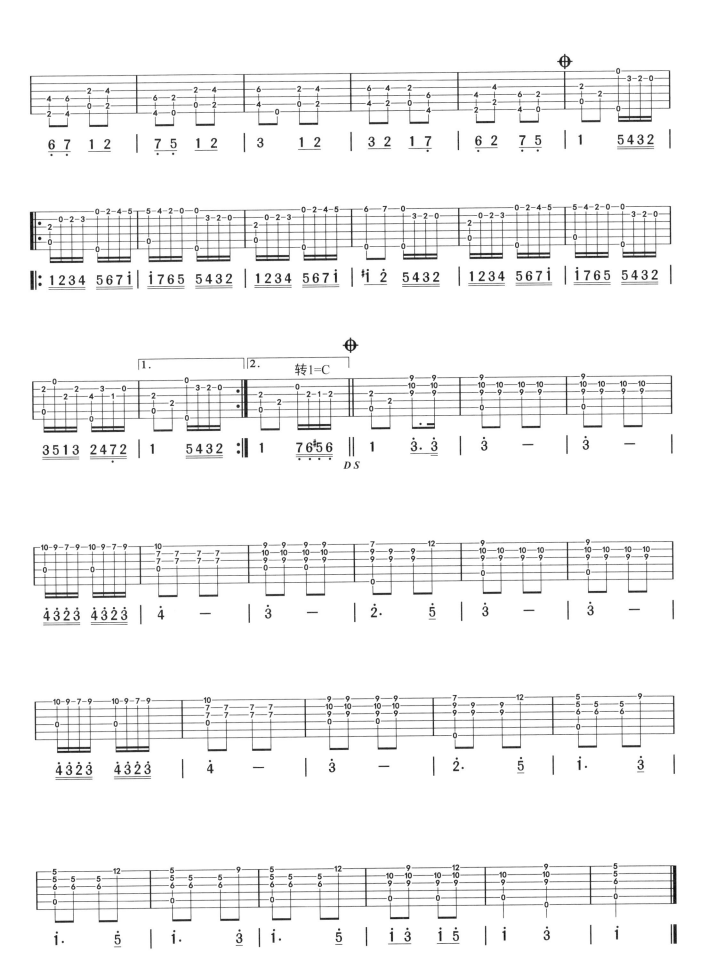

13. 菊次郎的夏天

原调：1= D $\frac{4}{4}$
选调：1= C
Capo: 2

久石让 曲

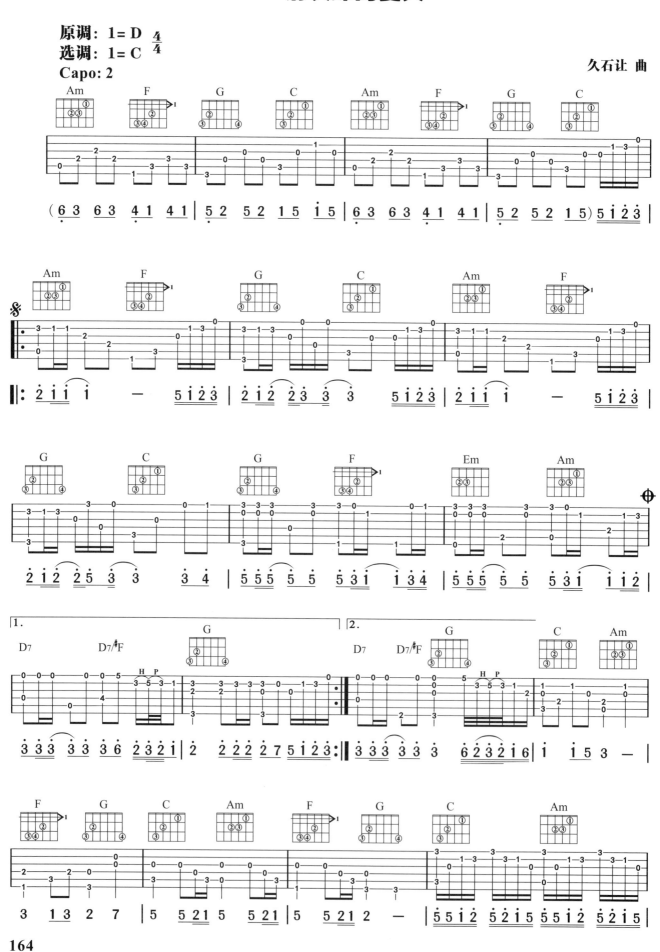

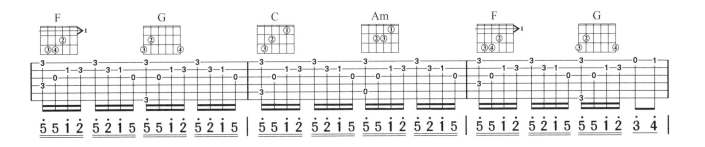

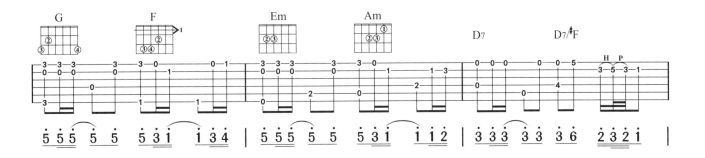

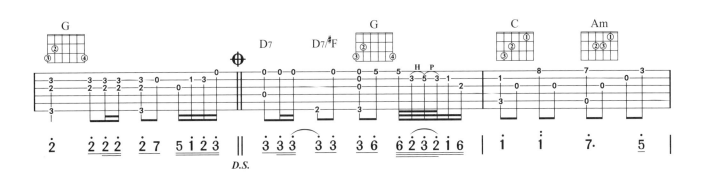

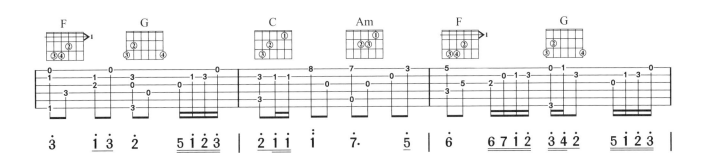

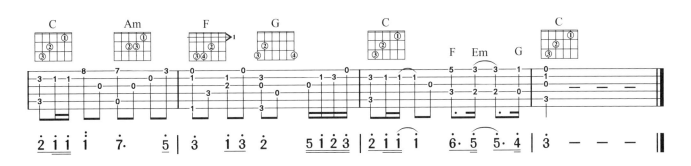

15.泪

泰勒加 曲

1=E转G 3/4

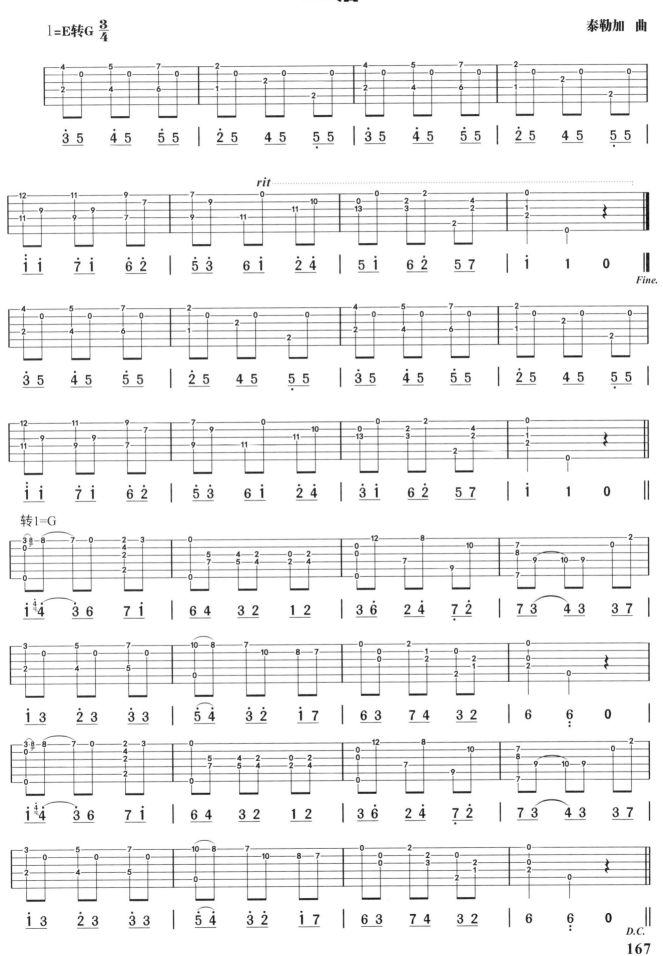

16. 星降的街角

日本乐曲

1= C 4/4

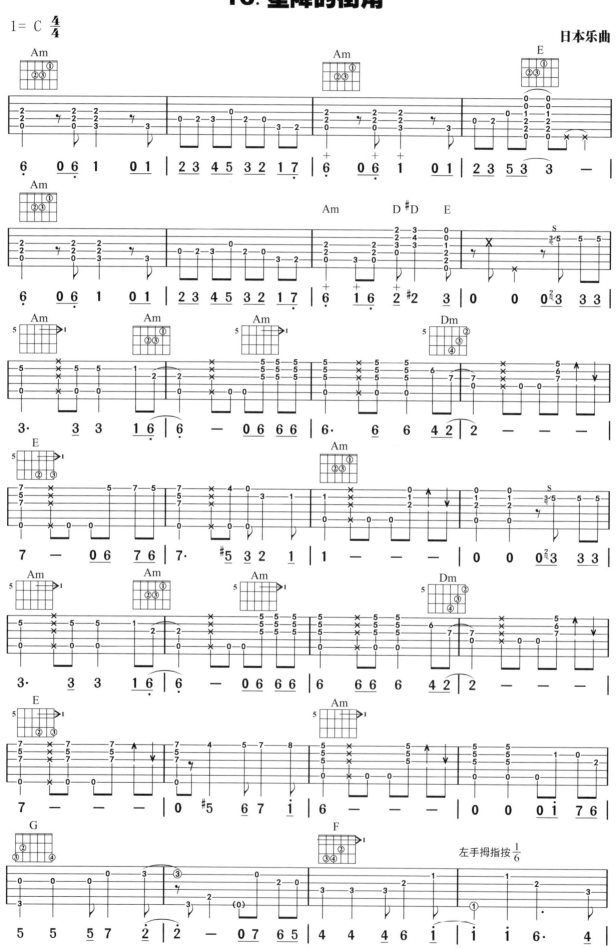

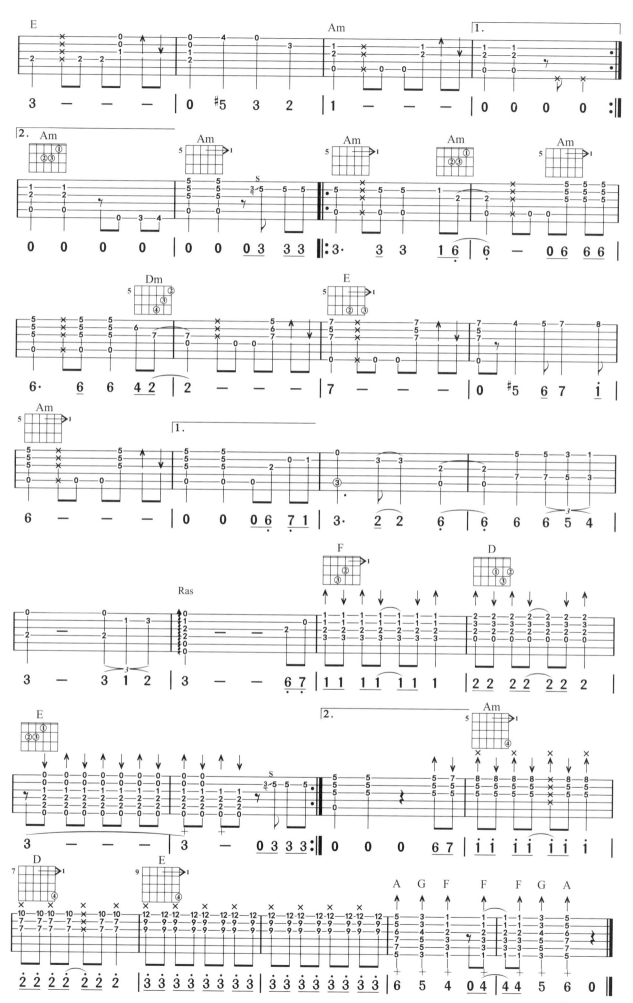

17.天空之城

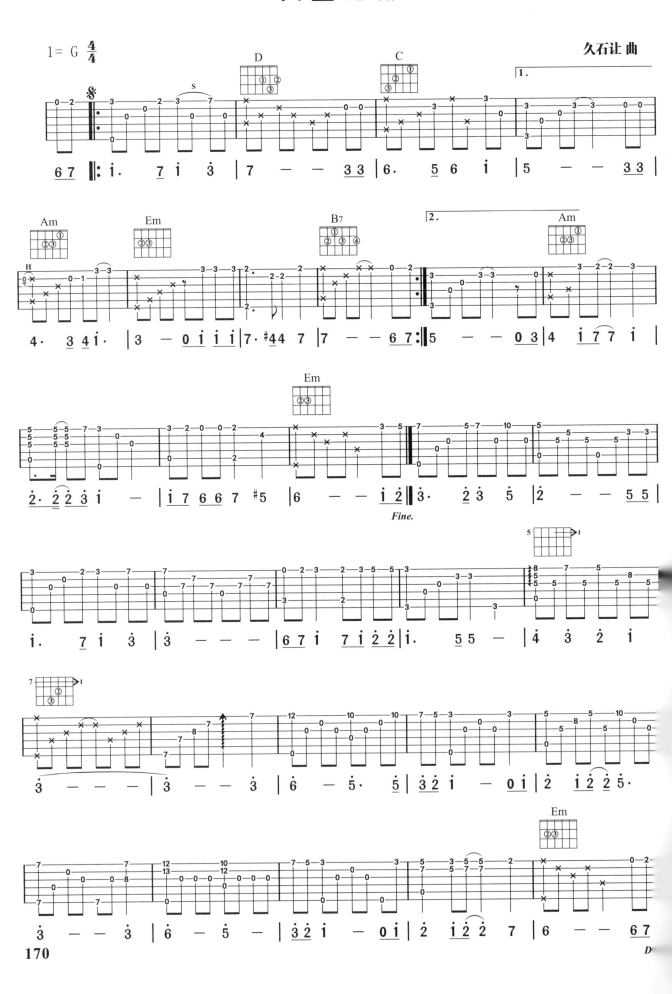

18. 卡门序曲

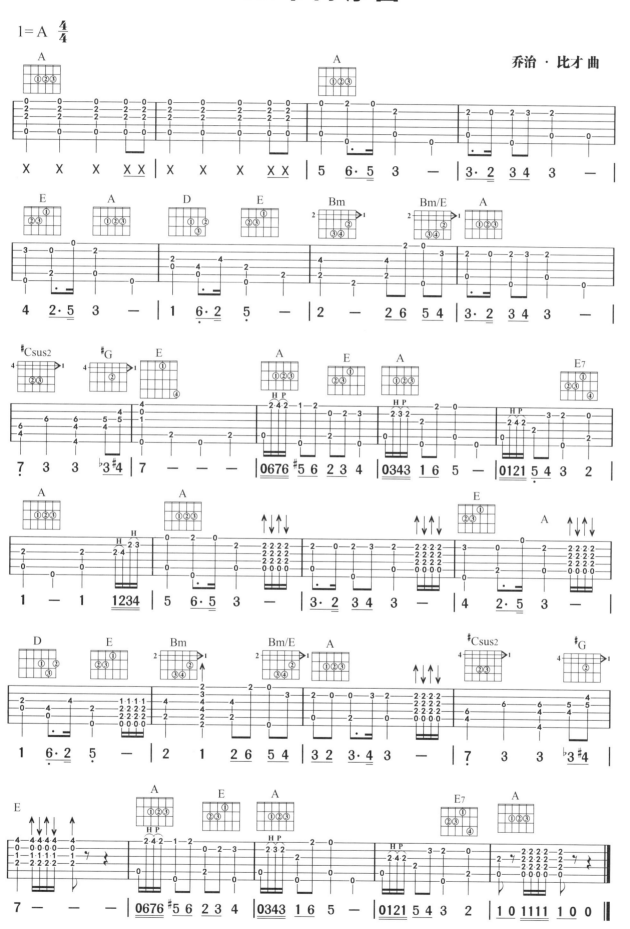

19. 初 雪

1=G 3/4

班得瑞 曲

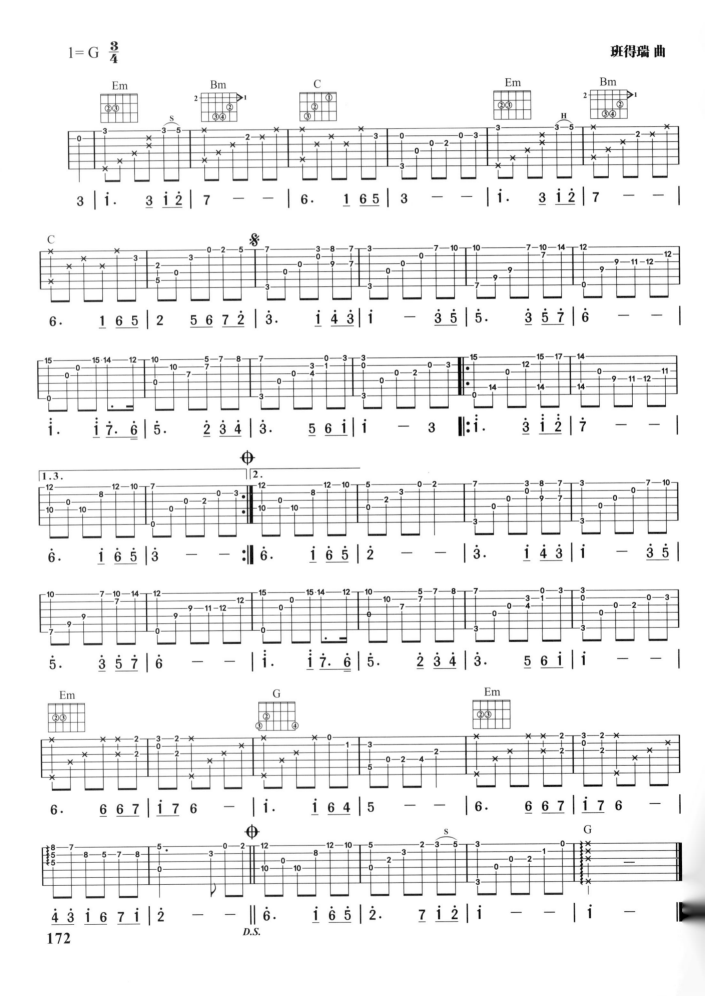

20. 秃鹰飞去了

1= G 4/4

调弦为：E G D G B E

保罗·西蒙 曲

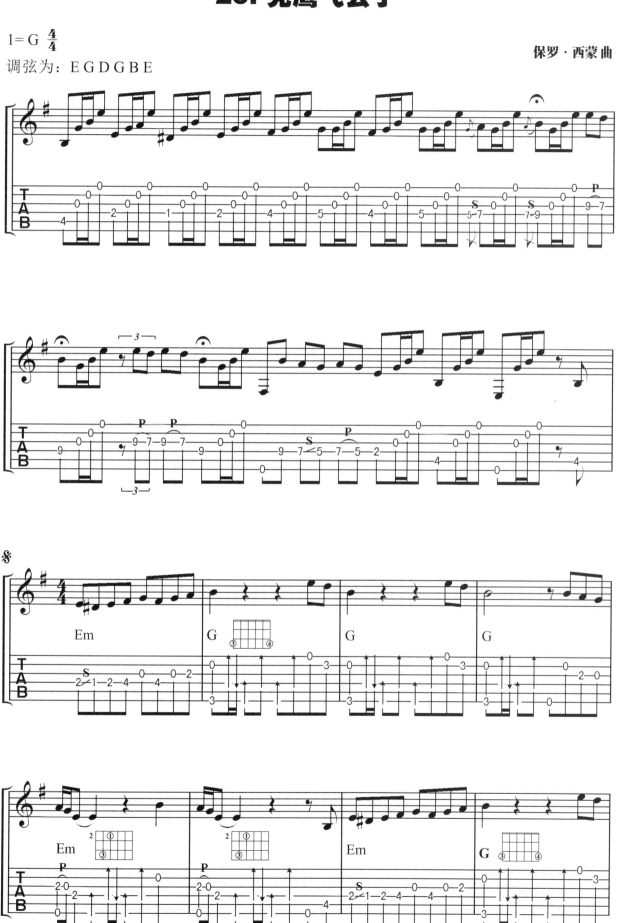

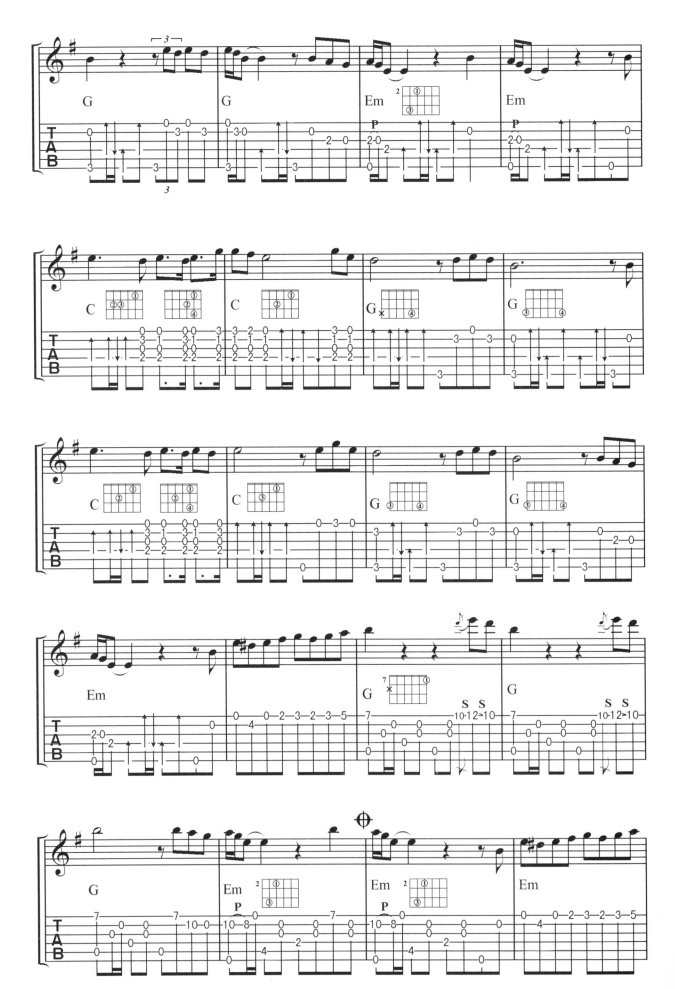

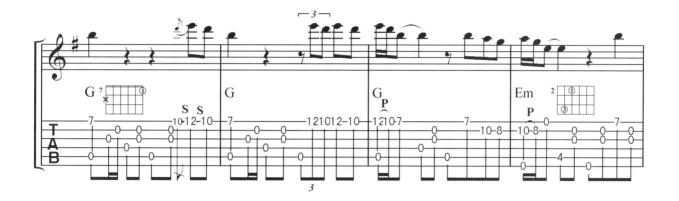

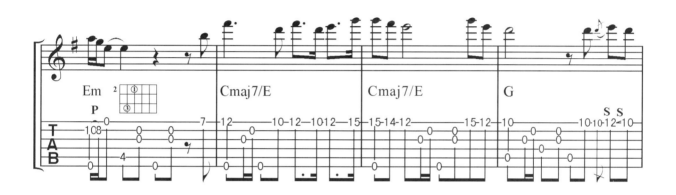

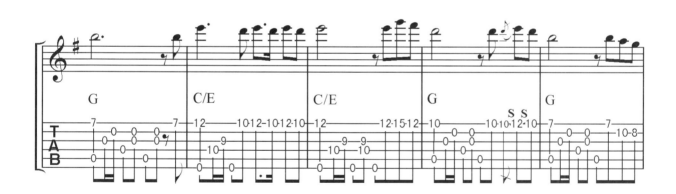

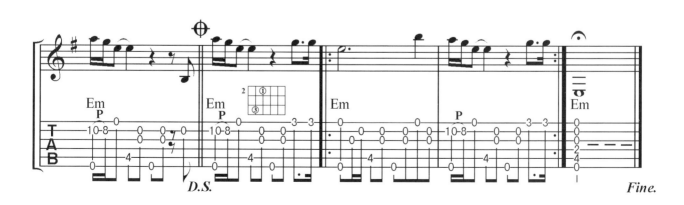

21. Maybelle

Chet Atkins 曲

（反复时25-28小节弹奏
最后一行的4小节）

反复10-13小节　　反复17-19小节

177

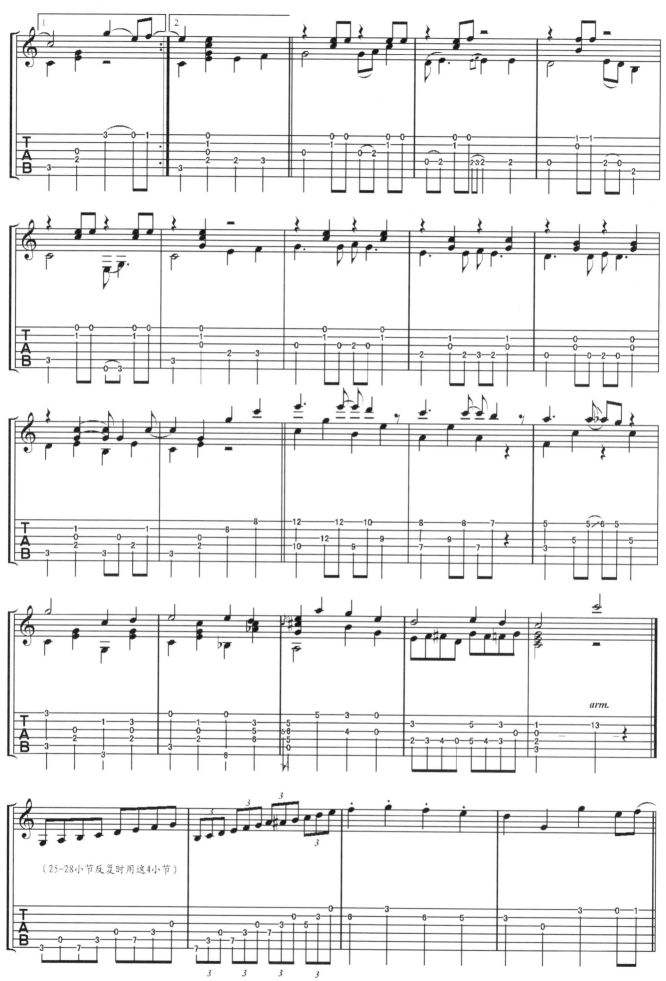

（25-28小节反复时用这4小节）

178

22. yesterday

甲壳虫 曲

1= C 4/4

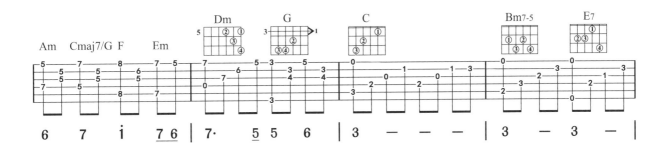

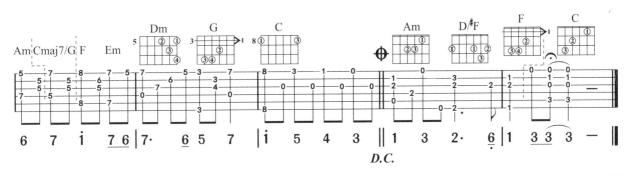

D.C.

23.毕 业 生

1= G $\frac{3}{4}$

保罗·西蒙 曲

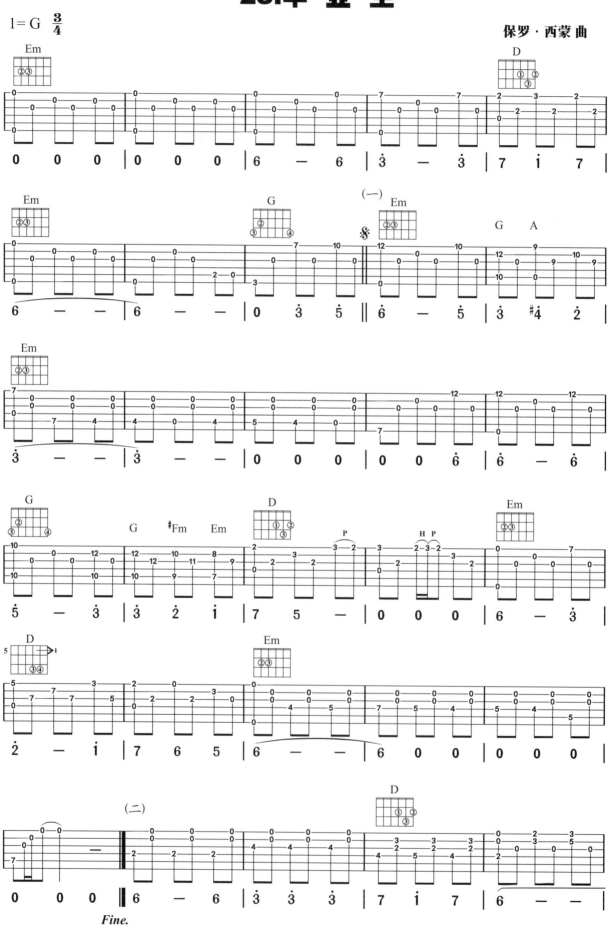

Fine.

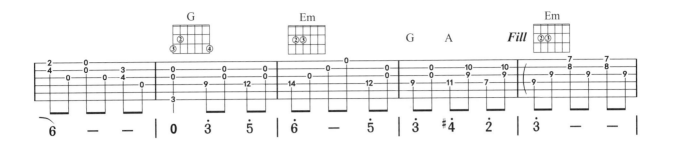

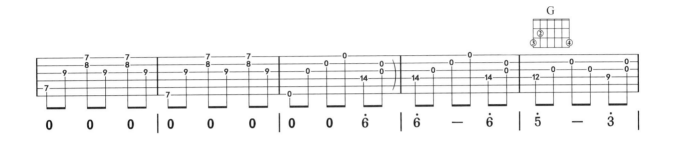

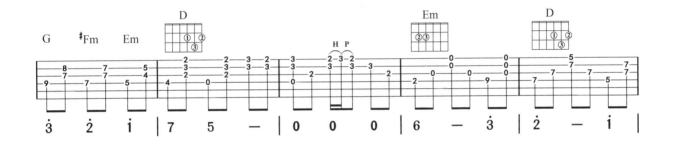

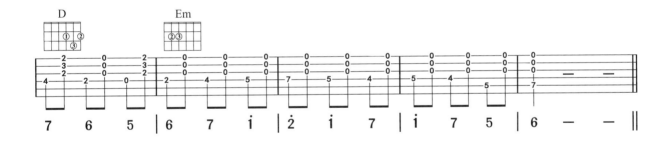

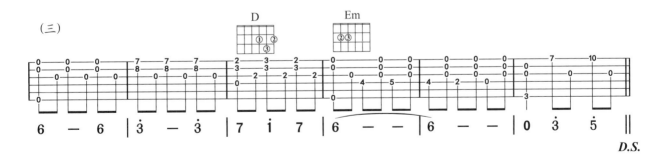

演奏提示：

Fill处请用下面四小节作填充。

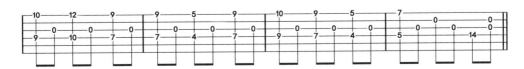

24. 秋　叶

原调：1 = D　4/4
选调：1 = C
Capo：2

Joseph Kosma / Jacques Prevert 曲

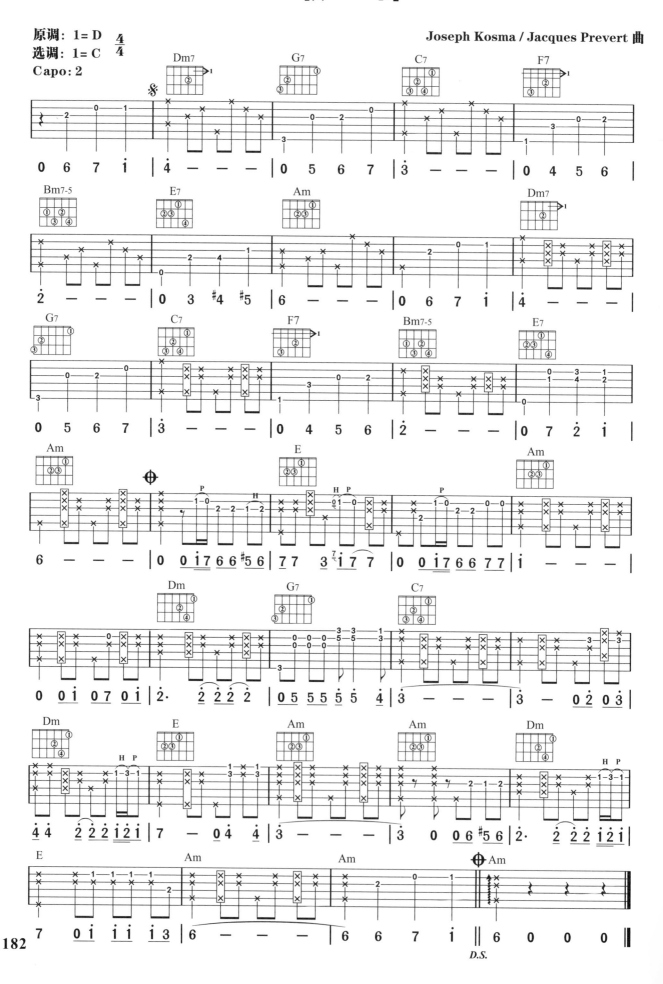

182

25. River Flows in You

李闰岷　曲
郑成河 编曲

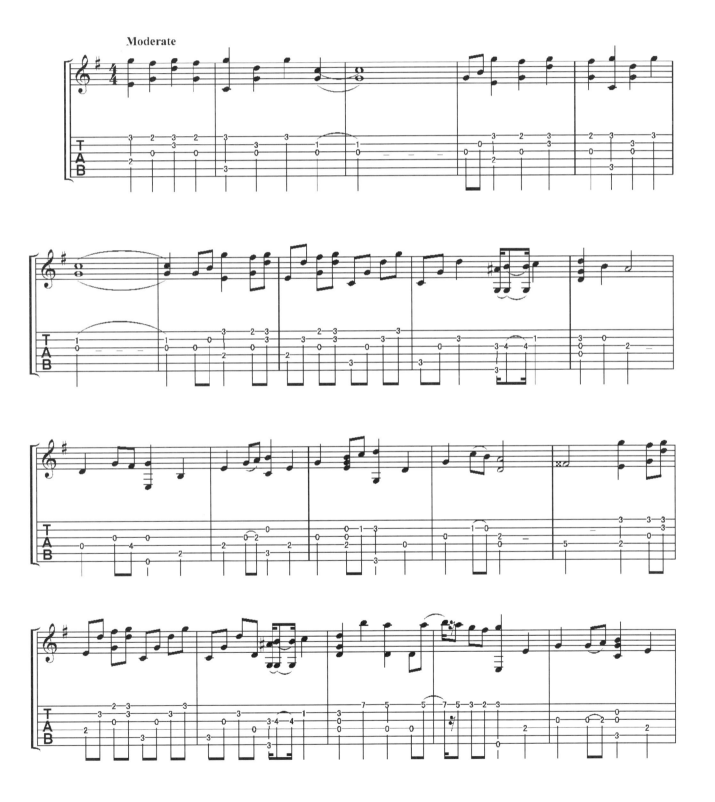

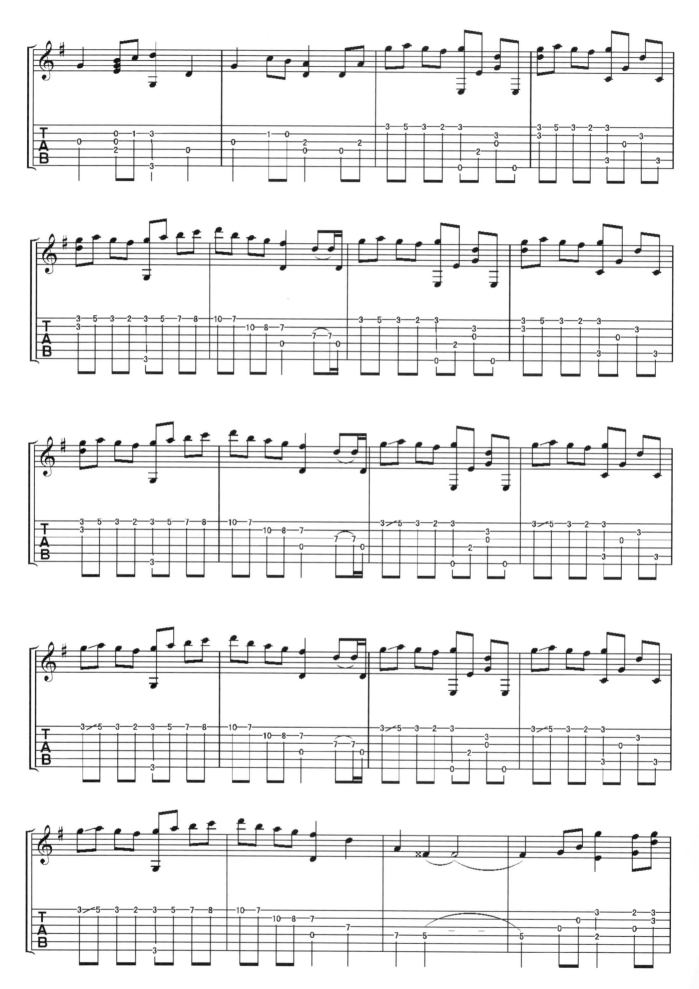

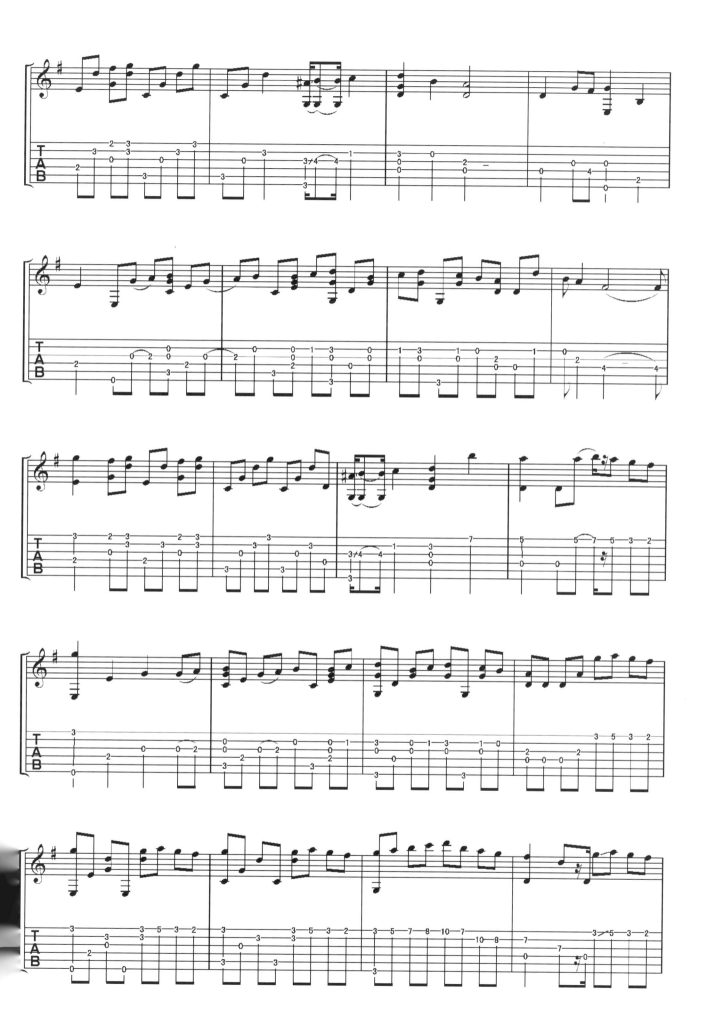

185

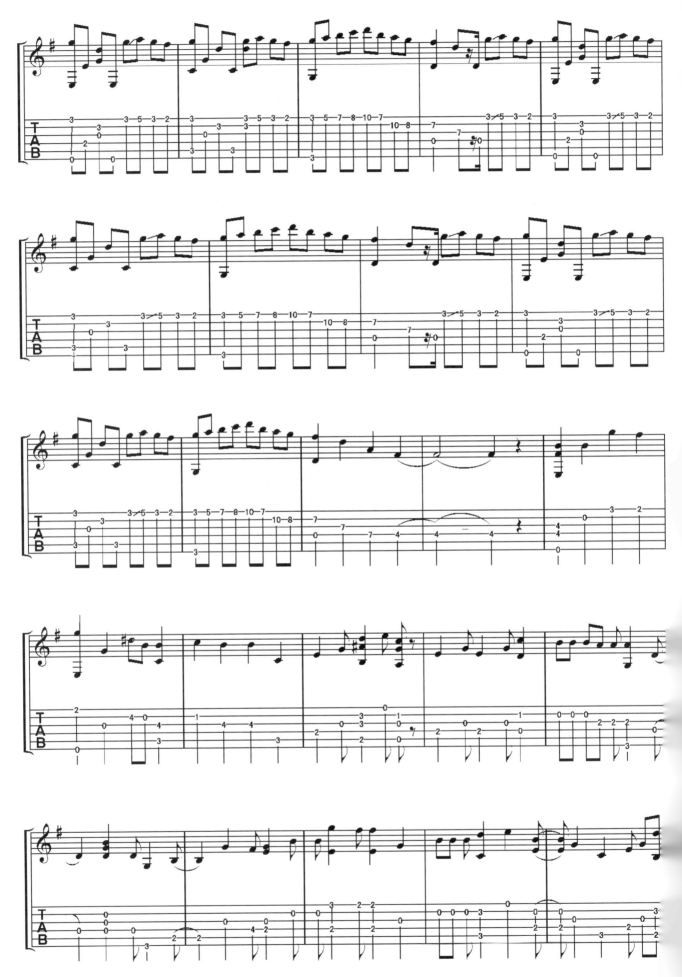

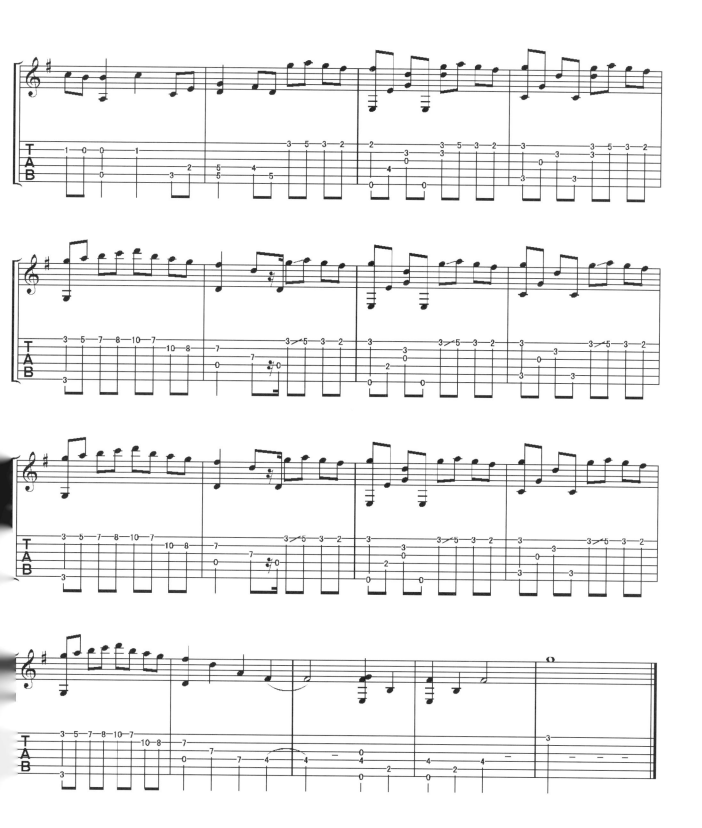

26. 一天一天

佚 名 曲

郑成河 编曲

原调：1＝B $\frac{4}{4}$

选调：1＝C

①＝#D　④＝#C

②＝#A　⑤＝#G

③＝#F　⑥＝#D

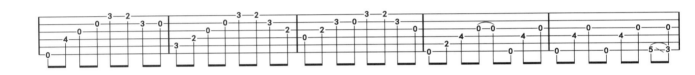

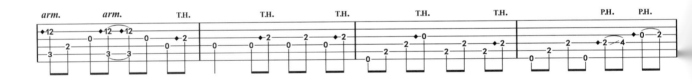

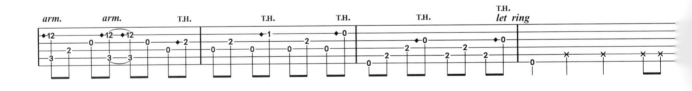

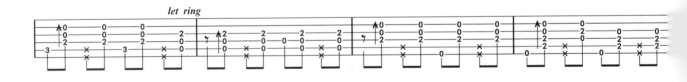

190

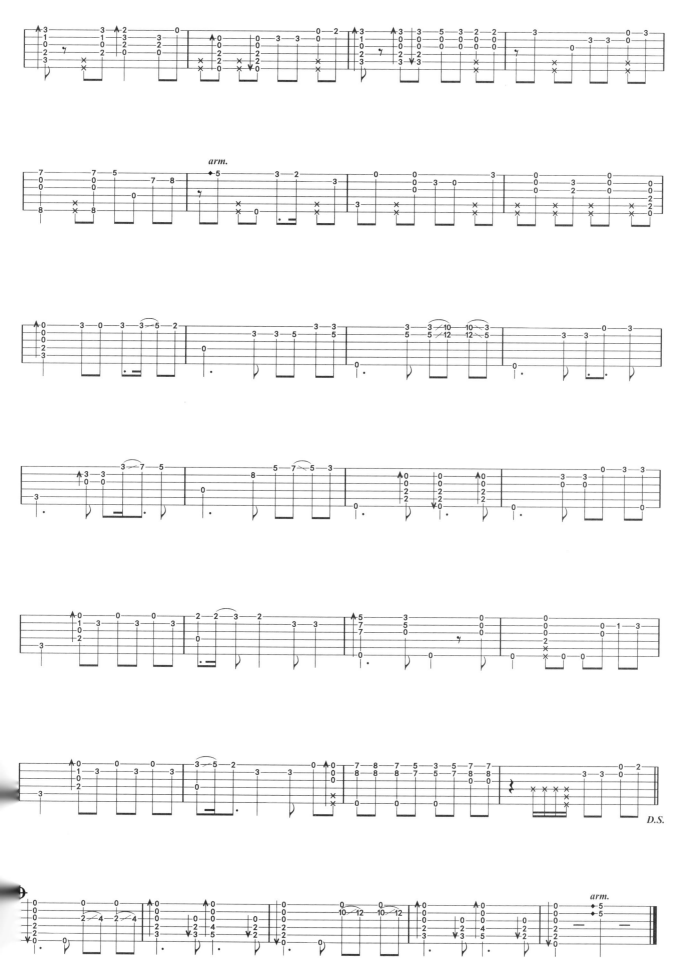

27.风之诗

押尾光太郎 曲

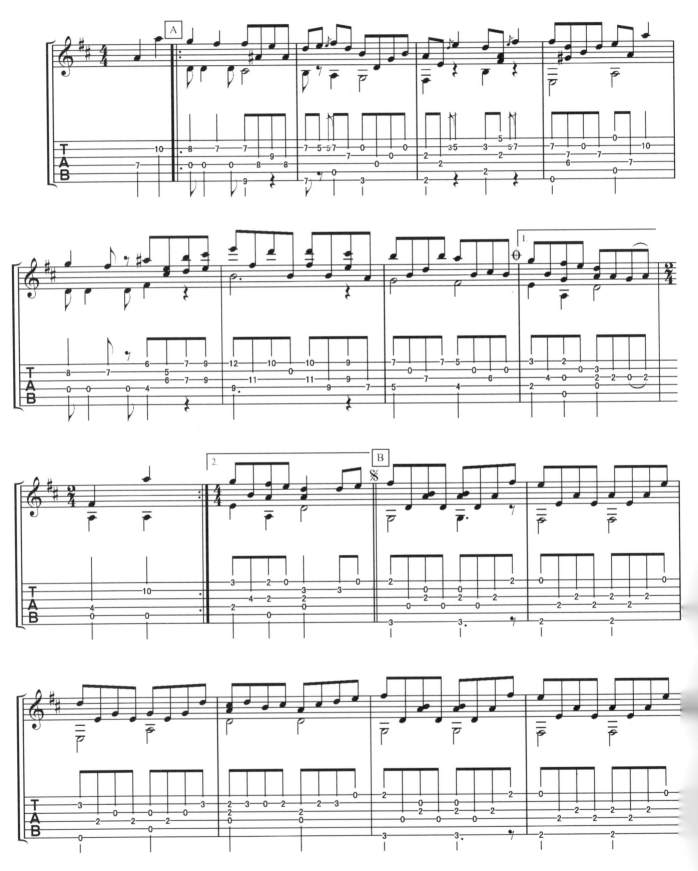

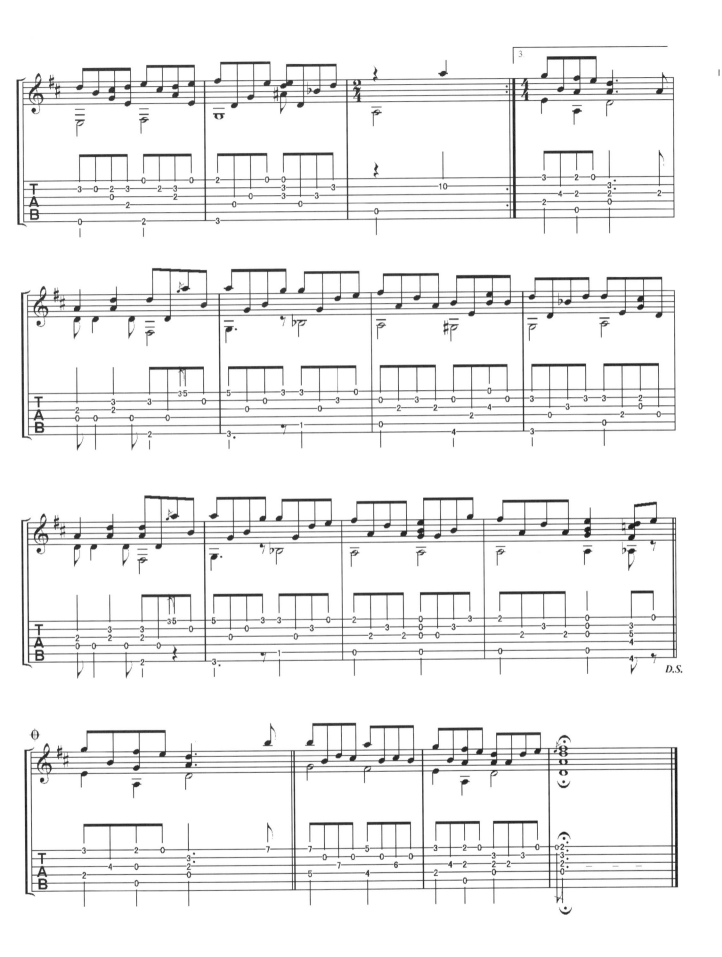

28. Dear

押尾光太郎 曲

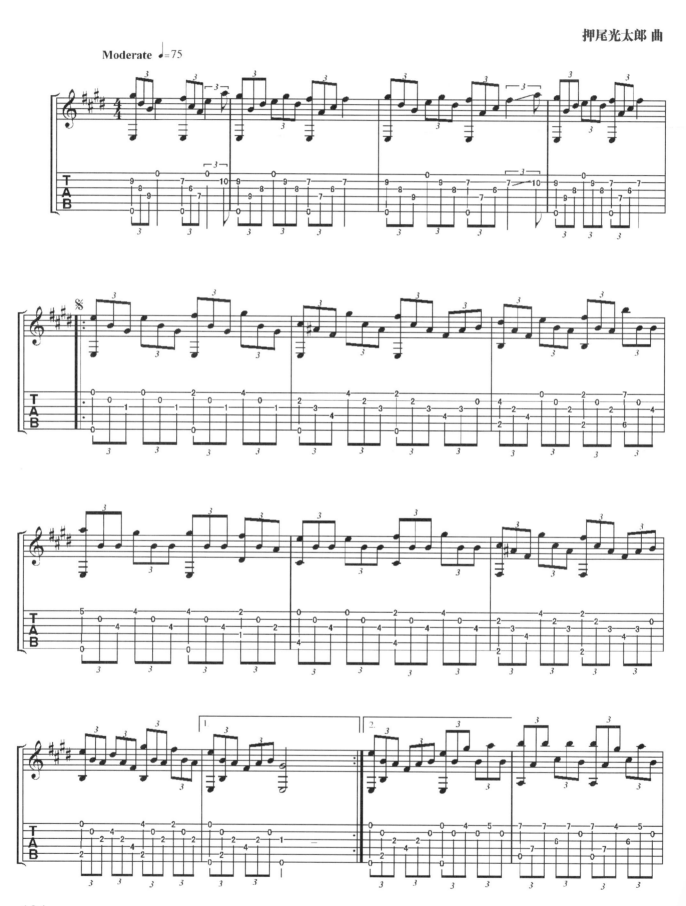

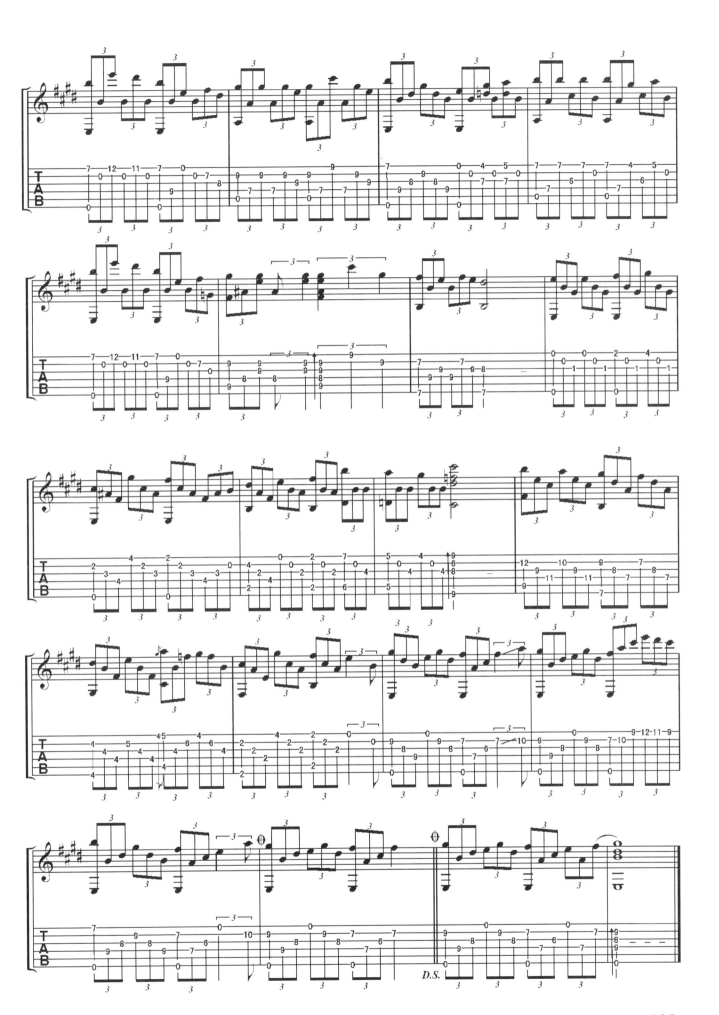

29. プロローグ（浮动罗格）

押尾光太郎 曲

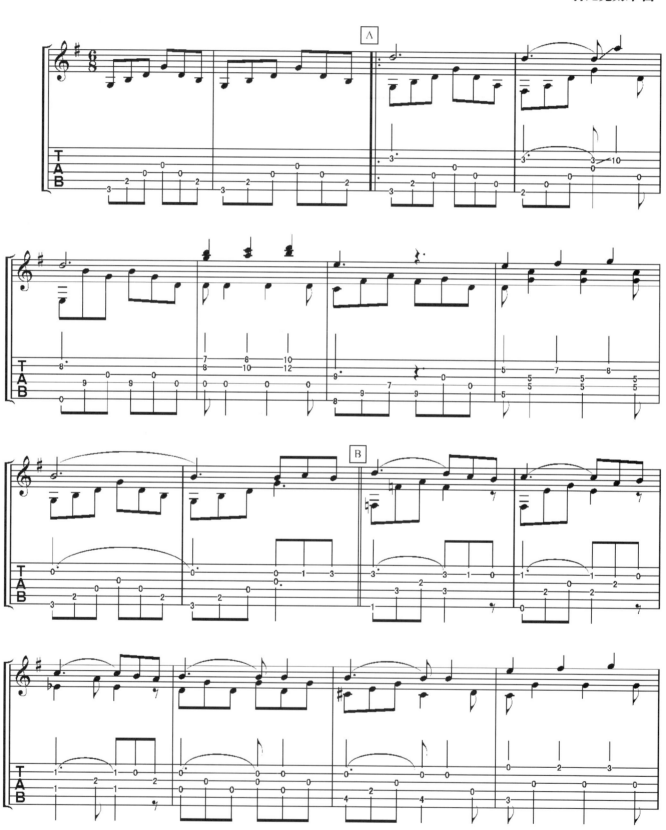

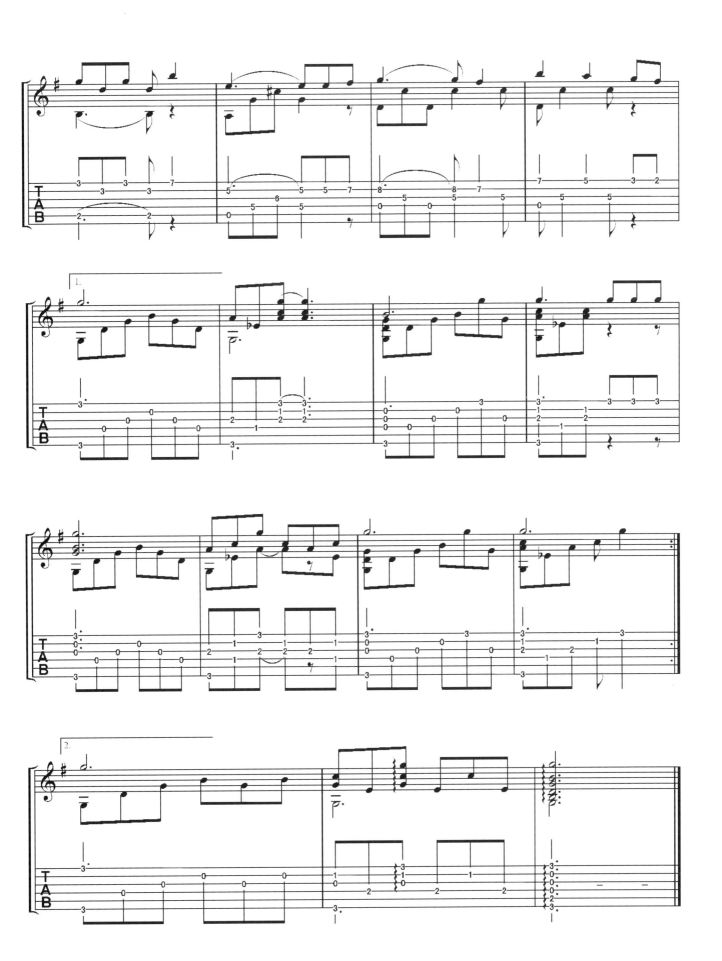

30. 黄　昏

押尾光太郎 曲

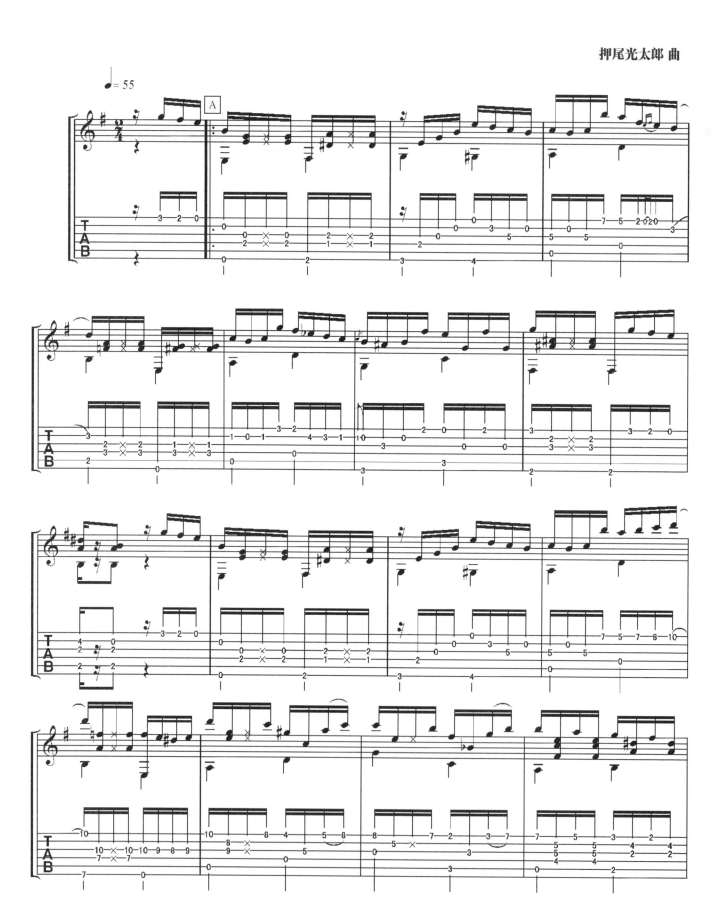

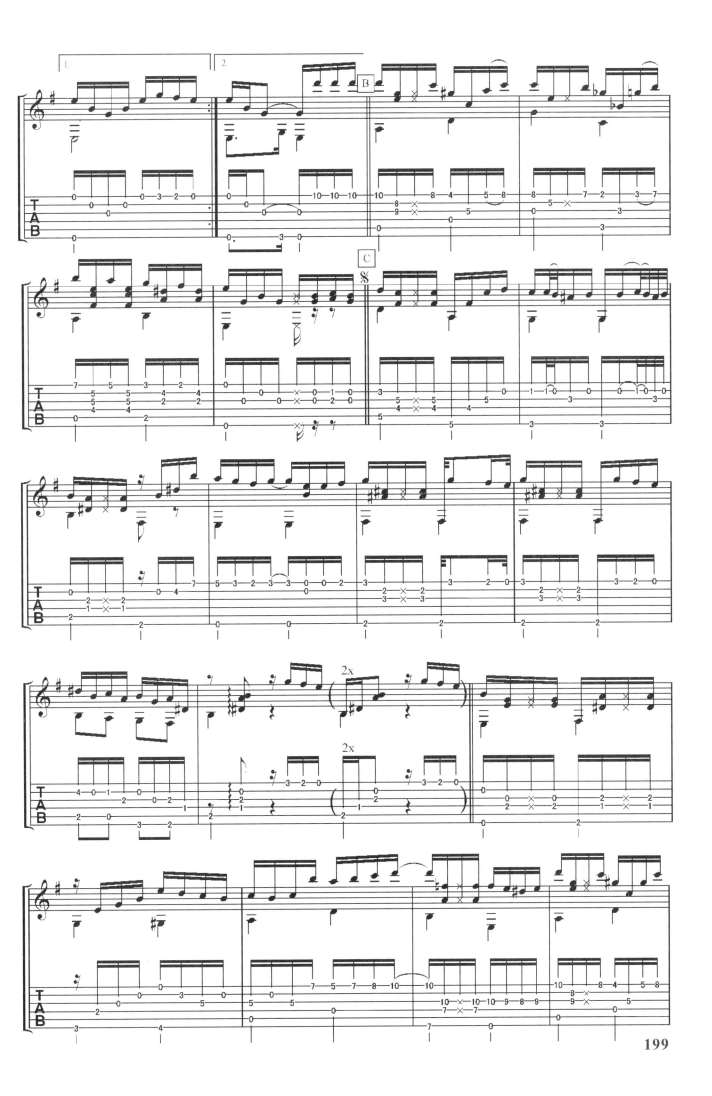

199

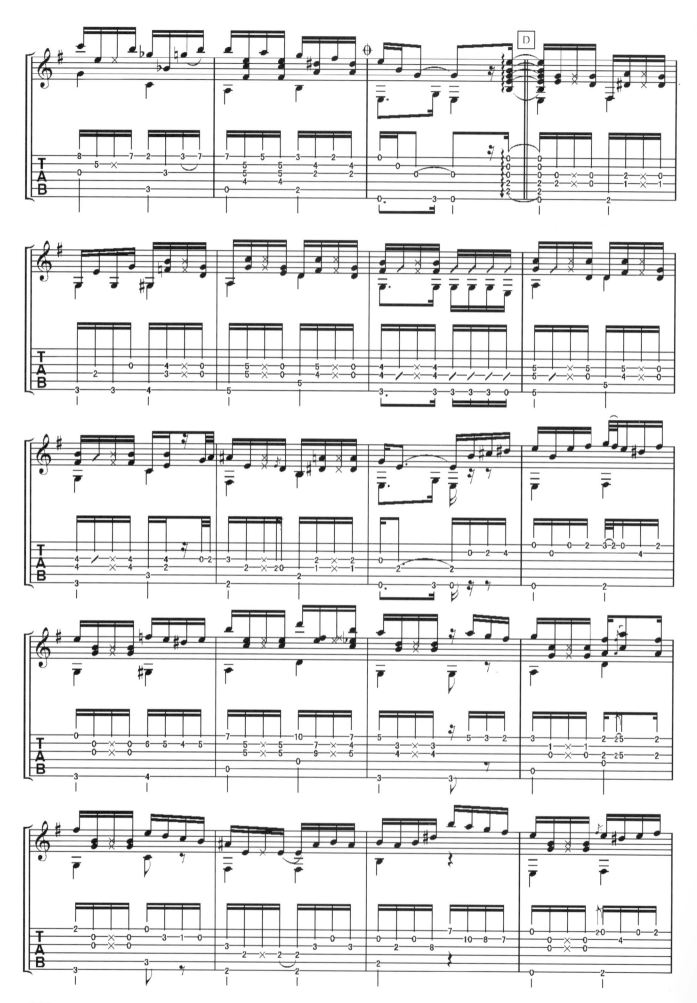

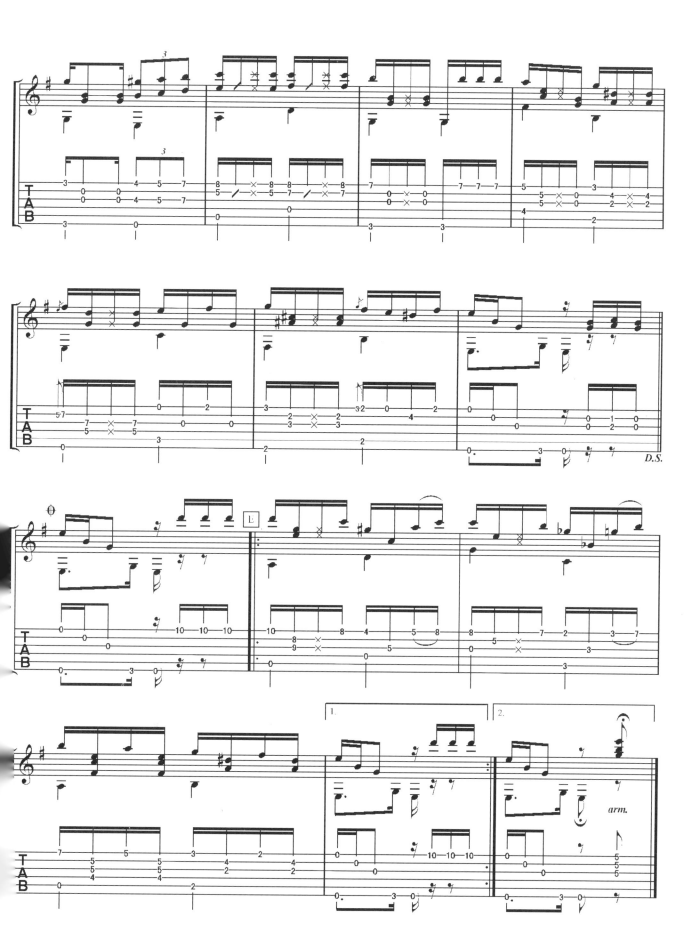

第四节 特殊调弦法

为了能更全面、深入地学习指弹吉他，读者需要对指弹吉他的各种特殊调弦法有所了解，通常用的西班牙式调弦法是把第六弦到第一弦依次调为ＥＡＤＧＢＥ音，这是大家公认的标准调弦法。标准调弦法拥有很多优点，比如能够完成各种调式的众多复杂和弦，各种和弦指法的按法也比较合理，所以大多数的吉他乐曲都是用标准调弦法演奏的。指弹吉他经过一些特殊的调弦法之后，虽然不能像标准调弦法那样方便地演奏众多的调，但却在特定的调式里有更好的表现，要会产生一种新颖的音色效果(可能是因为读者听惯了标准调弦法的吉他音色)，所以在指弹吉他领域中有很多名家、名曲都使用特殊调弦法。但特殊调弦法也有一个缺点，那就是只有一把吉他的人会大不方便，老是要调弦，从而容易损坏琴弦，最好能另有一把吉他使用特殊调弦法。

一、Drop D(D A D G B E)

Drop D调弦法就是把第六弦到第一弦依次调为ＤＡＤＧＢＥ音，即把第六弦降低一个全音，调成D音，其余各弦不变。对于初学特殊调弦法的人来说，Drop D调弦法是个简单易学的选择。

第六弦被调成D音之后，演奏D大调或d小调时，主和弦的低音就可以弹六弦空弦音了，六弦空弦音效果要比四弦空弦好得多哦。

下面是Drop D调弦后的空弦音构成图。

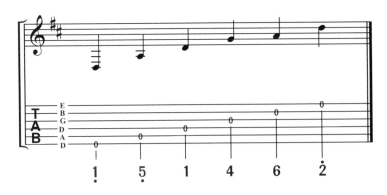

Drop D调弦法在古典吉他和民谣吉他中也很常见，例如古典吉他名曲《马可波罗主题与变奏曲》(索尔作曲，完整曲谱见化学工业出版社出版的《古典吉他名曲大全》第216页)是D大调的乐曲，就使用了Drop D调弦法，指弹吉他大师Leo Kottke也经常使用这种调弦法，还有深受大家喜爱的指弹大师Tommy Emmanuel的名曲《Angelina》也是使用的Drop D调弦法，下页谱例就是该曲的开始部分。

Angelina

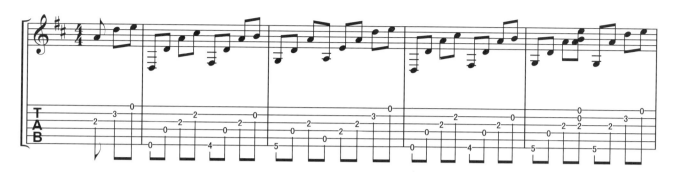

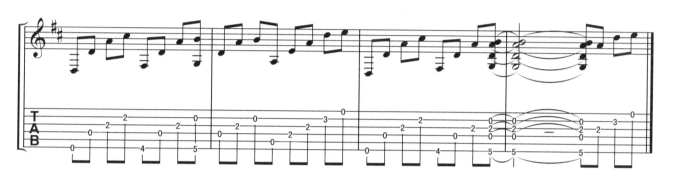

从五线谱上读者可以看到所演奏的音符，在六线谱上可以看出这种调弦法只要注意E、#F、G系列在六弦上的低音移高两品就行了。这个低沉的六弦D音给整个音乐带来了丰满的效果。

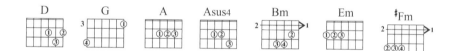

E、#F、G系列的和弦需要用一点时间来适应它们，尤其是G和弦需要小指有好的伸展能力。

二、Open D（D A D #F A D）

在指弹吉他特殊调弦法中，Open D调弦法也是经常使用的，即把六弦到一弦依次调为D A D #F A D，也就是把六弦、二弦和一弦降低大二度，同时把三弦降低半音，这样六根琴弦的空弦音全部都是D和弦的构成音，所以非常适合演奏D调乐曲。

下面是Open D调弦后的空弦音构成图。

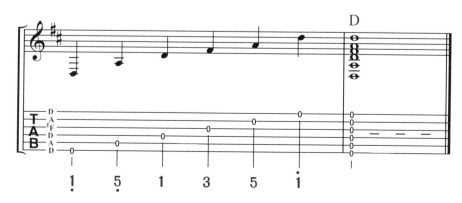

调弦之后需要重新记忆D调的音阶位置：

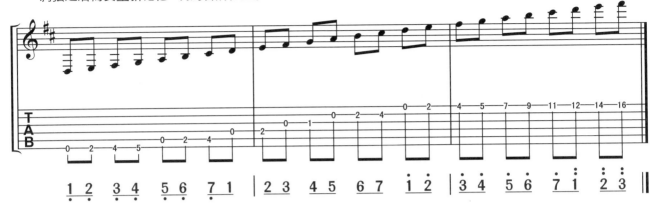

Open D调弦后，和弦的按法就有了很大的变化，下面是D调和弦在Open D调弦下的和弦按法：

日本指弹演奏家岸部真明很喜欢用Open D调弦，比如著名的《Flower》（完整谱例见208页）、《奇迹的山》（谱例见213页）和《少年之梦》（谱例见210页）就是使用Open D调弦的，下例就是《Flower》的片段：

Flower

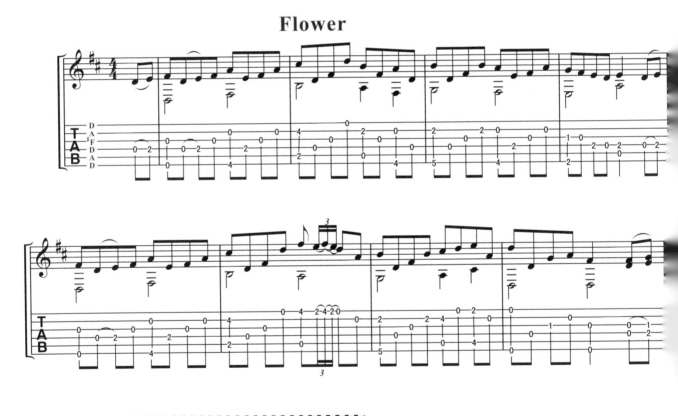

三、Dsus4(D A D G A D)

据说是英国指弹大师Davy Graham(大卫·葛拉汉姆)开创了Dsus4调弦法，即把六弦到一弦依次调为D A D G A D，也就是把六弦、二弦和一弦都降低一个全音后，六根琴弦的空弦音正好构成了Dsus4和弦。这种调弦法应用的非常广泛，许多指弹吉他大师都经常使用这种调弦法，因为它不仅适合演奏D大调或d小调的乐曲，也适合演奏G大调的乐曲，Dsus4和弦也是G调常用的和弦。

使用Dsus4调弦的名曲非常多，比如押尾光太郎的《翼》（谱例见216页）、《Big Blue Ocean》、岸部真明的《远之记忆》等以及众多的凯尔特指弹吉他曲。

下面是Dsus4调弦后的空弦音构成图。

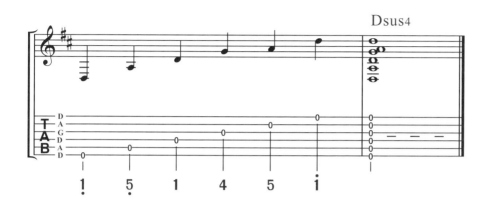

Dsus4调弦法产生非常开阔、明亮的音色，乐曲听起来很松弛、和谐。经过这样调弦之后，读者需要重新了解和掌握吉他的音阶以及和弦系统。既然把六根弦调成了Dsus4和弦，那就先学一下D调的音阶吧，因为这样调弦最适合演奏D调的音乐。

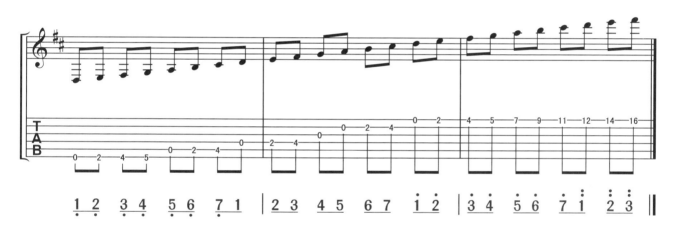

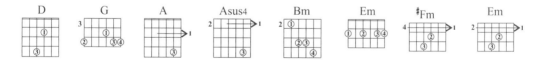

熟悉了D调音阶之后，再看一下D调的常用和弦都变成了怎样的按法：

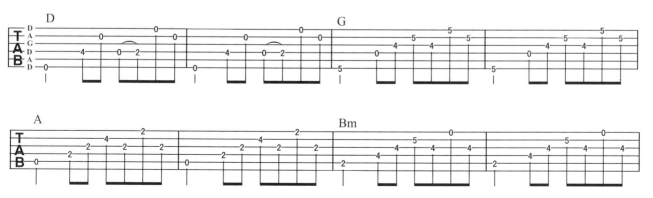

不难发现有些和弦变得更好按了，而有些却变得更难了。难一点的和弦，读者通过一些练习来熟练掌握它们，先用下面练习热热身吧！

205

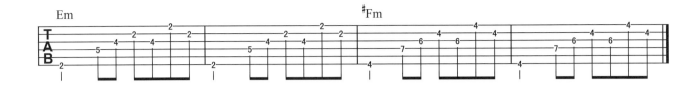

刚才的练习只是为了让读者熟悉这些和弦的按法，但实际上在指弹吉他中很少这样去演奏，因为要在一把吉他上把旋律和伴奏都演奏出来，所以要把六根弦"拆"开分成两个或多个的声部。下面就来做几个简单的指弹练习吧。

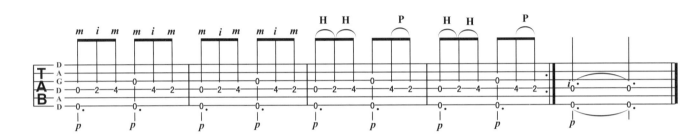

练习时第六弦的低音伴奏要用拇指扣音。第三弦和第四弦上的主旋律用右手食指和中指交替演奏，力度要尽量大一些，只要不出杂音就可以。右手的i、m、a三个手指最好留指甲，就像弹古典吉他那样，如果不留指甲的话，演奏出来的音发闷，音量也小。

下面这个练习的要点同前面一样，只是主旋律都在高音弦上演奏，要注意6／8拍的感觉，时值要均匀。

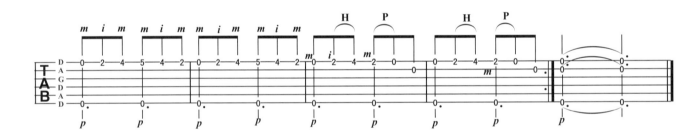

下面这个练习是4／4拍的，低音伴奏是以前讲过的Alternating Bass(交替低音)。虽然是4／4拍，但是其中也有一些三连音出现，要注意时值的准确。第2小节有一定的难度，由于勾弦、击弦都是加在后半拍上，有种"反拍子"的感觉，而且还要在正拍上演奏低音伴奏，所以刚开始可能会有一点别扭，练习时要有耐心，用很慢的速度练习，心里要数着拍子。练习时可以这样做：第1拍前半拍用拇指、中指一起弹响，接着后半拍用食指弹响二弦2品，注意这里不要急着勾弦，一定要配合心里数的拍子，在第2拍开始的时候勾弦，同时右手拇指弹响四弦空弦，被勾响的音和四弦空弦要同时发音。后面也是按照这个方法来弹。

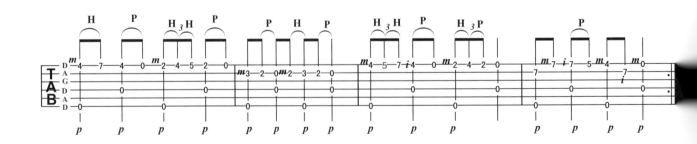

下面这个练习难度不算大，但要注意一点，比如第1小节2、4拍的第一个音，它们都有上下两个符干，其余的音都只有一个符干。为什么一个音会有两个符干呢?这两个符干的时值好像还不一样，上面的是八分音符的符干，下面是四分音符的符干。这种情况在古典曲或指弹曲中很普遍，它的意思是：旋律声部和伴奏声部的音在同一位置上重叠时，就会使用两个符干，上面的符干表示旋律声部，下面的符干表示伴奏声部，这样记谱才能把曲子的详细内容表达清楚，所以建议读者在学习曲子的时候要仔细读谱。这个练习中伴奏声部是用扒音演奏的，为了保持曲子的风格特点，所以这些重叠的音也用右手拇指演奏。

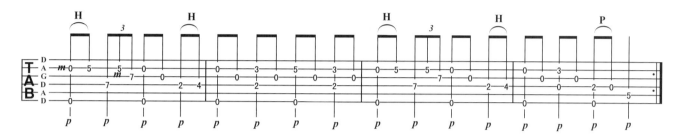

这几个练习都有着典型的凯尔特风格音乐，Dsus4调弦法在凯尔特指弹吉他中很普遍，有很多凯尔特指弹大师使用这样的调弦方式，也有着大量的使用这种调弦的指弹独奏曲，在后面会专门为大家介绍凯尔特指弹风格。

四、其他特殊调弦法

除了前面三种之外，还有很多特殊的调弦法，但这些特殊的弦法个人色彩都非常浓，下面只做一些简单的介绍。

1. ＣＧＤＧＡＤ调弦法

把六弦降两个大二度，五弦、二弦和一弦都降低一个大二度，调成ＣＧＤＧＡＤ，经常用来演奏G调乐曲，比如日本演奏家岸部真明的《流行的云》（谱例见226页）。

2. D6调弦法

把六弦、一弦降低大二度，三弦从G降低半音，其余弦不变，就是D6调弦法：ＤＡＤ#ＦＢＤ。比如日本指弹大师中川砂仁演奏的《The Sprinter(短跑运动员)》（谱例见218页）以及岸部真明的《Song for 1310(献给1310的歌)》（谱例见222页）都是D6调弦法。

3. G6调弦法

把六弦、五弦降低大二度，其余弦不变，就是G6调弦法：ＤＧＤＧＢＥ。比如著名乡村指弹大师Chet Atkins演奏的《Both Sides Now》就是G6调弦法。

4. ＤＡＤＥＡＤ调弦法

把六弦、二弦、一弦降低一个大二度，把三弦从G降低到E，调成ＤＡＤＥＡＤ，适合演奏D调乐曲，在凯尔特指弹风格中比较常见。

5. ＥＡＢＥＢＢ调弦法

ＥＡＢＥＢＢ是比较特殊的调弦法，适合演奏E调，也是在凯尔特风格中比较常用。

6. Open G调弦法

ＤＧＤＧＢＤ就是Open G调弦法，适合演奏G调，除了各种指弹风中常见之外，在滑棒布鲁斯中也很常用。

除此之外，还有一些其他特殊调弦法，编者就不做过多做介绍了，毕竟大多数吉他爱好者还是以标准调弦为主哦。

五、特殊调弦法经典乐曲

1. Flower

①-D ②-A ③-#F

④=D ⑤=A ⑥=D

Capo:2

岸部真明 曲

Moderate ♩=80

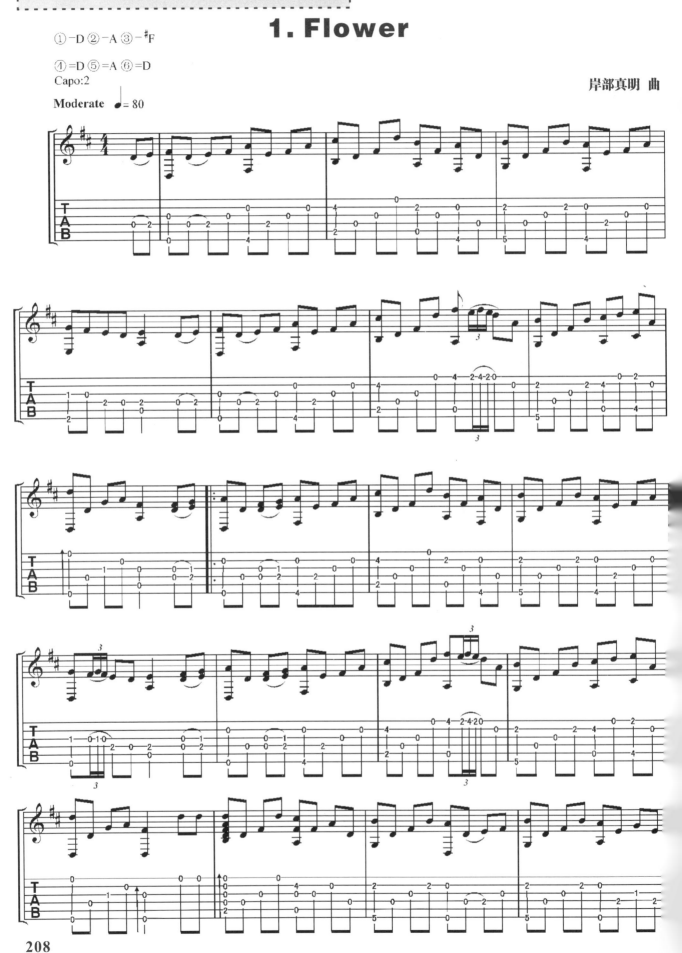

208

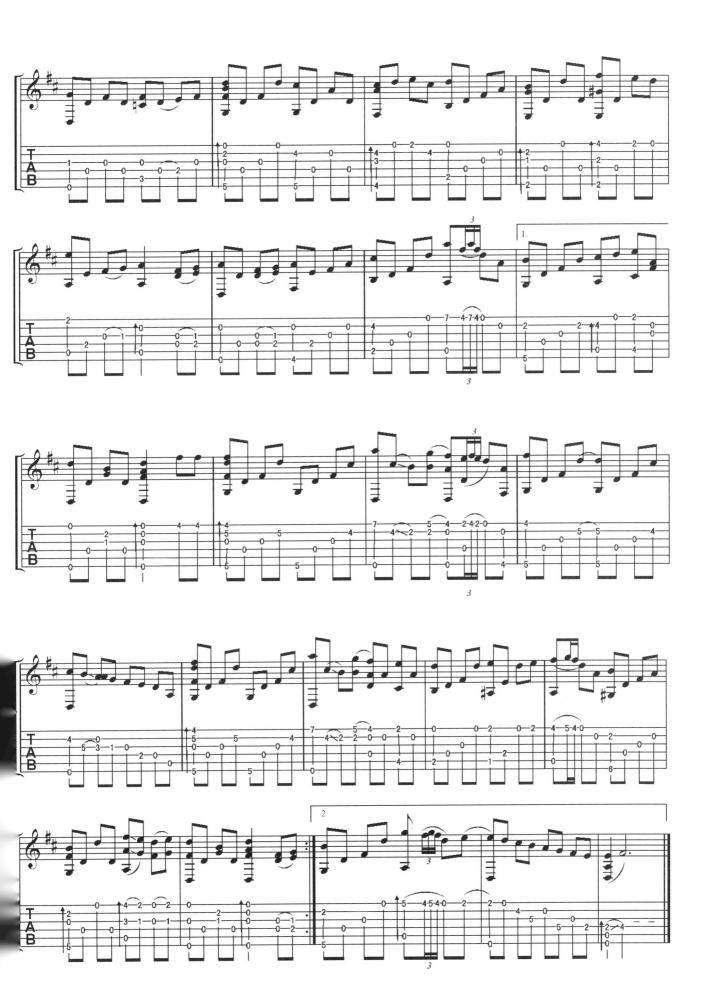

2. 少年之梦

岸部真明 曲

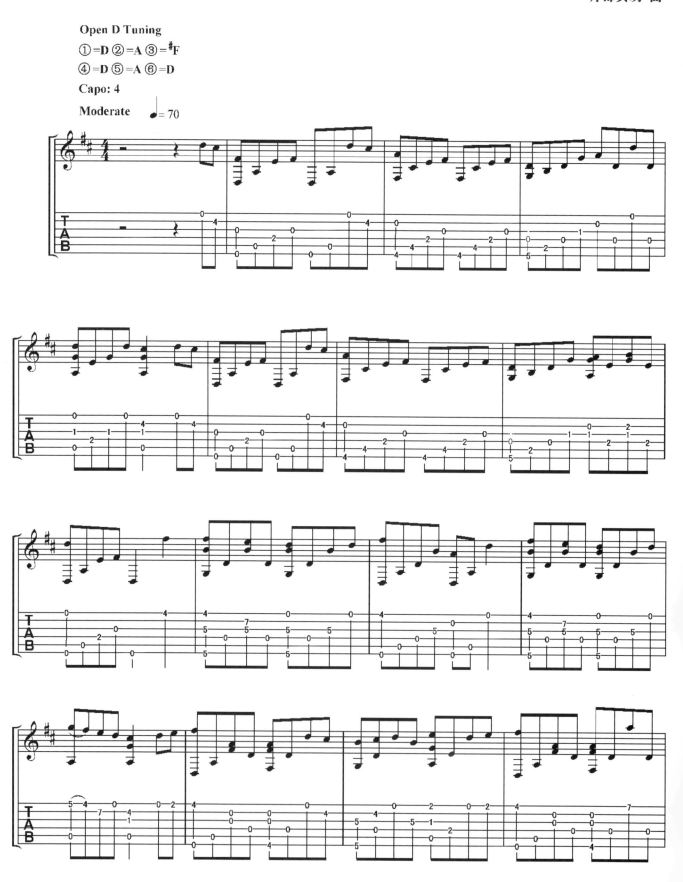

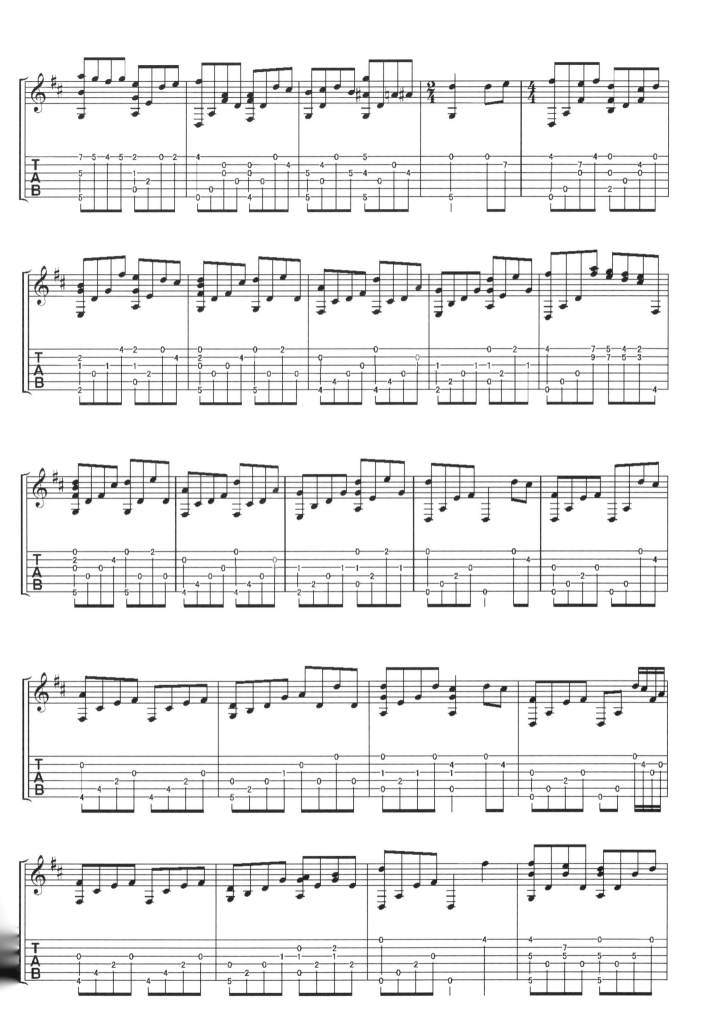

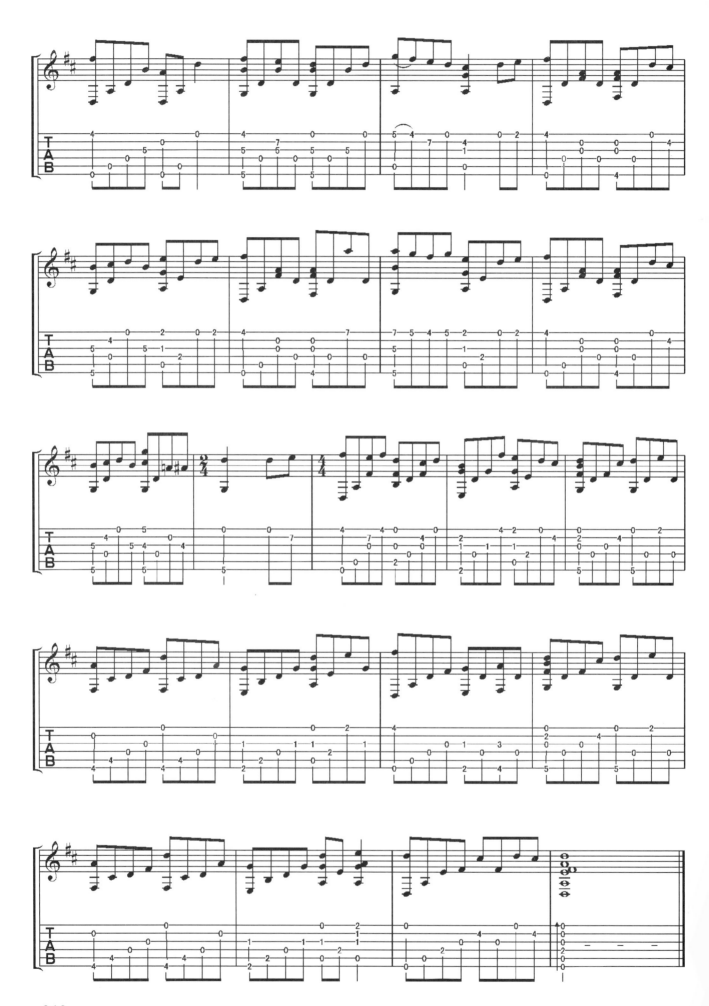

212

3. 奇迹的山

岸部真明 曲

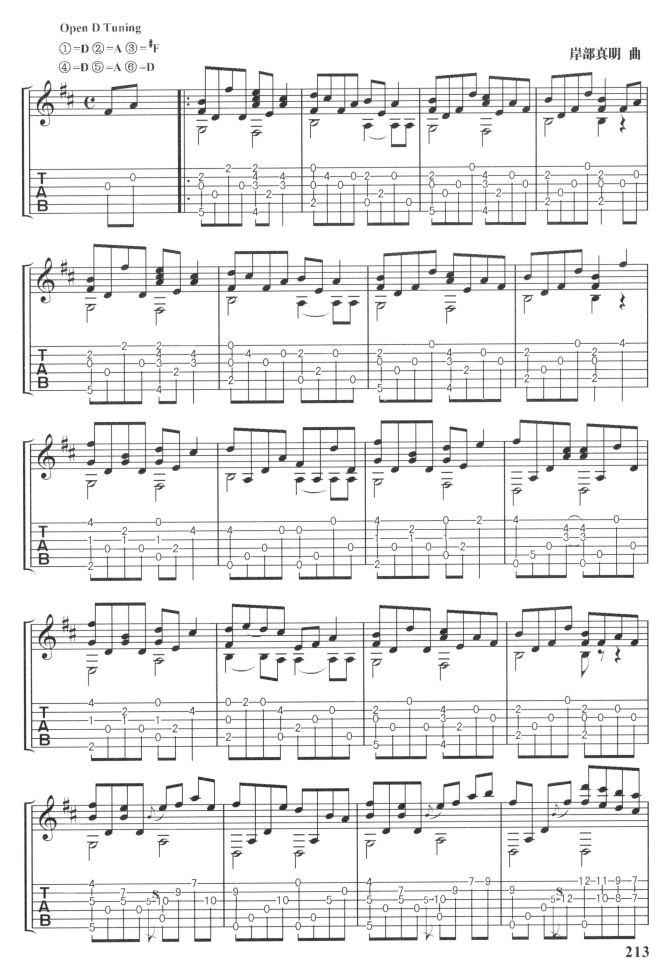

213

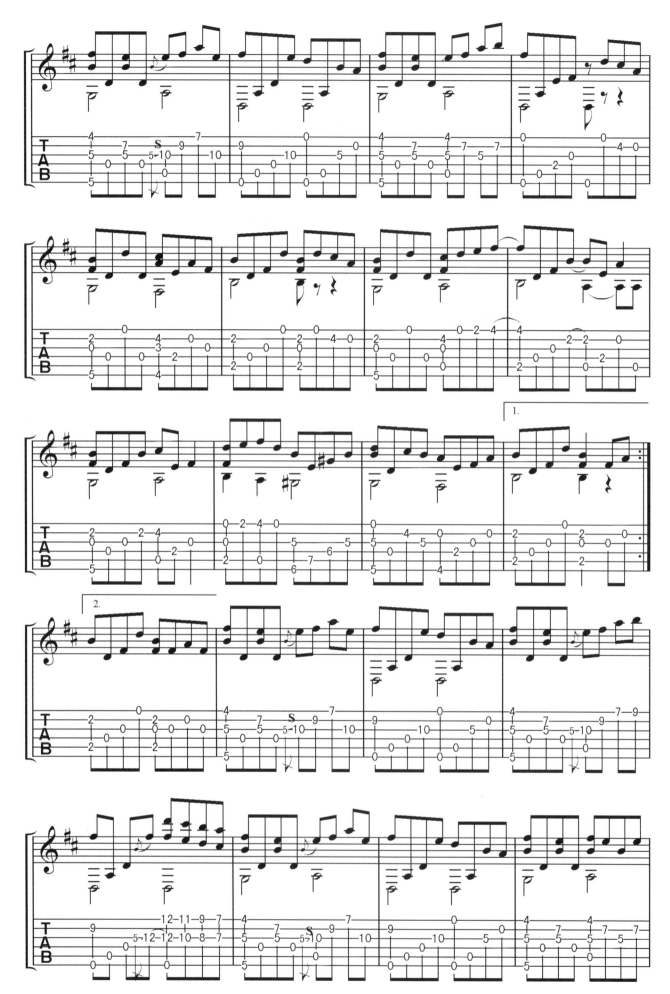

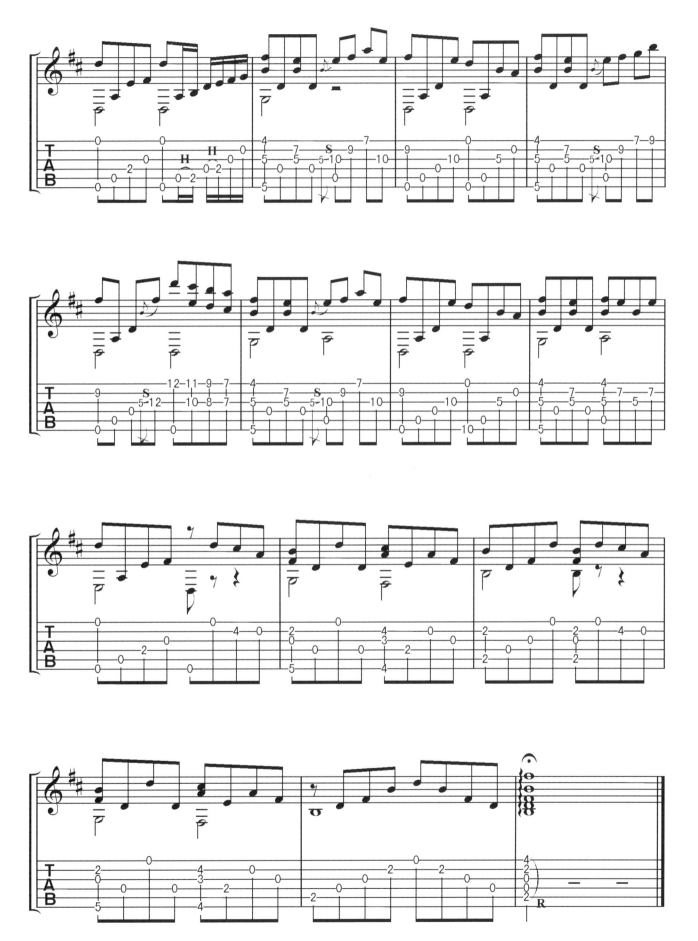

4. 翼

押尾光太郎 曲

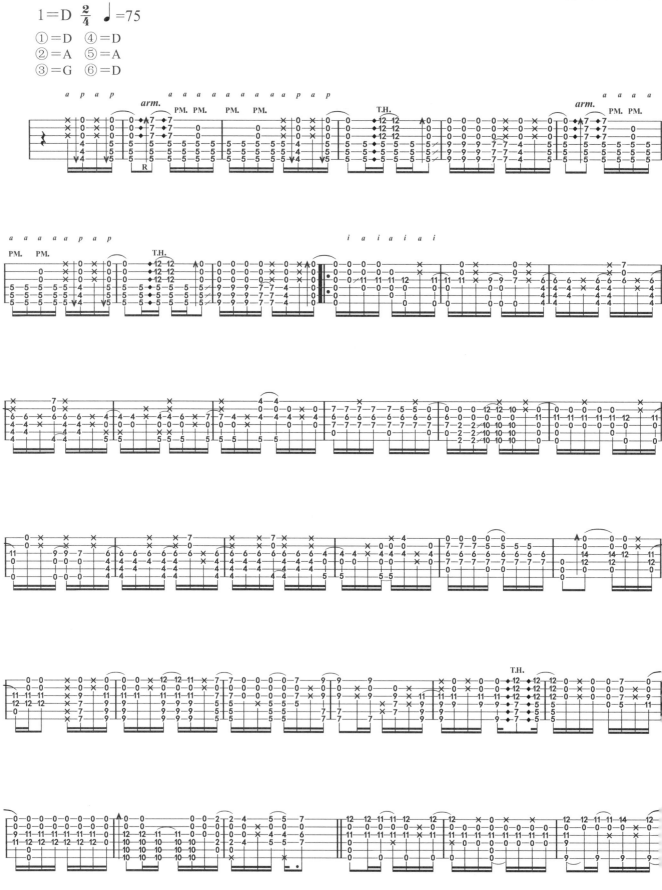

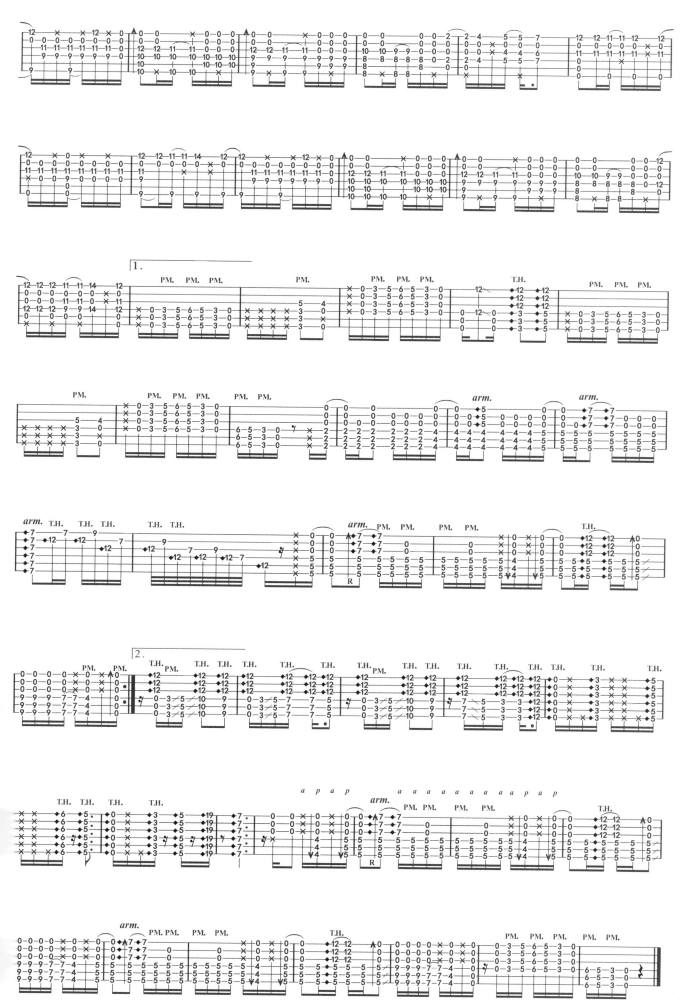

5. The Sprinter

中川砂仁　曲

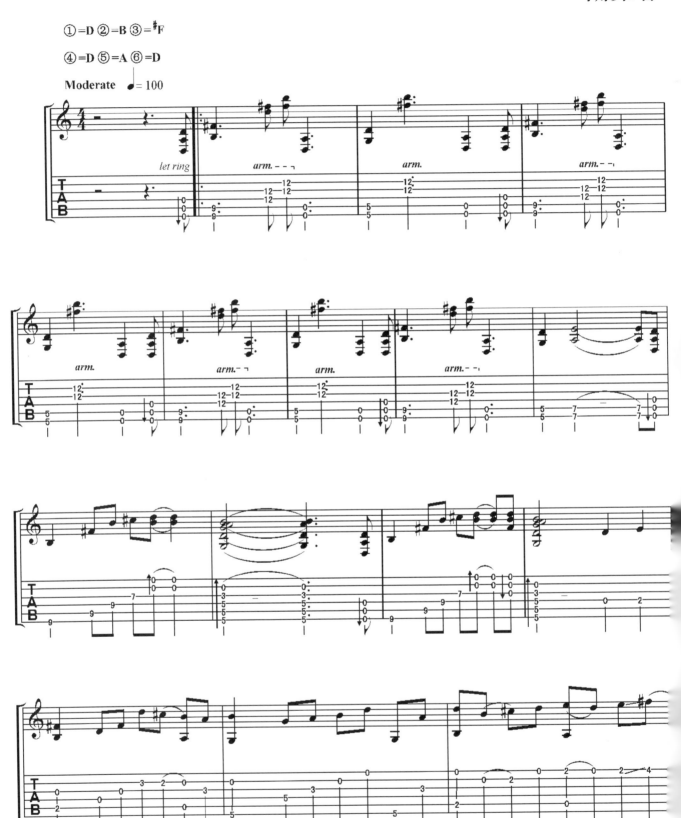

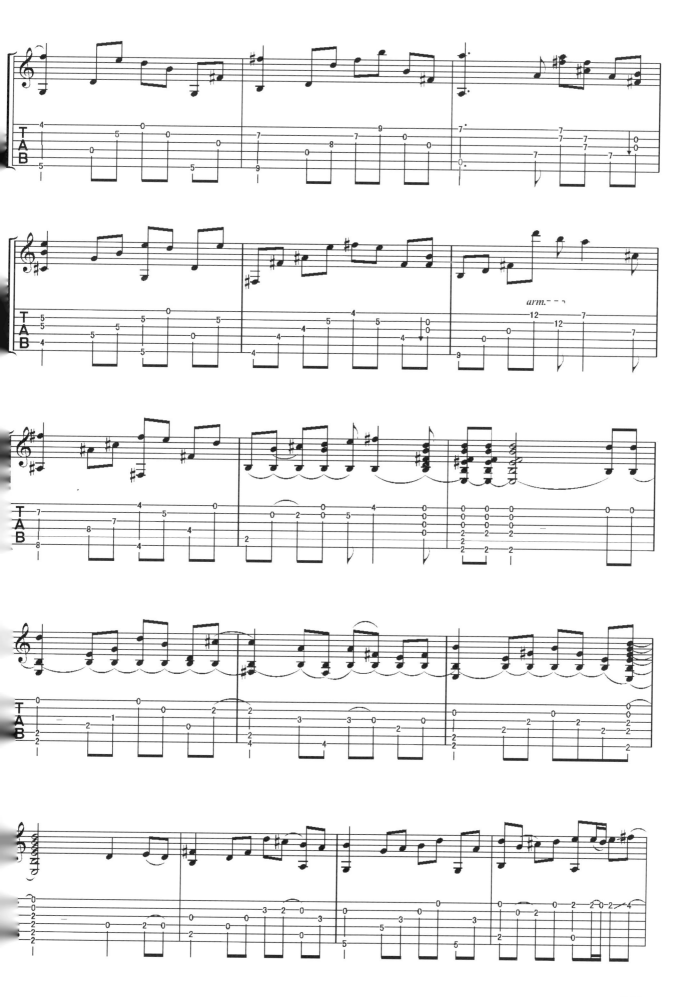

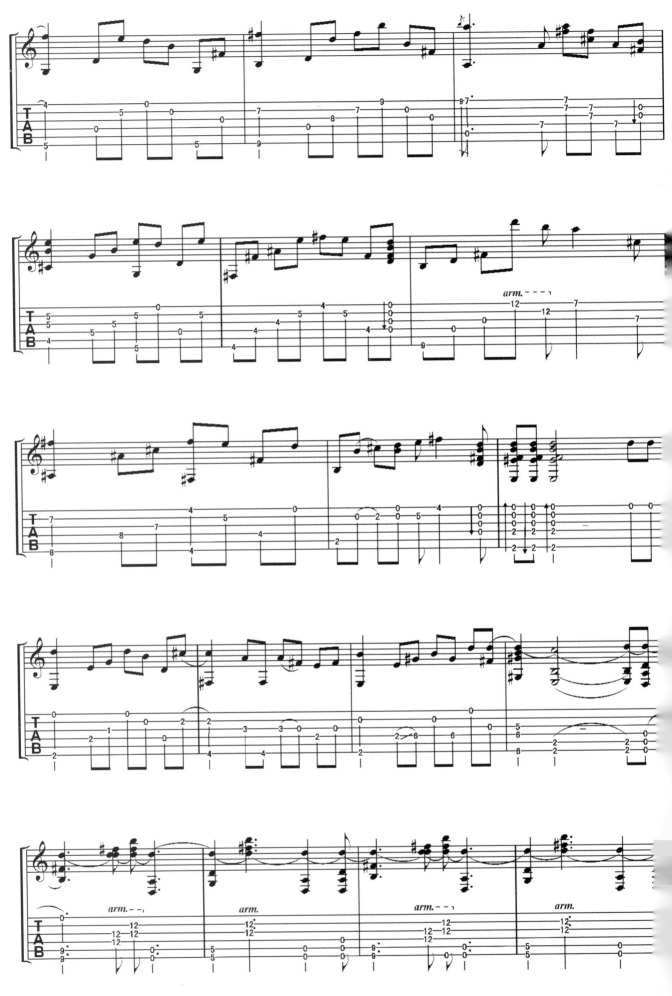

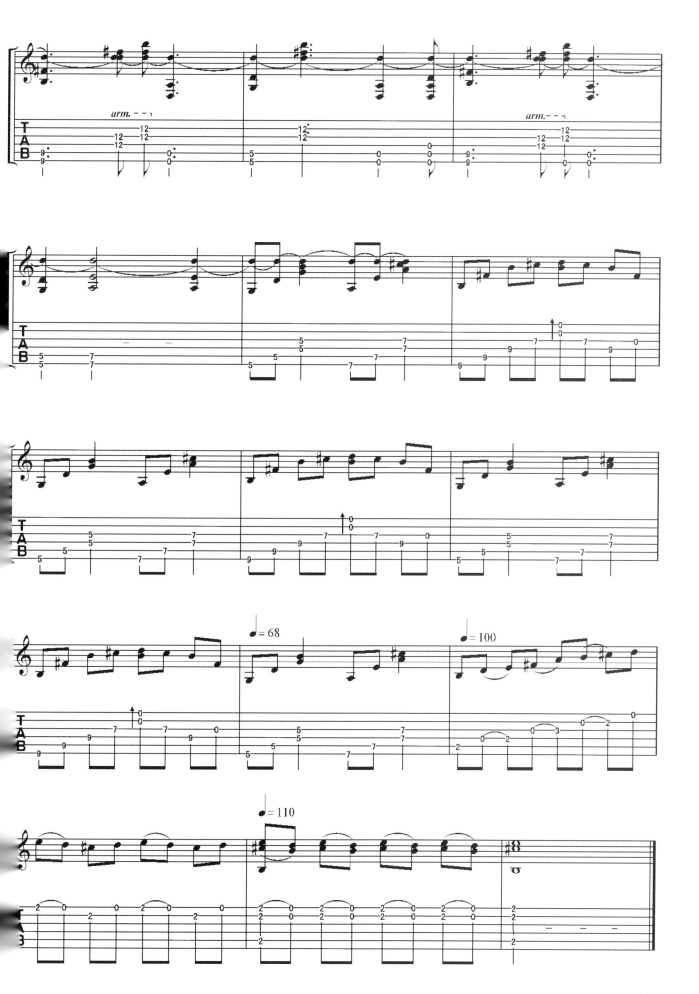

6. Song for 1310

岸部真明 曲

① =D ② =B ③ =♯F

④ =D ⑤ =A ⑥ =D

Moderate ♩ = 115

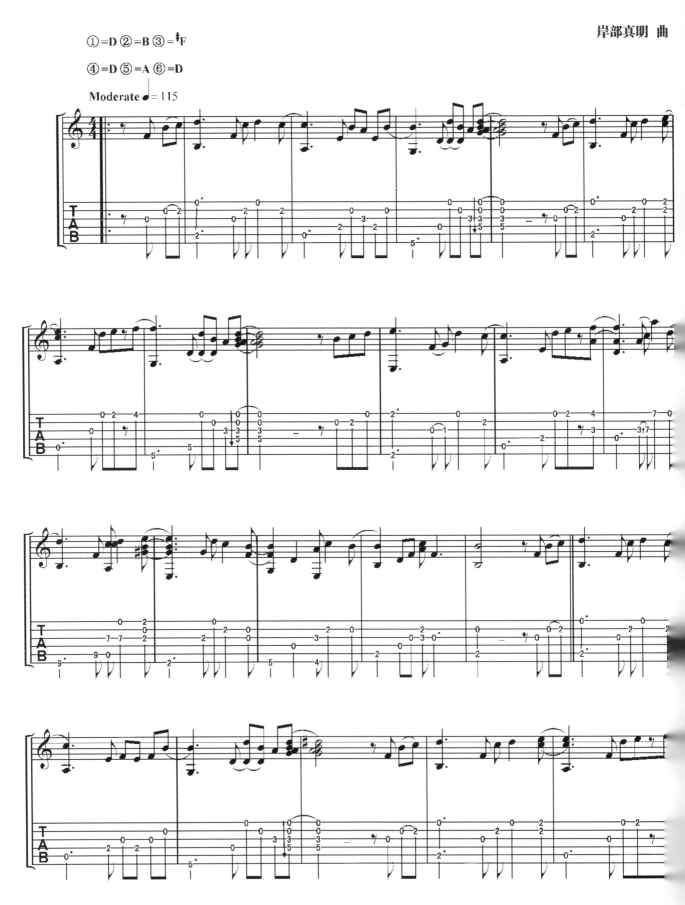

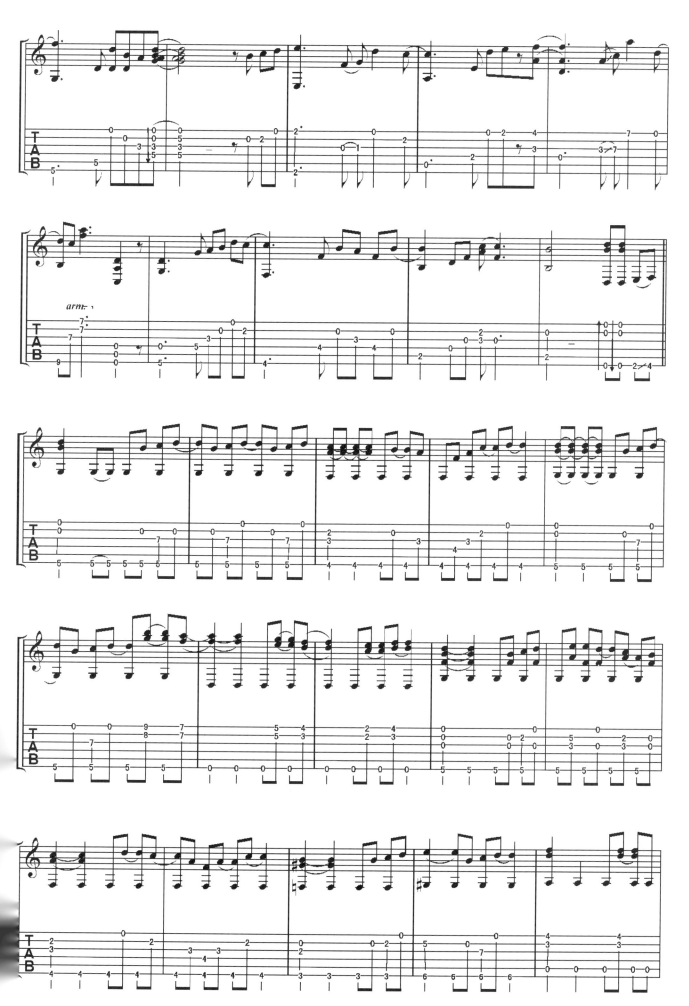

223

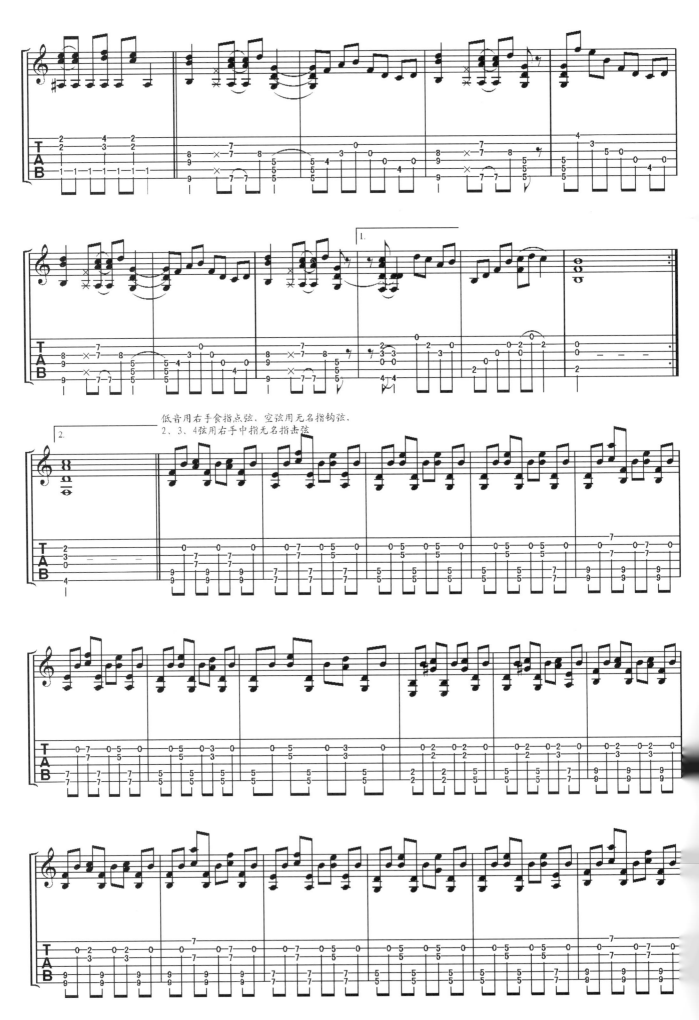

低音用右手食指点弦，空弦用无名指钩弦，
2、3、4弦用右手中指无名指击弦

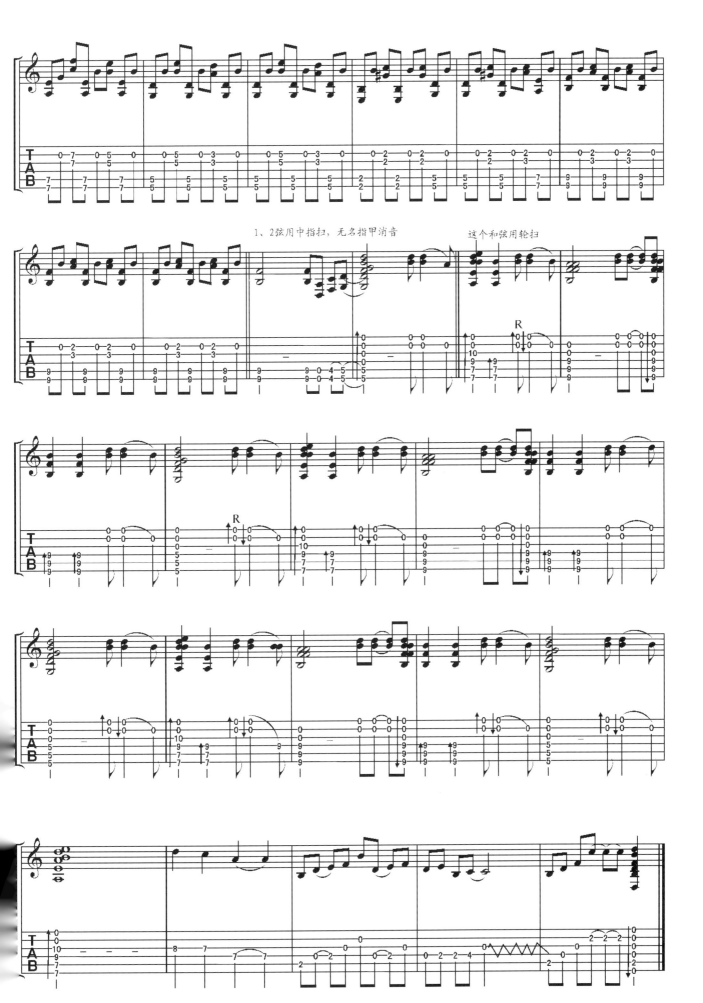

1、2弦用中指扫，无名指甲消音

这个和弦用轮扫

7. 流 行 的 云

①=D ②=A ③=G
④=D ⑤=G ⑥=C
Capo:9
Moderate ♩= 75

226

附 录

如何编配指弹曲

当听到一首优美动听的旋律时，很多人都会想起把它编配成指弹曲，那么该怎样迅速掌握指弹吉他独奏编配技法呢？下面笔者将结合自身多年的演奏经验和教学实践与大家作一番探讨。

一、编配者应具备的条件

1. 学习吉他至少半年以上，具备一定的音乐理论知识，包括乐谱识读、调式、调性等概念的理解，基本和声知识、曲式常识等。

2. 能熟练使用C、G、D、A、F等常用调式的和弦指法与转位和弦指法，以及各种常用节奏型。

3. 熟悉包括空弦音在内的各种调式音阶位置，尤其是C调和G调的调式音阶。

二、织体设计原则

所谓"织体"是指音乐和声声部的各种音型组织形式（即节奏型），根据各种音型在乐曲中出现的形式，织体设计原则有以下三种：

(1) 和弦式：即"柱式和弦"，指和弦的各声部音同时发声的织体设计形式。吉他弹奏中的" _××× "、" ³̇1̣6 "、

" ↑↑↓ "等都是和弦式织体。和弦式织体具有音响丰满、凝重、坚实的特点，适用于庄严、雄壮、热烈的歌颂

性音乐体裁。

(2) 分解和弦式：指和弦的各声部音先后发声的织体设计形式。如：

分解和弦式织体具有清晰、流畅、颗粒感强等特点，适用于抒情、婉转的流行歌曲。

(3) 低音和弦式：指低音声部与和声声部交替出现的织体设计形式。如：

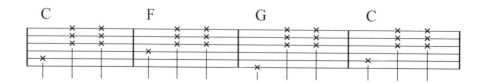

这种织体设计形式具有节奏感强，富于动感等特点，适用于各种进行曲、舞曲等音乐体裁。

三、了解吉他音区的分布与特点

(1) 低音区：一般为第五、第六弦（有时也用到第四弦），音色浑厚、坚实，是低音声部的主要音区。

(2) 中音区：一般为第三、第四弦（有时也用到第二弦和第五弦），音色柔和、饱满，是伴奏部的主要音区。

(3) 高音区：一般为第一、第二弦（偶尔也用到第三弦），音色明亮、高亢，是旋律声部的主要音区。

四、外声部和声构成

一部完整的音乐作品，必须具备三个基本要素：旋律、和声与节奏，有时把低音称为第四要素。音乐作品在进行时，听众听得最清楚的是旋律，其次是低音。外声部和声框架是指旋律与低音之间构成的和声关系。在改编吉他独奏曲时，能否处理好两者之间的关系，很大程度上决定了乐曲整体的音响效果。因此，在编配及试奏时要加强对这两个声部的控制，使之协和、平衡地发展。

旋律：又称高音声部，是指音乐旋律所处的位置，是音乐作品所要表达的最重要内容。

和声：又称中音声部（吉他弹奏中往往把节奏融入和声声部中），是指音乐中衬托、美化旋律的各种伴奏织体所处的位置，和声声部的音程进行要平稳。

低音：是指伴奏部分的低音所处的位置，低音声部进行的原则是做有规律的运动。外声部经常出现的音程关系：

(1) 八度、两个八度音程：常用于乐句、乐段的开始和结束处，其音响协和但不够丰满。实际运用中应注意避免连续的八度、两个八度进行所带来的单薄、空洞的效果。

① 八度和声音程音阶：

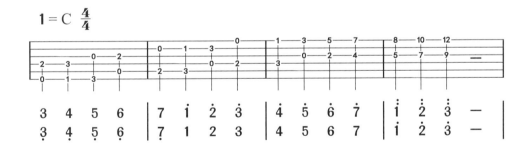

② 八度旋律音程音阶：

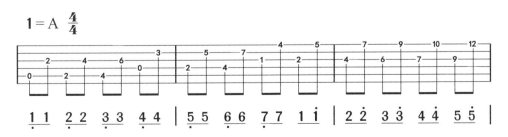

③两个八度和声音程音阶：

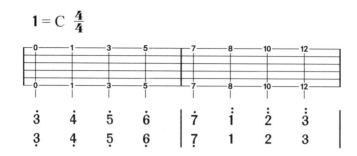

④两个八度旋律音程音阶：

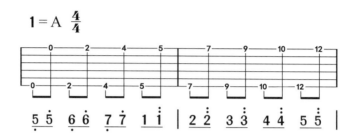

(2) 三度、六度和十度音程：其协和性与稳定性较好，音响效果比较自然、丰满，富于推动力。这是实际运用较多的外声部和声。

①三度和声音程音阶：

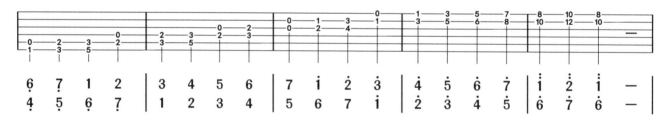

②三度旋律音程音阶：

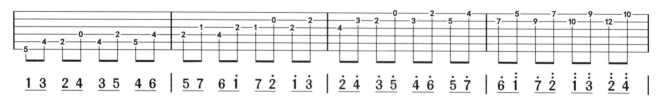

③六度和声音程音阶：

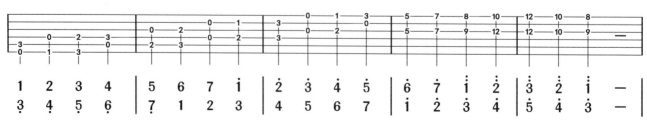

232

④六度旋律音程音阶：

⑤十度和声音程音阶：

⑥十度旋律音程音阶：

(3) 四度、五度音程：其协和性与稳定性一般，但音响效果比较自然、丰满，使用较为广泛。

①四度和声音程音阶：

②四度旋律音程音阶：

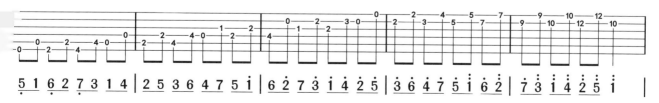

③五度和声音程音阶：

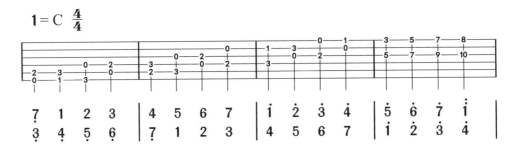

④五度旋律音程音阶：

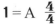

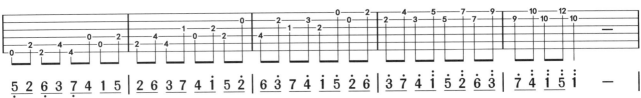

(4)二度、七度音程：其协和性与稳定性差，需解决到协和、稳定的音程；其音响效果混乱、嘈杂，一般很少使用。

①二度和声音程音阶：

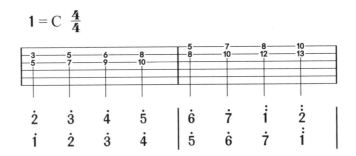

②七度和声音程音阶：

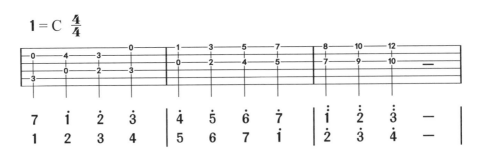

五、低音声部的编配

1. 以和弦根音为低音的低音声部进行

这种形式的低音声部进行是以调式正三和弦的根音作为低音（小调是 6、2、3；大调是 1、4、5），可以获得协和、浑厚的音响效果，和声功能明确，便于弹奏；但由于和弦根音反复出现，使音响效果过于单调、沉闷，这在和声节奏比较舒缓的音乐中尤为突出。这种低音形式是初学者或者比较简单的独奏曲经常采用的方法。

例：《爱的罗曼史》

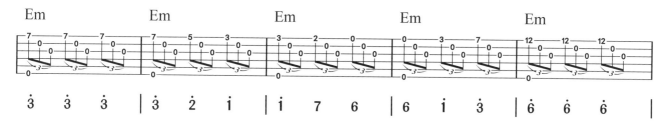

上例是吉他初学者必须掌握的独奏曲，其低音声部都是和弦根音"$\overset{\cdot}{6}$"。

2. 交替低音

交替低音是指低音声部在和弦音范围内作有规律的运动。当小节内用同一和弦伴奏时，以交替使用和弦的根音、五音或三音为低音，使低音声部富于动感。

交替低音进行的一般规律是先弹根音，后弹五音。属和弦在个别情况下是先弹五音，后弹根音。

例：《对面的女孩看过来》

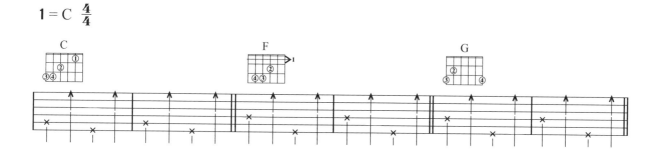

3. 旋律低音

旋律低音是指为强调低音声部的横向联系，低音可作上行或下行的连续性全音（或半音）级进形成上行或下行的音阶片段。因此，利用指板上不同位置的同名和弦指法加强低音的联系和动感，可获得较好的音响效果。使用这种低音进行方式要注意与旋律部的反向进行，尽量避免不同和弦连接时不自然的低音跳进。

例：《那年夏天》

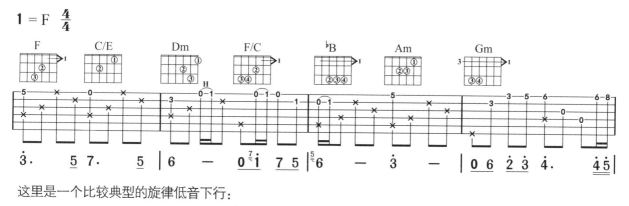

这里是一个比较典型的旋律低音下行：

F ⟶ E ⟶ D ⟶ C ⟶ ♭B ⟶ A ⟶ G

例：《保持微笑》

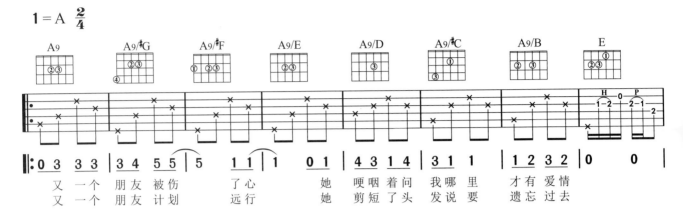

又 一个 朋友 被伤	了心 她 哽咽 着问 我哪 里 才有 爱情
又 一个 朋友 计划	远行 她 剪短 了头 发说 要 遗忘 过去

六、编配程序

1. 选择曲目

　　选择曲目就是确定某首乐曲是否有可编性。一般地讲，并不是所有歌曲都适合用吉他独奏，比如艺术歌曲。那么，哪些歌曲适合吉他独奏呢？凡是旋律性强、节奏规整、音与音之间空隙大的乐曲，一般都适合用吉他独奏。

2. 判断调式

　　一般的歌曲都用大调形式标记，那么这首歌到底是大调还是小调呢？这一点可以通过反复聆听、哼唱作品来体会音乐的情绪与色彩。大调音乐一般是表现热情、欢快的情绪，其色彩明亮；小调音乐一般是表现柔和、压抑、忧郁的情绪，其色彩暗淡。其次，大调是以"$\underset{.}{1}$"为主音，结尾往往是"$\underset{.}{1}$"；小调是以"$\underset{.}{6}$"为主音，结尾往往是"$\underset{.}{6}$"。确定乐曲调式的目的，是为了明确主音与调式的正三和弦，以便对乐曲的整体和声轮廓做到心中有数，从而正确地选择和弦，更好地体现原曲的风格。

3. 选择调式

　　选择调式的目的就是让演奏变得更轻松、方便。由于吉他音域、音阶排列、构造等方面的局限，使得某些乐曲不适合用原调来演奏，而选调后能充分利用指板的长度和宽度，把吉他的特点充分发挥出来。选调一般遵循就近原则，即所选调不宜与原调相距太远。C调与G调是用得最多的被选调式，F调、D调、A调和E调也较常用。

4. 编配和弦

　　配置思路：在和弦进行合理的前提下，尽可能多地使和弦音与旋律音相一致。

　　首先我们用最简单的例子作说明：

　　例1：

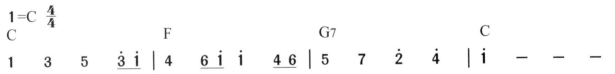

　　分析：第一小节旋律音可归纳为 1、3、5，我们配上C和弦，使和弦音与旋律音相同；

　　　　　第二小节旋律音可归纳为 4、6、$\dot{1}$，我们配上F和弦，使和弦音与旋律音相同；

　　　　　第三小节旋律音为 5、7、$\dot{2}$、$\dot{4}$，我们配上G7和弦，使和弦音与旋律音相同；

　　　　　第四小节旋律音为 $\dot{1}$，我们考虑到结尾要用主和弦，配C和弦。

　　如果旋律音较复杂，我们可用目测的办法，看旋律音能组合成哪个和弦，一般就用哪个和弦；

　　如果目测还不能肯定，我们就用找主干音的方法来确定和弦。

主干音分类：a.强拍上的音，$\frac{4}{4}$ 拍中的第一、第三拍上的音；

$\frac{3}{4}$ 拍中的第一拍上的音；

$\frac{2}{4}$ 拍中的第一拍上的音。

b.反复出现的音。

c.时值比例长的音。

例2：

1 =G $\frac{4}{4}$

| G | C | D7 | G |

```
1 35 i 5 4 3 3 25 | 6 65 45 6 i 6 45 6 . | 2   3 45 5   6 7 i | 7 i − − i ‖
```

分析：第一小节中 1、3、5 为主干音，配G和弦（ 1 、3 、5 ）；

第二小节中 6 出现五次，兼顾 4 、i 配C和弦（ 4 、6 、i ）；

第三小节中 2、5 处在强音位置，配D7和弦（ 5 、7 、2̇ 、4̇ ）；

第四小节中 1 占三拍半，配G和弦（ 1 、3 、5 ）。

以上讲的是每小节配一个和弦，事实上，有些歌曲每小节配一个和弦是达不到目的。

例3：

1 =C $\frac{4}{4}$ 《真的爱你》

| C | G | Am | C | G | C |

```
5̣ 12 | 3 33 3 12 | 0 23 | 3333 7̣ 1 6̣   0 12 | 2111 2 1 2222 1 7̣ | 1 − …… 
```

给第一小节配C和弦，可兼顾"3"，但"2"没考虑进去，所以应再用G和弦兼顾"2"，第三小节同上。

这个例子说明，我们配和弦时，必须根据旋律的复杂程度来确定和弦的数目。

另外，有的歌曲有带变音记号的音，而现有的和弦中不一定有这个音，我们就应找出这个变音所对应的和弦来编配。如《相约一九九八》中有这样一句：

1 =G $\frac{3}{4}$

| B | B | B | |

```
……  7 #5 3 | 7 #5 3 | 7 #5 3 | 6 − 2 | 2 1 − | ……
     悄 悄 无   语       听 那   轻 柔 的   呼       吸
```

在 1 =G中，没有 3 #5 7 这个和弦，只有 3 5 7，那么我们就先变一个B$^7_{\#5}_3$，然后给前面三小节配上B和弦，这样问题就解决了。

5.确定旋律音的位置

首先找出旋律音的最高音和最低音，然后在吉他上找出其对应的位置。一般说来，最高音以不超过第一弦第12品为宜（当然如果最高音出现不是很频繁的话，超过十二品也未尝不可，如指弹曲《爱的纪念》的最高音到了第一弦第17品）；而最低音不能低于第六弦的空弦音。

其次还要考虑是否将旋律音整体提高一个八度或降低一个八度来编写，有些乐曲旋律音较低，如果不提高八度，其弹奏效果往往欠佳。

例如：《两只老虎》

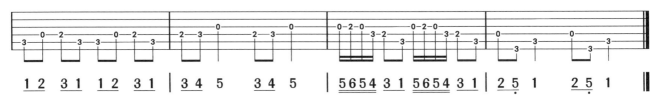

这样确定的旋律音演奏起来有些沉闷，听起来也有些压抑感，其根本原因是旋律音未进入高音区。下面这种编配效果就不同了。

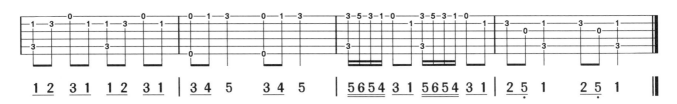

第二种旋律音高亢明亮，听起来爽心悦耳，这样确定旋律音才是合理的。

确定旋律音时，还要充分考虑利用吉他指板的长度和宽度，以及不同把位的音色变化，下面是根据贝多芬的《欢乐颂》改编的独奏曲，两根段落线前后分别用了两个把位和三个音区，这样的编配层次感非常清晰，请读者仔细体会。

欢 乐 颂

1 = C 4/4

贝多芬 曲

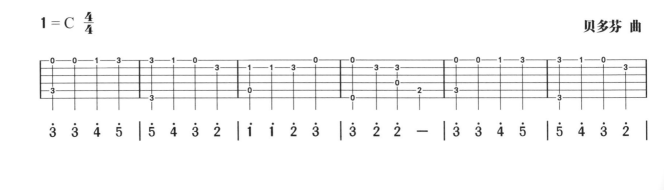

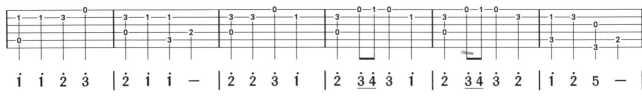

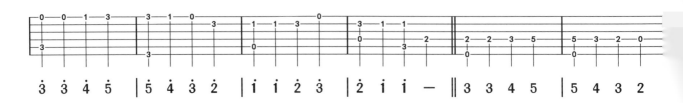

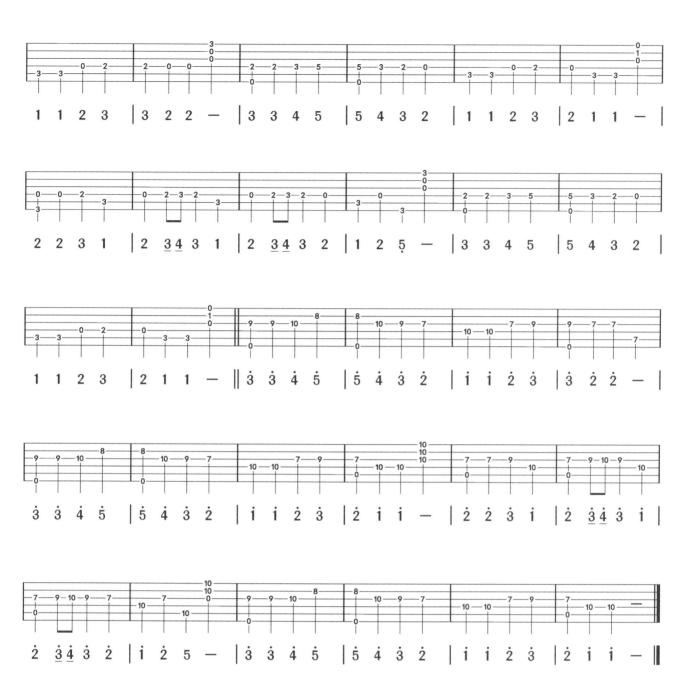

伴奏的织体设计也就是我们常说的节奏型。在独奏曲中使用的织体主要有和弦式、分解和弦式与和弦+低音式三种基本类型，后两种较为常用。伴奏音的填充要注意旋律间的疏密程度，音符变化频繁、时值较短时往往少加入或不加入伴奏音；而音符变化少、时值长的音要多加入伴奏音。为了使音乐形象达到统一和便于弹奏的目的，根据旋律的风格特点，选用的节奏型应该在节奏、节拍、和弦音出现的先后顺序等方面保持基本一致，并且不受旋律音的影响，即伴奏织体要规范化。

七、编配手法

将乐曲编配为指弹曲，其重要环节是处理好音乐旋律与伴奏的关系，那么怎样处理好旋律与伴奏的关系呢？先看下例：

01. 敖包相会

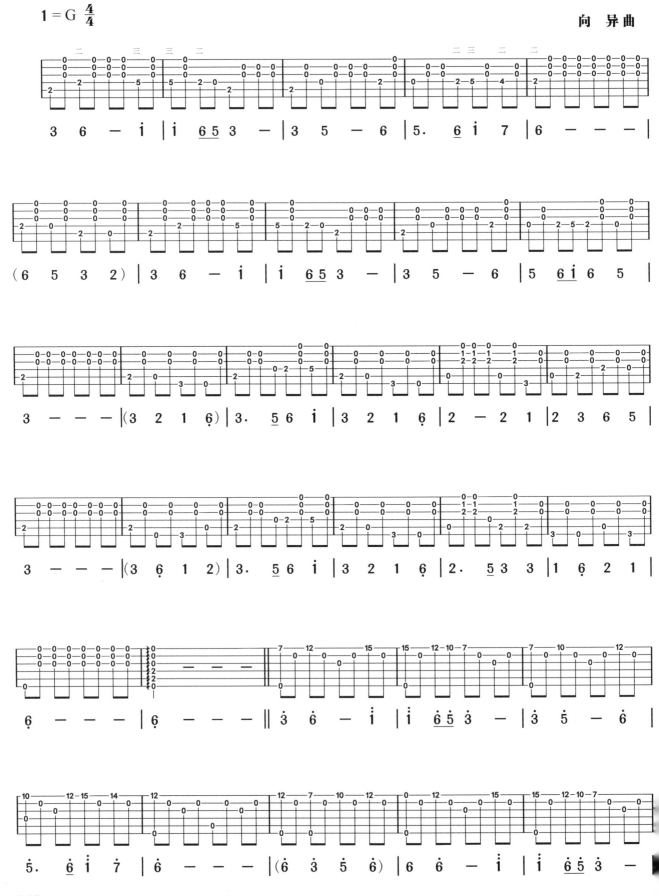

向 异曲

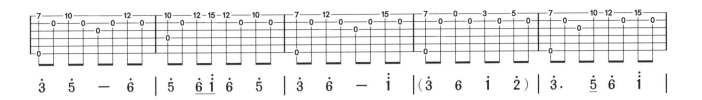

从上例可以看出，乐曲前24小节是用"低音旋律、高音伴奏"的编曲手法，第一、二、三弦是伴奏音；乐曲后24小节是用的"高音旋律、低音伴奏"的编曲手法，旋律音均在第一弦上。整曲织体规范得体，对比鲜明，效果相当不错。这首乐曲还有第二种编配，编者将主旋律进行低音、中音、高音三个音区的编配。

"高音旋律、低音伴奏"的设计织体中，还有一种双音编曲手法值得一提，请看下例：

《悲伤的西班牙》

上例中整个旋律几乎都是用双音奏出的，这样可形成片断的复调旋律，使音乐形象更加丰满，节奏更加鲜明。

编配独奏曲还可以考虑用优美的舞蹈节奏作为织体，例如下面这首《彩云追月》成功地将伦巴节奏与主旋律相融合，演奏出来感觉十分悦耳动听。练习乐曲前请先体会一下伦巴节奏。

02. 彩云追月

1 = G　4/4

任　光　曲

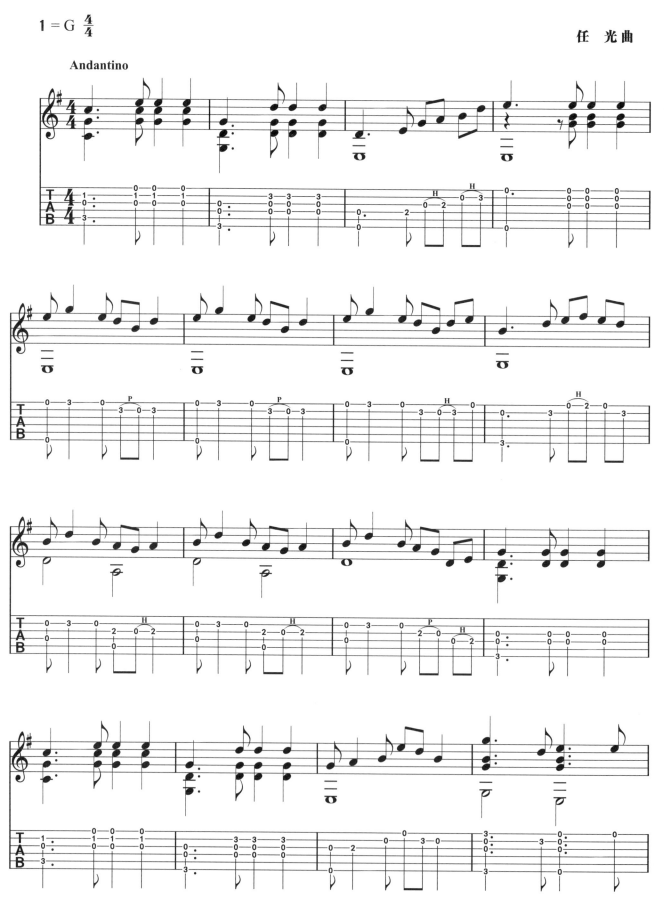

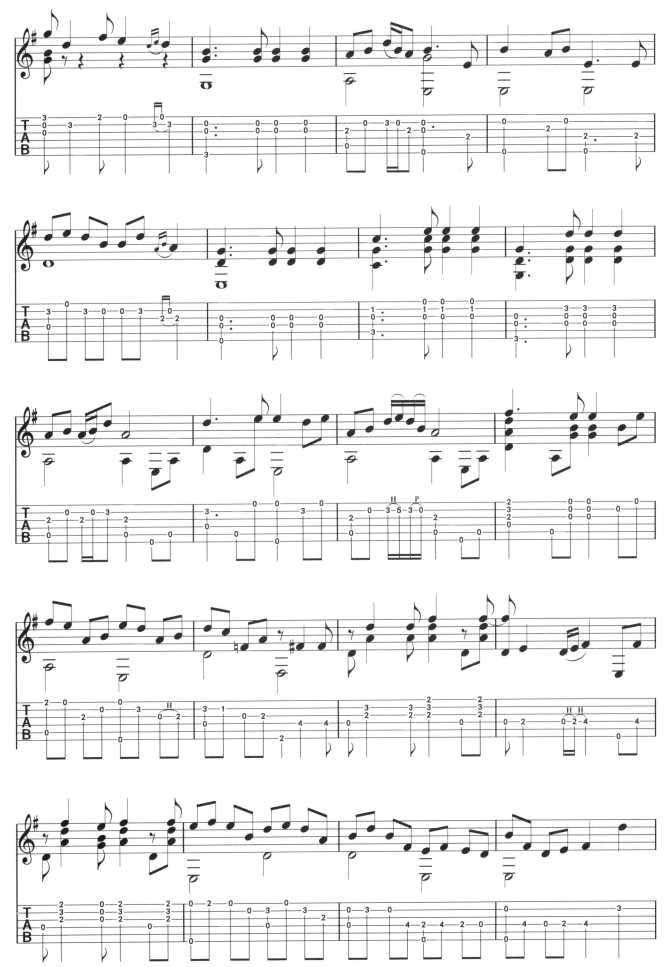

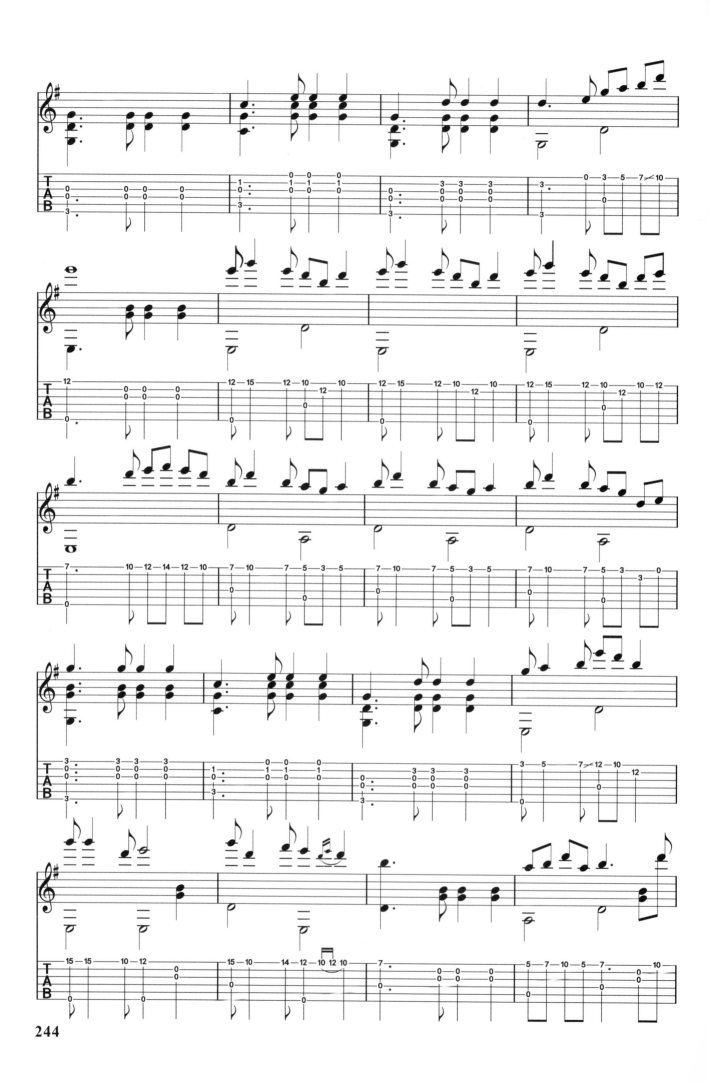

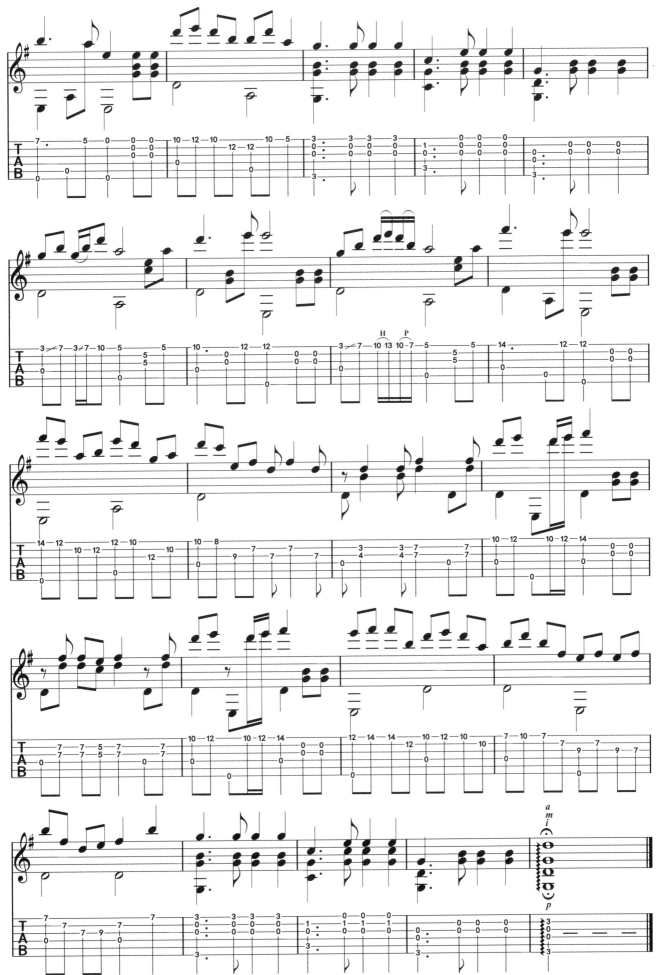

03. 渔舟唱晚

1 = G 4/4

娄树华 曲

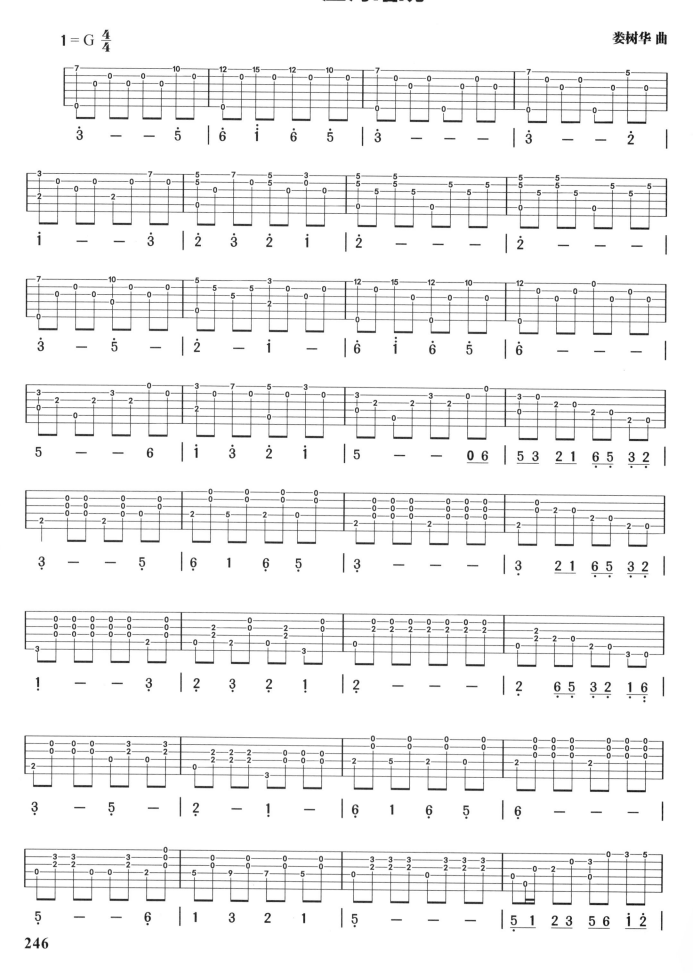

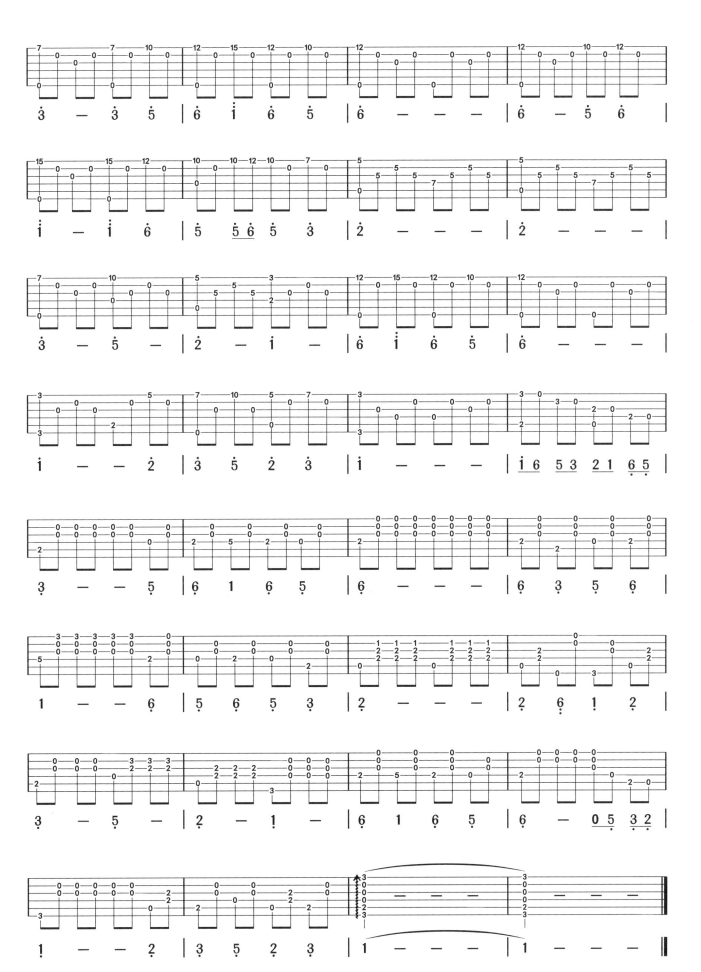

弹奏提示： 乐曲旋律古朴典雅，演奏难度不大，速度不能过快。织体设计采用了"低音旋律、高音伴奏"与"高音旋律、低音伴奏"相结合的手法，弹奏时请仔细体会其妙处。

04. Faded

原调：1=#F 4/4

选调：1=C

Capo：6 ♩=120

Alan Walker 曲